미술 출장

일러두기

_ 단행본·신문·잡지 제목은 『 』, 그림 제목은 「 」, 전시 제목은 〈 〉로 묶어 표기했습니다.

_ 인명과 지명 등의 외래어 표기는 국립국어연구원에서 규정한 외래어 표기법을 따르는 것을 원칙으로 했
 습니다.

_ 이 책에는 (주)조선일보사의 콘텐츠가 일부 포함되어 있으며, (주)조선일보사의 사용 허가를 받았습니다.

_ 이 책에 사용된 일부 작품은 SACK를 통해 DACS, ARS, VAGA와 저작권 계약을 맺은 것입니다. 저작권
 법에 의하여 한국 내에서 보호를 받는 저작물이므로 무단 전재 및 복제를 금합니다. 그 외의 작품 도판
 은 작가 또는 작가의 작품을 관리하는 에이전시, 갤러리 등과 연락하여 수록 허락을 받았습니다. 아직
 연락이 닿지 못한 작품의 경우에는 확인이 되는 대로 저작권 계약 또는 수록 동의 절차를 밟겠습니다.

* 이 책은 방일영 문화재단의 지원을 받아 저술·출판되었습니다.

미술 출장

곽아람
지음

우아하거나 치열하거나,
기자 곽아람이 만난 아티스트, 아트월드

아트북스

자신에게로 이르는 모험

입사 9년차에 미술 기자가 되었다. 주변 사람들이 내게 "원하던 바를 이루어서 좋겠다"라며 축하 인사를 건넸는데, 그중 한 선배가 했던 말이 아직도 기억에 남는다.

"네 진정한 고민은 지금부터 시작될 거야. 원래 인간은 목표를 이루면 그때부터 갈등하게 되는 법이지."

인생이란 항상 그런 것이다. 가장 사랑하는 사람이 가장 큰 상처를 주고, 가장 갈망했던 일이 가장 무거운 짐을 등에 얹는다. 전시회를 보고 그에 대한 리뷰를 쓰는 것 정도로 생각했던 미술 기자 일은 시작부터 내게 엄청난 부담감과 고통을 주었다. 하루가 멀다 하고 미술품과 연관된 기업 비자금 사건이 터졌고, 미술계의 큰손으로 불리는 유명 화랑주가 검찰에 소환되곤 했다. 한동안 나는 문화부 기자라기보다는 사회부 기자에 가까웠다. 사건을 제대로 파악하지 못해 헤매고 있으면 데스크의 질책이 떨어졌고, 회사에서 하루 종

일 깨지고 자정 넘어 퇴근하는 택시 안에서 '과연 이 일을 계속해야 하나' 싶어 한숨을 내쉬며 눈물 흘리는 날도 부지기수였다. 화랑업계와 기업 불법 비자금과의 관계를 다룬 기사를 연이어 썼던 시절, 회사로 찾아온 화랑업계 관계자는 내게 "당신에게 살인청부업자를 보내고 싶은 심정"이라고 말했다. 그때까지만 해도 나는 예술은 고귀한 것이라 금력金力의 세계와는 연관이 없는 것이 정의正義라고 믿는 철부지였고, 돈으로 예술을 사고파는 행위에 대해 강한 반발심마저 있었다.

시간은 흘러가고 모든 것은 변화한다. 결벽증에 가깝게 고지식했던 초짜 미술 기자도 시장의 생리를 조금은 이해하는 중견 기자가 되었다. 나는 여전히 예술이 인간의 정신을 고양시킬 수 있다고 믿지만, 더 이상 예술이 세속을 초월한 고귀한 것이라곤 생각하지 않는다. 예술가 역시 은자隱者가 아니라, 예술이라는 상품으로 시장에서 살아남아야 하는 평범한 인간이라고 생각하게 되었다.

시간은 일에 대한 시각에도 변화를 가져왔다. 2011년 2월 처음 미술 기자가 되었을 때는, 이 일을 '하고 싶은 일'이라고 생각했다. 2014년 1월 중순, 미술 담당을 그만뒀다. 그로부터 1년여가 흘렀다. 지금 와서 돌이켜보니 그 일은 '하고 싶은 일'이라기보다는 '해보고 싶은 일'이었다는 걸 알겠다. 작가들과, 전시회와, 미술시장을 취재하는 일은 흥미로웠지만 그 이상은 아니었다. 1970년대의 끄트머리에 태어난 나는 "일을 사랑하고, 그에 모든 것을 바치는 것"이 바람직한 것이라 여기는 사회 분위기에서 자랐다. '하고 싶다'고 믿었던 일이 생각만큼 사랑스럽지 않아 당혹스럽고 실망스러운 날도 있었다. 그러나 지나 보니 그것이 오히려 다행이었다. 사람이 배신하는 것처럼, 때때로 일

도 우리를 배신한다. 배신감은 애정의 농도와 비례한다. 나는 이 일에서는 배신당한 적이 없었다. '하고 싶은 일'이 아니라 '해보고 싶은 일'이어서, 최선을 다하되 무심했고, 일관적으로 관찰자의 시선을 유지할 수 있었던 것 같다. 고용불안 시대의 회사원에게 '일이 곧 나'라는 생각은 위험하다. '일은 그저 일일 뿐'이라는 자세가 일과 자신 사이에서 균형을 잡을 수 있는 무기武器가 된다.

이 책은 전형적인 책상물림형 미술사학도였던 30대 여기자가, 작가와 화랑주, 큐레이터와 컬렉터, 옥션 관계자와 평론가 들이 움직이는 거대한 미술 '현장'에서 3년간 보고 듣고 느낀 것들에 대한 기록이다. 그중에서도 데이미언 허스트라든가 제프 쿤스, 로버트 인디애나 같은 세계적으로 유명한 작가들을 인터뷰했던 경험, 아트바젤이라든가 베니스 비엔날레 같은 굵직굵직한 미술현장을 취재한 이야기들에 초점을 맞췄다.

책 내용의 대부분은 출장기다. 책이 취재기인 동시에 여행기의 성격을 띠게 된 것은 그 때문이다. '출장'이란 '가고 싶어서 가는 여행'이라기보다는 '가야 하기 때문에 가는 여행'이지만, 어쨌든 그 여행들을 통해 나는 성장했다. 낯선 곳보다는 익숙한 곳을, 호텔의 고급 침구보다는 내 집의 낡은 침대를 더 사랑하는 내게, 오랜 시간 비행기를 타고 낯선 나라로 떠나 일주일이 채 안되는 기간 동안 매번 새로운 미션을 완수하고 돌아오는 일정은 설렘보다는 두려움에 가득 찬 모험이었다. 그러나 그 여행이 끝날 때마다 나는 열두 가지 과업을 마친 헤라클레스와 황금 양털을 획득한 이아손이 어떻게 영웅의 자리에 앉았는지를 조금이나마 이해할 수 있을 것만 같았다. 모험은 인간을 단련시키고, 한 임무를 완수한다는 것은 다른 단계로 나아가기 위한 발판이 되어주며, 낯선 곳에서의 분투는 더 낯선 곳에 대한 두려움을 경감시킨다.

나는 아직도 내 첫 해외 출장을 생생하게 기억한다. 2004년 6월, 장소는 로스앤젤레스. 인터뷰이는 키라 나이틀리. 그녀가 귀네비어 왕비로 출연한 영화 「킹 아더」 홍보 시사회 취재였다. 출장 때엔 비행기 안에서부터 정장을 입어야 하는 줄 알고 재킷에 정장 바지 차림으로 열 시간 가량의 긴 비행을 감수했는데, 함께 간 다른 언론사 기자들은 다들 반바지에 슬리퍼 차림이라 당황했었다. 인터뷰 장소에 나타난 키라 나이틀리마저 청바지에 노란 티셔츠를 입은 발랄한 차림새에, 손엔 커다란 잠바 주스 컵을 들고 의자 위에 편안하게 양반다리를 하고 앉아 있던 장면이 아직도 눈앞에 선하다. 그 출장 이후로 수없이 해외 출장을 다녔다. 이젠 간편한 트레이닝복 차림으로 비행기에 올라, 출장지에 도착해 취재의 성격에 맞는 옷차림으로 갈아입는 요령쯤은 부리게 되었다. 출장 일주일 전부터 떠나기 전날까지 자료 찾고 읽으며 논문 쓰듯 '공부'를 하기보다는, 일단 비행기에 올라 그 누구의 방해도 받지 않는 상태에서 집중해 '벼락치기'를 할 줄도 알게 되었다. 자그마한 발전이지만 이 또한 사회인으로서의 성장이라고 할 수 있을 것 같다.

아티스트를 인터뷰하고 미술시장과 전시회를 취재하러 간 출장이었지만, 나를 성장시킨 건 취재의 결과물이라기보다는 취재 과정의 부산물들이었다. 머나먼 타국에서 자신을 만나러 온 기자에게 인터뷰이가 정선해 내놓은 말들, 그들이 보여주는 행위들은 잠시 인상적이지만 여운 깊은 감동을 남기기는 어렵다. 고급 레스토랑의 준비된 상차림보다 아주 배고팠던 날 길을 지나치다 포장마차에서 사 먹은 호떡 맛이 더 오래 기억에 남는 것과도 같은 이치다. 그래서 이 책에서는 인터뷰나 아트페어, 혹은 전시회보다는 그를 찾아가는 여정에서 겪은 일들에 초점을 맞추려 애썼다.

우리 모두는 누구나 '자기 자신'이기 때문에, 변화와 깨달음은 항상 외부가 아닌 '자기 자신'에게서 온다. 인터뷰 대상과 독자 간의 매개자인 기자 일을 하면서 나는 때때로 내 인터뷰가 누군가의 삶을, 그리고 내 삶을 변화시킬 수 있기를 기대했다. 그러나 10여 년간 인터뷰를 거듭하면 할수록 확실해진 것은 서너 시간 마주앉은 것만으로 한 인간의 실체를 파악하겠다는 시도가 오만이라는 사실이었다. 그와 함께 타인의 메시지가 내 삶의 방향을 제시해주길 바랐던 것도 게으른 자의 욕심임을 깨달았다. 세월이 아무리 흘러도 나는 나이며, 나 자신의 방식으로 세상을 살아가게 된다. 타인과 외부는 내 안에 원래 있던 것을 끌어올리는 자극으로 작용할 뿐이다. 헤르만 헤세의 『데미안』에 이런 구절이 있다.

> 한 사람 한 사람의 삶은 자기 자신에게로 이르는 길이다. 길의 추구, 오솔길의 암시다. 일찍이 그 어떤 사람도 완전히 자기 자신이 되어본 적은 없었다. 그럼에도 누구나 자기 자신이 되려고 노력한다. (……) 우리가 서로를 이해할 수는 있다. 그러나 의미를 해석할 수 있는 건 누구나 자기 자신뿐이다. _헤르만 헤세, 『데미안』(전영애 옮김, 민음사)

그리하여 이 책은 온전히 나의 이야기다. 그와 함께 밥벌이란 고달프고 버거운 일이지만, 그래도 그를 통해 성장하고 있다고 믿는 독자 여러분의 이야기가 되었으면 좋겠다.

장황한 원고를 읽고 다듬어준 아트북스 손희경 편집장께 언제나처럼 감사의 인사를 전한다. 넓은 세상을 탐험할 기회를 준 회사와, 3년간 미술 담당을

맡겨주신 박은주 전(前) 문화부장, 첫 책을 낼 때부터 계속 격려해주신 강인선 주말뉴스부장께도 감사의 말씀을 드리고 싶다. 아무것도 모르는 내게 기꺼이 지식과 정보를 나누어준 미술계 취재원들께도 언제나 마음 깊이 감사하고 있다고 이 기회를 빌려 말씀드린다. 그들의 도움이 아니었다면 이 책은 존재할 수 없었을 것이다. 항상 곁에서 응원해준 친구들에겐 사랑과 고마움을 함께 전한다. 당신은 평생 한 번도 해외에 나가본 적 없지만 딸은 세계를 주유(周遊)할 수 있도록 길러주신 아버지, 아무리 낯선 나라에서도 최소한의 '서바이벌 랭귀지'를 구사할 수 있는 기지와 언어감각을 물려주신 어머니께 이 책을 드린다.

2015년 봄,
곽아람

CONTENTS

2 0 1 3

2011

3박 5일 런던 출장 1
—
데이미언 허스트와
런던 미술관 순례

2011년 7월
런던

그는 당장 다음 주에 오라고 했다.

통보를 받은 건 금요일, 내가 떠나야 할 날은 다음 수요일이었다. 그리고 그가 있는 곳은 대전도, 부산도, 대구도 아닌 '런던'이었다.

"그 다음 주부터는 런던에 없거든!"

그는 에이전트를 통해 그렇게 전해왔다.

"대통령보다 더 바쁜 사람이니까요."

에이전트는 말했다. 그래도 그렇지 당장 런던이라니. 머뭇거리면서 부장에게 보고했다.

"저, 당장 다음 주 수요일에 오라는데요."

부장은 추호의 망설임 없이 대답했다.

"가. 가야지. 데이미언 허스트잖아."

그래, 데이미언 허스트니까. 가야지, 런던에, 당장, 닷새 후에. 기자 생활 9년째, 이렇게 급속히 결정된 출장은 처음이었다. 2011년 7월의 일이다.

처음 미술 담당을 하게 되었던 그해 2월에 어떤 취재원이 물었다.

"가장 인터뷰하고 싶은 사람이 누구예요? 혹 저희가 도와드릴 수 있을까 해서요."

솔직히 말하자면 나는 현대미술에 대해서는 아무것도 몰랐다. 그래도 대답을 해야만 할 것 같아서 떠올린 것이 '작품 값이 가장 비싼 작가'였다.

"음…… 데이미언 허스트?"

"데이미언 허스트. 아, 그건 좀 힘들겠는데요."

데이미언 허스트Damien Hirst, 1965~. '현대미술의 살아 있는 전설'로 불리는 남자. 1980년대 세계 미술계에서 영국 미술의 부흥을 이끈 yBayoung British artists 그룹의 선구자. 그의 코드는 '엽기'다. 1991년 첫 개인전에서는 포름알데히드가 가득 찬 유리 진열장 속에 죽은 상어를 집어넣은 「살아 있는 자의 마음속에 있는 죽음의 육체적 불가능성The Physical Impossibility of Death in the Mind of Someone Living」을 내놓았다. 1990년 작 「1000년A Thousand Years」은 진열장 속에 구더기가 잔뜩 붙은 소머리를 집어넣고 구더기에서 변태한 파리가 살충기에 의해 죽는 모습을 보여주는 작품이다. 생각만 해도 메스꺼운 그의 작품은 그러나 상상을 초월하는 가격에 팔린다. 2007년 6월 개인전에 내놓은 작품 「신의 사랑을 위하여For the Love of God」의 가격은 5,000만 파운드(약 918억 원). 백금으로 주형을 뜬 인간 두개골 형상에 8,601개의 다이아몬드를 박았다. 작가의 '손맛'보다 '아이디어'가 중시되는 현대미술계의 꼭대기에 '충격'과 '공포'를 안겨주는 그의 작품이 있다. 시장은 그에게 환호했지만 나

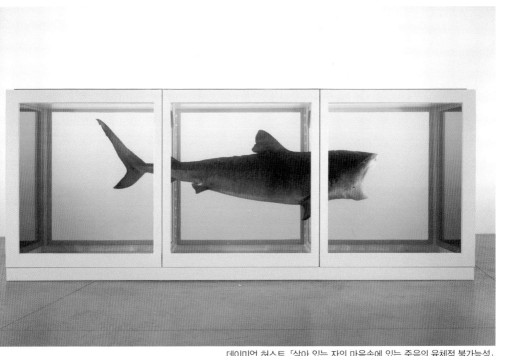

데이미언 허스트, 「살아 있는 자의 마음속에 있는 죽음의 육체적 불가능성」,
유리·페인트칠한 스틸·실리콘·모노필라멘트·상어·포름알데히드, 217×542×180cm, 1991

는 솔직히 심드렁했다. 나는 '잘 그리는' 작가를 좋아했다. 꼼꼼하고 정직하게 일하는 작가가 좋았다. 현대미술의 태반은 세 치 혀를 잘 놀린 결과이자, 사기라고 생각했다. 게다가 데이미언 허스트의 트레이드마크인 그 '땡땡이 그림 spot painting'이라니. 흰색 캔버스에 색색깔 동그라미를 찍은 그 그림들은 심지어 조수들이 그린다지 않는가. 그럼에도 불구하고, 나는 그를 만나고 싶어 '해야 한다'고 생각했다. 나는 과거를 사랑하는 미술사학도인 동시에, 현재를 다뤄야만 하는 기자니까. 현재의 이슈에 관심을 가져야만 하는 것은 기자의 의무니까.

기회는 엉뚱한 곳에서 찾아왔다. 비가 주룩주룩 내리던 그해 7월 초순, 회사로 낯선 사람들이 찾아왔다. 그들은 국내 기업 삼탄에서 운영하는 서울 청담동 송은 아트스페이스에서 하반기에 열릴 새 전시를 준비 중이라고 했다. 이름 하여 〈피노 컬렉션〉. 초짜 미술기자가 뭘 알겠는가. 프랑수아 피노François Pinault, 1937~가 프랑스 명품 그룹 PPR 그룹의 창업자이자 세계적인 컬렉터라는 것을 알게 된 건 그들이 내게 준 자료를 보고 나서였다. 그들의 용건은 간단했다. 프랑수아 피노 소장품으로 꾸며지는 이번 전시에 작품을 내는 데이미언 허스트를 인터뷰해줄 수 있겠느냐는 것. 기자로서의 나는 마다할 이유가 없는 제안이었지만, 인간으로서의 나는 망설였다. A형 간염에 걸려 병원 신세를 졌다가 퇴원한 지 일주일도 되지 않은 시점이었다. 몸무게가 10킬로그램 빠졌고, 숟가락 들 힘도 없이 피곤하고 힘들었다. 잠시라도 취재를 다녀오면 곧 휴게실 소파에 쓰러져 잤다. 나는 몸도 마음도 지쳐 있었다. 아무데도 가고 싶지 않았다. 출근하는 것만도 버거웠다. 그런데 런던이라니. 인생이라는 건 대체 왜 이렇게 예측 불가능한 걸까. 건강했더라면 환호하며 반겼

을 제안 앞에서 나는 한참을 머뭇거렸다. 긴 비행과 시차, 게다가 3박 5일이라는 짧은 기간…… 나, 버텨낼 수 있을까?

　그래도, 가야만 했다.

런던행 비행기에 오른 건 7월 13일, 수요일이었다. 일요일과 월요일 모두 자정까지 마감을 했고, 화요일에도 밤 11시 반에 퇴근했기 때문에 출장 준비를 할 시간 따윈 없었다. 편안한 비행을 위해 '추리닝' 차림으로 공항에 가서 비행기에 탔다. 남의 시선 따위를 신경 쓰기엔 나는 너무나도 지쳐 있었다. 수북하게 프린트 해 온 영문 자료를 비행기 안에서 일곱 시간에 걸쳐 읽고, 읽고, 또 읽었다. "나는 비행기 타는 게 좋아. 왜냐면 아무도 날 방해하지 않으니까. 얼마나 집중이 잘되는데!" 했던 선배들의 말을 그제야 비로소 이해했다. 기내식 먹고, 잠시 눈 붙였다가, 다시 자료 읽기의 반복. 그리고 마침내, 히스로 공항에 도착했다. 2000년 배낭여행 이후로 처음이니 장장 11년 만의 런던이었다.

　예약해놓은 한인 택시가 나를 기다리고 있었다. 목적지는 소호 딘 스트리트의 그라우초 클럽The Groucho Club. 주최 측이 잡아준 숙소가 그곳이었다. "놀러오셨나요?" "아니오, 출장인데요." "놀러오셨으면 좋았을 텐데, 안타깝네요. 여기가 관광하기엔 최적의 장소거든요. 피커딜리 서커스와 레스터 스퀘어가 바로 옆이잖아요." 택시는 트래펄가 광장을 지나, 뮤지컬 〈레미제라블〉 간판이 커다랗게 붙어 있는 극장을 거쳐서 번화한 골목으로 들어갔다. 펍 앞에

피커딜리 서커스 인근의 퀸스 극장

사람들이 길게 줄을 지어 서 있는 게 보였다. "저 사람들은 왜 바깥에 나와 있는 거죠?" "원래 영국 애들은 바깥에 나와 서서 술을 마셔요. 저도 이해가 안 가더라고요." 택시는 숙소를 단번에 찾지 못하고 한참 헤맸다. "이 근처가 맞는데, 호텔이라면서 간판이 없네요." 기사는 결국 나를 차 안에 내버려두고 거리를 탐색한 후에 다시 돌아왔다. "저 집이에요." 아무런 표식도 없는 그냥 집. 바로 옆엔 섹스숍이 들어서 있었다. 짐을 끌고 들어가 체크인을 했다. 1994년 서울 남산의 한 호텔에서 댄서로 일했다는 사내가 리셉션 데스크에 앉아 있었다. 로비 소파 위에 색색깔로 물감 칠을 한 팽이를 돌린 것 같은 형상의 그림이 한 점 걸려 있었다. 데이미언 허스트의 「스핀 페인팅」이었다. '저건 진짜일

까?' 마음속으로 생각하고 있는데 사내가 입을 열었다. "방은 4층이에요." "엘리베이터는요?" "없어요." "이 짐은 그럼 어떻게 하죠?" "내가 들어다 줄게요."

그리고 눈앞에 펼쳐진 건 까마득한 나선 계단. 문득 어릴 때 읽었던 팬더 추리문고의 『나선 계단의 비밀』이 생각났다. 나선 계단에 여자가 죽어서 엎어져 있는 내용이었던 것 같은데……. 사내는 힘든 기색 없이 내 짐을 날랐고, 나는 그의 뒤를 따라 올라갔다. 침대와 욕실이 있는 단출한 방. 반신욕을 하며 피로를 풀어보려 했으나 욕조는 없었다. 그리고 수도를 틀자 독특한 모양의 세면기는 수돗물을 되튕겨 내게로 쏘아 보냈다. 대체 왜 세면기를 이렇게 만들어놓은 거지? 툴툴대며 치약이 혹시 있나 뒤지던 내 눈에 재미있는 게 눈에 띄었다. 'Rescue me'라고 적힌 스티커와 함께 5파운드 가격이 붙은 비닐 패키지. 치약, 칫솔과 함께 콘돔이 들어 있었다. 대체 이곳의 정체는 뭐지? 섹스숍 옆에 자리하고, 간판 따위는 없으며, 엘리베이터도 없는 이곳. 모텔인가?

호텔 식당은 문을 닫았다. 바는 '멤버'만 이용할 수 있다고 했다. 어느덧 밤 9시였다. 배가 고팠던 나는 어슬렁거리며 예의 '추리닝' 바람으로 거리로 나왔다. 급하게 온 출장이었고, 11년 만에 찾은 런던이라 대체 어디서 뭘 먹어야 할지 알 수가 없었다. 한참을 헤매다가 들어간 식당에서 오믈렛과 프렌치프라이를 시켜 먹었다. 식당 주인이 어디서 왔느냐고 물었다. "한국. 너는?" "나는 알제리." "너 프랑스어 하겠네?" "그럼. 너는?" "Un peu(약간)." 런던의 그 뒷골목에서, 알제리인 이민자와 동질감을 느꼈던 것은 그날 내가 너무 지치고 외로웠기 때문이리라.

둘째 날. 아침을 먹으러 내려가자 기분이 화사해졌다. 세련되게 아름다운 식당. 돔처럼 생긴 격자 유리 천장으로 햇살이 들어왔다. 벽 곳곳에 그림 액자가 걸려 있었다. 뉴욕에서 가장 핫한 화가 중 하나라는 조지 콘도George Condo, 1957~의 그림 「미친 여왕」도 눈에 띄었다. 거나한 뷔페는 아니지만 각종 과일 주스와 시리얼을 가져다 먹을 수 있게 되어 있었고, 단품 요리는 따로 주문해야 했다. 나는 메뉴를 뒤져 에그 베네딕트를 시켰다. 사실 에그 베네딕트가 뭔지는 몰랐지만, 왠지 영국에 왔으니 그걸 맛봐야 할 것 같았다. 계란과 치즈가 섞인 짭조름한 맛. 마음속으로 되뇌었다. '그래, 나는 영국에 있어.' 피곤함이 조금 가시고 약간 설레기 시작했다. '나는 영국에 있어, 11년 만에, 영국에.'

인터뷰는 다음 날이어서, 하루가 통째로 내게 주어졌다. 내게 런던 갤러리 안내를 해주기로 한 에이전시 관계자와의 약속은 오후 5시에, 인터뷰 통역자와의 미팅은 그 이후에 잡혀 있었다. 말하자면, 오후 5시까지 나는 자유였다. 그러면 미술관을 가볼 수 있겠군! '일'의 세계인 컨템퍼러리 아트 말고, 내가 진심으로 사랑하는 옛날 미술의 세계 말이지.

나는 첫 목적지를 빅토리아앤드앨버트 미술관(이하 V&A)으로 정했다. 디자인·공예 전문 미술관인 이곳에서 영국 예술가들이 미美에 광적으로 탐닉했던 시기인 1860년대부터 1900년까지의 예술을 주제로 한 〈미의 숭배The Cult of Beauty〉전이 열리고 있었다. 피커딜리 서커스에서 지하철을 타고, 사우스켄싱턴 역에 내려 미술관 전시장에 들어갔더니 그야말로 인산인해였다. 에드워드 번존스와 로세티의 향연. 예쁜 그림과 장신구, 가구가 잔뜩 나왔으니 대

제임스 휘슬러,
「흰 옷을 입은 여인
(흰색의 심포니 no.1)」,
캔버스에 유채,
215×108cm, 1862,
워싱턴 D.C. 국립미술관

중의 호응을 얻을 만했지만, 라파엘전파前派 작품을 좋아하는 나마저도 단 것을 지나치게 많이 먹었을 때처럼 질리는 것 같은 느낌을 받았다. 다만 내가 두 번째 책『모든 기다림의 순간, 나는 책을 읽는다』에서『제인 에어』와 함께 소개했던 휘슬러의「흰 옷을 입은 여인」을 만난 것만은 반가웠다. 전시의 내용은 지금 거의 다 잊어버렸지만 단 한 가지는 기억이 난다. 당시에 공작, 해바라기, 백합이 자주 그려졌던 건 그들이 그 시대 '아름다움'의 상징이기 때문이라는 것. 공작은 허영, 해바라기는 활기찬 아름다움, 백합은 순수한 아름다움이라고 했다. 그리고 공작 깃털로 머리를 장식한 여인을 모델로 한 프레더릭 레이턴의 초상화. 그날 미술관 아트숍에서 사 온 공작 브로치가 지금 내 화장대 서랍에 있다.

주마간산 격으로 V&A를 훑은 후 발길을 돌린 곳은 테이트 브리튼. 런던에서 가장 내 취향에 맞는 미술관은 아마도 이곳일 거다. 그 그림,「카네이션, 릴리, 릴리, 로즈」는 여전히 그곳에 있었다. 꽃밭에서 주홍빛 등을 켜고 있는 흰 옷의 소녀들도. 11년 전 나는 이곳에서 존 싱어 사전트의「카네이션, 릴리, 릴리, 로즈」를 보고 큰 감동을 받았다. 그림을 더 보고 싶었는데 갑자기 화재 경보가 울리는 바람에 황급히 밖으로 나와야만 했던 곳. 다시 올 일이 내 인생에 있을 줄은 몰랐는데……. 대학생이던 나는 11년간 나이를 먹어 30대의 직장인이 되었는데, 그들은 그림 속에 박제되어 그대로였다. 나는 디지털 카메라를 꺼내 지나가던 관람객에게 사진을 찍어달라고 부탁했다. 검은색 원피스를 입고, 검은색 카디건을 걸치고, 검은색 구두를 신고, 검은 머리를 길게 늘어뜨린 나는, 창백한 얼굴에 병색이 완연한 채로 아기천사 같은 사전트의 소녀들과 함께 사진에 담겼다.

위_ 테이트 브리튼의 전시장
오른쪽_ 존 싱어 사전트,
「카네이션, 릴리, 릴리, 로즈」,
캔버스에 유채,
174×153.7cm, 1885,
테이트 브리튼

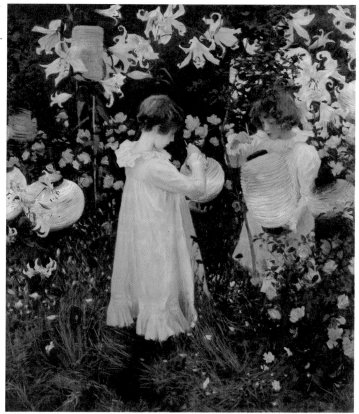

미술관 기행을 하느라 점심을 못 먹었지만 꼭 가보고 싶은 곳이 있어 주린 배를 쥐고 발걸음을 옮겼다. 『런던 미술관 산책』이라는 책의 저자가 '런던의 숨은 보석'이라고 표현한 코톨드 갤러리. 반 고흐의 「귀를 자른 자화상」이 있다는 그곳. 가이드북에서 안내한 대로 코번트 가든 역에서 내렸지만 도무지 갤러리를 찾을 수 없었다. 백화점 입구의 직원도, 동네 아저씨도, 그런 곳은 모른다고 했다. 결국 지하철역에 가서 역무원에게 도움을 청했더니 그는 커다란 전화번호부를 뒤적이더니 갤러리에 전화를 걸어 위치를 확인해줬다. "코톨드 갤러리는 서머싯 하우스 안에 있어요. 먼저 서머싯 하우스를 찾도록 해요." 서머싯 하우스는 코번트 가든 역이 아니라 템플 역인데……

근 한 시간을 헤매다 천신만고 끝에 찾아간 그곳에서 마네의 「폴리베르제르의 바」와 반 고흐의 「귀를 자른 자화상」을 보았다. 특별전으로 툴루즈 로트레크와 그가 즐겨 그린 무희 잔 아브릴을 주제로 한 전시가 열리고 있었다. 대충 훑었던 그 특별전보다 더 마음을 끌었던 건 1층에서 열리고 있었던 전시 〈폴링 업Falling Up〉. '예술의 중력'을 주제로 '떨어지는 것'과 연관된 미술품을 보여주는 전시였다. 나는 「플란다스의 개」의 네로라도 된 듯한 심정으로 루벤스의 「십자가에서 내림」을 갈구하며 바라보았다. 왼쪽에서는 낚싯줄에 벽돌을 매단 코닐리아 파커의 「시작점도 지향점도 없는Neither From Nor Towards」이 시선을 사로잡았다. 출품작가 중 루벤스와 로댕 빼곤 내가 아는 작가가 없었지만, 좋은 전시라고 생각했다. 고전과 현대미술을 엮어낸 방식이 독특했다. 에이전시 관계자와 만나기로 한 시간이 다가왔기 때문에 나는 서둘러 호텔로 돌아왔다.

위_ 코톨드 갤러리에 걸린 인상파 작품들. 왼쪽에서 두 번째가 마네의 「폴리베르제르의 바」다.
아래_ 기획전 〈폴링 업〉에 전시된 코닐리아 파커의 「시작점도 지향점도 없는」(왼쪽)과 루벤스의 「십자가에서 내
림」(오른쪽)

그 여자, 프란체스카는 하이힐에 늘씬한 몸매의 굴곡을 완전히 드러내는 원피스 차림으로, 스포츠카를 몰고 나를 찾아왔다. 헝가리 피가 섞인 이탈리아 여자로, 아트 비즈니스 일을 하고 있다고 했다. 그녀는 한 손으로 핸들을 돌리면서, 옆자리에 앉은 내게 고개를 돌리며 쉴 새 없이 지껄였다. 사고가 날까 조마조마했지만 종일 혼자 보낸 나는 말을 걸어주는 것만으로도 고마워서 그녀의 이야기를 들었다. 그녀는 계속 '데이미언'에 대해 이야기했다.

"데이미언을 처음 알아보고 키워준 사람은 미술품 컬렉터 찰스 사치이지만, 지금 그의 후원자는 화이트큐브 설립자인 제이 조플링이야."

"화이트큐브란 어떤 곳이야?"

"런던을 대표하는 갤러리지. 제이 조플링은 대단한 사람이야. 그는 상류 계급이고, 아버지는 정부 요직을 지냈지. 그런데 데이미언은 하층 계급이거든. 그런 계급의 차이를 뛰어넘고 데이미언의 예술적 재능을 인정해 준 사람."

"데이미언은 어떤 사람이야?"

"다정한 사람. 그리고 친절한 사람. 그를 만나보면 너도 반드시 그를 좋아하게 될 거야."

죽은 상어와 구더기로 작업하는 괴상한 남자 아니었나? 친절한 프란체스카 덕에 나는 조금씩 데이미언 허스트에 대해 호감이 생겼다. 그건, 조금은 신기한 순간이었다. '데이미언'이라고 하면 헤르만 헤세의 『데미안』밖에 몰랐던 책상 물림형 인간인 내가, 현대미술계의 핫 아이콘인 '데이미언 허스트'로 세계를 확장해가는 순간.

서펜타인 갤러리 Photo © 2007 John Offenbach

　프란체스카가 처음 나를 데리고 간 곳은 하이드파크 안의 서펜타인 갤러리였다. 런던을 대표하는 유서 깊은 갤러리라는데, 현대미술과는 거리가 먼 내게는 역시나 낯선 곳이었다. 다만, 갤러리가 하이드파크 안에 있다는 사실만은 반가웠다. 내 생애 최초의 해외여행이었던 2000년 배낭여행 때 처음으로 온 곳이 런던이었고, 숙소에 짐을 풀자마자 달려온 곳이 하이드파크였으니까. 잔디에 앉아 "아, 런던이다!" 했던 곳이 바로 거기였으니까. 한 줌 햇볕을 쬐려는 청춘들이 공원 여기저기 널브러져 있었다.

　갤러리에서는 이탈리아 아르테 포베라 작가 미켈란젤로 피스톨레토의 〈심판의 거울The Mirror of Judgement〉전이 열리고 있었다. 전시장에 갈색 골판지를

서펜타인 갤러리의 2011년 파빌리온. 「정원 속의 정원」이라는 제목으로 건축가 페터 춤토르의 작품이다.

세워 구불구불한 미로를 만들어놓고, 관객들로 하여금 순례하듯 그 속을 걷도록 한다. 입구에는 커다란 골판지 울타리를 쳐놓고 그 아래 거울을 넣어 천장의 유리창을 반사시키도록 해놓은 설치작품. 우물을 들여다보듯 골판지 울타리를 들여다보면 그 안에 떠 있는 하늘을 볼 수 있다. 그렇게 하늘을 만나고 꼬불꼬불한 미로를 따라 긴 순례를 떠나도록 했다. 중간 중간 거울을 만나게 되는데, 거울 앞에 기독교의 참회대를 놓기도 하고 최후의 심판에 쓰이는 나팔을 놓기도 했다. 긴 순로巡路의 끝엔 역시나 커다란 거울이 있고, 그 앞에 여래입상을 설치해놓았다. 그 거울과 마주한 사람은 부처와 함께 자기 자신을 만나게 된다는 걸까. 어떻게 보면 상투적인 구조의 이야기지만 그 이야기를 풀어나가는 방식이 마음에 들었던 전시였다.

갤러리 옆에 여름 파빌리온이 설치돼 있었다. 온실처럼 꽃과 나무가 가득

하고, 사람들이 앉아 대화를 나누고 있었다. "서펜타인 갤러리의 여름 파빌리온은 해마다 다른 건축가에게 의뢰해 짓도록 해" 하고 프란체스카가 설명해주었다. 프란체스카는 나를 갤러리 서점으로 데리고 갔다. "이 갤러리는 미술 관련 서적으로 특히 유명해. 너 미술사 전공했다고? 그럼 한스 울리히 오브리스트 알아?" 알 리가. 당시 나는 1년 만에 속성으로 석사 과정을 마친 수료생이었고, 전공은 불교미술로 시작했다가 한국 근현대미술로 바꾼 처지였으니…… "네가 미술사를 공부한다면 한스 울리히 오브리스트를 꼭 알아야만해. 그는 서펜타인 갤러리 디렉터고, 세계적으로 유명한 큐레이터고 그리고 이론가야. 여기 그가 쓴 책이 있어." 프란체스카에게 잘 보이려면 그의 책을 사야 했겠지만, 딱히 그러고 싶지 않았다. 또 하나 배웠네. 한스 울리히 오브리스트. (이후 그는 한국을 자주 방문했고, 나는 그를 만나진 못했지만 여기저기서 그의 이름을 듣게 된다.) 전시장 밖에서 통역자와 런던에서 활동하는 한국 작가, 그리고 레지던시 프로그램으로 런던에 와 있다는 젊은 예술가가 나를 기다리고 있었다. 프란체스카는 자기 차에 우리 모두를 태우고 다음 목적지로 향했다.

———

그녀가 우리를 데리고 간 곳은 데이미언 허스트의 전속 갤러리인 화이트큐브였다. 재난의 공포를 다루는 채프만 형제 전시의 오프닝이 있는 날이었다. 제이크와 디노라는 이름의 이 형제는 항상 함께 작업을 하지만, 이번엔 1년 넘게 작업에 대한 이야기를 전혀 나누지 않고 따로 작업을 했다고 했다. 그 결

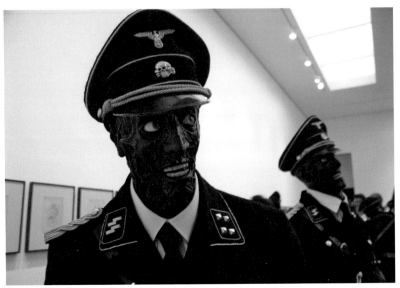

채프먼 형제의 「나치 좀비들」, 화이트큐브 갤러리, 2011 Photo ©Elias Gayles

과물을 각각 층별로 나누어 전시해놓았는데 작업이 신기하게도 다르면서도
유사했다. 나치 정권과 전체주의에 대한 풍자. (그때까지만 해도 나는 그 후
로 몇 년간 지겹도록 이들의 작품을 보게 되리라는 것을 상상조차 못 하고
있었다.) 그 전시장에서 제이 조플링을 만났다. 그는 키가 컸고, 차분한 인상
이었다. 프란체스카가 그에게 "내일 데미언을 인터뷰할 한국 기자"라며 나
를 소개했다. (그때까지만 해도, 나는 그 후로 몇 년간 줄기차게 아트페어 현
장에서 그와 마주치게 되리라고는 생각도 못했다.) 그 오프닝에서, 사람들은
끊임없이 맥주를 마셨다. 한국 같았으면 음식을 마련해주었을 텐데 음식은
없고, 그렇게 나눠준 맥주마저 나중엔 다 떨어지고 없었다. 나는 시계토끼를

좇던 앨리스라도 된 듯한 기분으로 그 '이상한 나라'를 구경했다. 다음 날 신문에 전시 리뷰가 실렸다. 혹평이었다. 전시가 좋지 않으면 아예 기사를 쓰지 않는 한국 언론의 관행에 익숙한 내게는 색다른 경험이었다.

프란체스카와 헤어진 우리 한국인들은 소호의 중식당 '메이플라워'에서 저녁을 먹었다. 종일 굶고 미술관 세 곳, 갤러리 두 곳을 돌아다닌 터라 무척 배가 고팠다. 그렇게 식사를 하고, 지친 발걸음을 끌고 숙소로 돌아왔다. 숙소 근처의 펍 앞에는 또 긴 줄이 늘어서 있었다. 도대체 뭘 팔기에 난리법석인지 궁금하기도 했지만, 혼자 가볼 용기가 없어서 패스. 그렇게 런던에서의 둘째 날이 지나갔다. 간판도 없는 괴상한 호텔의 정체는 프란체스카 덕에 알게 되었다. 데이미언 허스트를 비롯한 런던의 예술가들이 모여서 토론하고 술을 마시기도 하는 멤버십 클럽이라고 했다. 얘기를 들은 한국 작가가 말했다. "그럼 그 방은 아마도 원나잇 스탠드를 위한 곳일 거야." 모텔 맞네, 뭐.

3박 5일 런던 출장 2
—
미술계의 록 스타,
데이미언 허스트와의 만남

2011년 7월
런던

마침내 '그날'이 밝았다. 아침을 먹고 나서 호텔방에서 인터뷰 준비를 할까 했으나 나는 다년간의 경험으로 알고 있었다. 더 이상 해봤자 새로운 생각이 떠오를 리가 없다는 걸. 머리도 안 돌아가는데 쇼핑이라도 하자 싶어서 슬슬 걸어 나갔다. 그래도 며칠 있었다고 어느새 런던이 익숙해졌다. 피커딜리 서커스의 에로스상 주변을 배회하다가, 포트넘앤드메이슨 본점을 발견하곤 냅다 달려갔다. 홍차의 나라 영국. 여기 정말 와보고 싶었는데 게다가 세일! 나는 한참을 둘러보다 홍차를 사고, 양철통 바닥에 오르골이 달려 있어 태엽을 감으면 생일 축하 노래가 나오는 쿠키통도 집었다. 아아, 돈을 버니 좋구나. 11년 전 학생 때는 주머니 사정 때문에 아무것도 못 샀는데. 당시 거금 8,000원을 주고 산 지하철 승차권을 잃어버려 사색이 되기도 했었지. 잠시 감상에 젖었던 나는 이내 정신을 차렸다. 아, 인터뷰.

통역은 점심 때 호텔로 찾아왔다. 둘 다 잔뜩 긴장한 채로 호텔 식당에서 점심을 먹었다. 입맛이 없어서 참치 샐러드를 시켰는데, 생 참치가 나올 줄은

몰랐다. 통역이 자기가 시킨 피시앤드칩스를 나눠주었다. 느끼할 줄 알았는데 의외로 괜찮은 맛. 나도 그냥 그걸 시킬걸……. 식사를 마치고 택시를 탔다. 웰벡 스트리트에 있는 데이미언 허스트의 사무실 '사이언스' 앞에 도착한 건 약속 시간 30분쯤 전. 택시에서 내리려는데 통역이 외쳤다. "방금 들어간 저 사람, 데이미언이에요!"

우리는 약속 시간이 될 때까지 사무실 1층 로비에서 허브티를 마시며 기다렸다. 로비 벽엔 허스트의 '스핀 페인팅'이 걸려 있었고, 리셉션 데스크엔 제프 쿤스의 「티티Titi」가, 소파 옆엔 하멜른의 피리 부는 사람을 연상시키는 쿤스의 「키펜컬Kiepenkerl」이 놓여 있었다. '엽기적인 데이미언 허스트가 귀여운 제프 쿤스를 좋아하다니 의외군' 하고 나는 생각했다.

약속 시간이 되어 2층으로 올라가자 데이미언은 문 뒤에 숨어 있다가 "왁!" 하고 소리치며 튀어나와 우리를 놀래려 했다. 그러나 불발. 지나치게 긴장해 있던 내가 그가 투명인간이라도 된 양 스쳐 지나가버렸던 거다. 나중에 통역에게 들으니 우리가 생각한 만큼 놀라지 않아서 실망한 기색이 역력했다고 한다. 그의 책상 위에 아기 코끼리 덤보 형상의 제프 쿤스 작품이 놓여 있었다. 그는 친절하게 책상 위의 포도를 집어주며 먹으라고 권했다. 까다로운 괴짜인 줄 알았더니 프란체스카 말대로 다정한 사람이잖아. 검은색 셔츠에 청바지, 나이키 운동화 차림에 목엔 바퀴벌레, 새의 두개골 등 남미의 주술적 상징을 형상화한 펜던트가 달린 목걸이. 그런 데이미언이 내 티셔츠를 가리키며 웃기 시작했다. "재미있군." 나는 가슴팍에 로이 릭턴스타인의 작품이 프린트된 흰색 티셔츠를 입고 있었다. 혹여 분위기가 어색할 경우를 대비해 이야깃거리를 만들려고 인터넷 쇼핑몰에서 구입해 입고 간 싸구려 티셔츠인데.

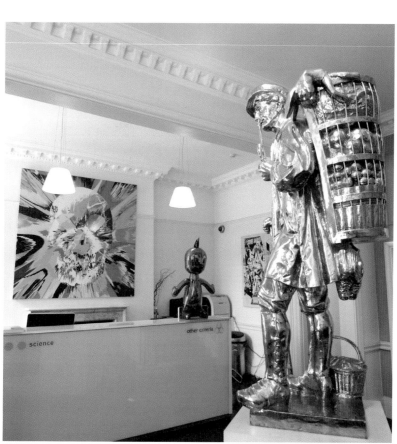

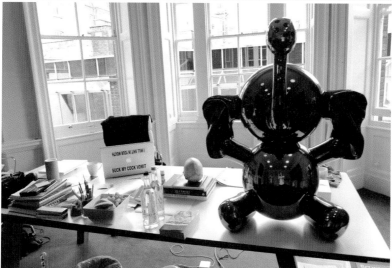

위_ 데이미언 허스트의 사무실 로비에 있는 제프 쿤스의 작품 「티티」와 「키펜컬」. 뒤에 걸린 그림은 데이미언 허스트의 '스핀 페인팅' 연작 중 한 점이다.

아래_ 데이미언 허스트의 책상 위에 놓인 아기코끼리 덤보 형상의 제프 쿤스 작품

의류업체 사장님께 감사를……. 인터뷰는 나, 데이미언, 데이미언의 비서, 그리고 통역이 함께한 가운데 진행되었다. 그는 사투리 심한 영어로 우물거리며 말했고, 그의 말을 알아듣기 힘들었던 나는 혹시나 한마디라도 놓칠까 가지고 간 녹음기와 함께 휴대전화 녹음기까지 작동시켰다.

포름알데히드 작품인 '상어'나 구더기가 붙은 소머리를 사용한 「1000년」 등 사람들에게 잘 알려진 당신의 작품은 굉장히 엽기적이다. 사람들에게 '공포'를 주는 것이 목적인가?

그렇지는 않다. 공포영화를 좋아하긴 하지만 공포영화처럼 사람을 놀라게 하는 건 내가 추구하는 것과 거리가 멀다. 내 작품을 본 사람들은 공포에 가까운 상태에 다다르지만 결국은 '희망'을 느끼게 된다. 난 낙천적인 사람이고, 내가 작품을 통해 궁극적으로 추구하는 건 희망이다.

어떻게 죽어가는 파리, 죽은 상어 같은 것들을 보고 희망을 느낄 수 있나.

'죽음'이란 불가피한 것이다. 죽음은 외면한다고 해서, 피할 수 있는 것이 아니기 때문에 나는 차라리 그를 정면으로 응시하고, 기리고자celebrate 한다. 죽음과 직면함으로써 오히려 삶이 더 빛난다고 생각한다. 내가 죽은 동물들을 보여주는 건 어둠 속에서 빛을 비추는 행위와도 같다.

왜 하필 죽은 동물들을 작품 소재로 택했나.

죽은 동물들의 동물원을 만들고 싶었다. 죽은 물고기를 용액 안에 넣어 살아 있을 때의 환경을 되찾아주는 역설적인 작업을 통해 죽은 동물들에게 다시 생명체로서의 요건을 만들어주고 싶었던 거다.

죽은 동물을 작품에 사용한다는 이유로 어떤 사람들은 당신을 '도살자'로 취급한다.

그런 말 많이 듣는다. 나를 멩겔레(유대인 학살을 주도했던 나치 의사)라고 부르는 사람도 있다. 그러나 나는 자연사한 동물들만 쓴다. 영국 각지의 동물원에서 얼룩말 같은 동물이 죽으면 연락해오기도 한다. 한 번은 영국 어느 해변에 7미터가 넘는 상어가 죽은 채 떠내려와 있는 걸 지역 어민이 발견해 자연사박물관에 알렸는데, 박물관에서 내게 연락하기도 했다.

2008년 9월 런던 소더비는 데이미언 허스트의 작품들로만 경매를 열었다. 이 경매의 이브닝 세일에서 머리 위에 황금 원반을 얹은 송아지를 포름알데히드에 넣은 「황금 송아지」가 1,034만5,250파운드(약 203억 원)에 낙찰된 것을 비롯해 출품작 56점이 모두 낙찰돼 7,054만5,100파운드(약 1,471억 6,300만 원)에 팔렸다. 그 전까지 단일 작가 경매 세계 기록은 1993년 소더비에서 피카소 작품 88점이 총 6,230만 파운드에 거래된 것. 피카소보다 30여 점 적은 작품으로 단일 작가 경매 세계 신기록을 세운 허스트는 이 경매 이후 "더 이상 포름알데히드 작업을 하지 않겠다"라고 선언했다.

트레이드마크인 포름알데히드 작업을 그만둔 이유가 뭔가.

자기복제를 그만두고 새로운 작업을 위한 여지를 만들어야 한다고 생각했다. 처음엔 충격 효과가 있었지만 지금은 그 작업이 너무나 '데이미언 허스트적인' 작업으로 인식된다. 7년 전쯤부터 작업 중인 작품이 서너 점 있긴 하지만 이미 머릿속에서 작업에 대한 아이디어는 정리했다. 그러나 완성된 작품의 용액이 변질되거나 전시 때문에 이동할 경우 등에는 지속적인 관리

가 필요하기 때문에 포름알데히드 작업 전용 스튜디오와 전속 스태프는 계속 유지하고 있다.

2006년부터 당신이 좋아하는 프랜시스 베이컨의 영향을 받은 구상화를 그리기 시작했지만 평론가와 대중의 반응은 좋지 않았다.

항상 겪는 일이다. 1990년대 초 처음 '스팟 페인팅'을 시작했을 때도 반응이 좋지 않았다. 당시 사람들은 '스팟 페인팅'이 너무 유치하다고 했다.

현재 구상하고 있는 새 작업이 있나?

어디서 할지는 결정되지 않았지만 앞으로 5년 내에 전시를 열 계획이다. 1,000년 전 침몰한 배에서 인양한 보물을 전시한다는 시뮬레이션 아래 진행되는 일종의 판타지다. 최근에 내가 만든 산호 모양 조각을 케냐 인근 바닷속에 묻은 후 꺼내는 작업을 사진 촬영했다. 전시 전까지 이런 작업을 계속할 거다. 사진, 사진을 보고 그린 그림, 조각을 모두 전시에 내놓을 생각이다.

데이미언은 2007년 6월 개인전에서 백금으로 주형을 뜬 인간 두개골 형상에 8,601개의 다이아몬드를 박은 작품 「신의 사랑을 위하여」를 5,000만 파운드(약 918억 원)에 내놓았다. 그에게 '세계에서 가장 비싼 생존 작가'라는 명성을 안겨준 이 작품은 이듬해 8월 데이미언과 그의 전속 갤러리인 화이트큐브, 익명의 다른 한 기관으로 구성된 콘소시엄에 팔렸다. 데이미언은 "판매가 이루어졌지만 현재 내가 25퍼센트의 지분을 가지고 있다. 그래서 사람들이 작

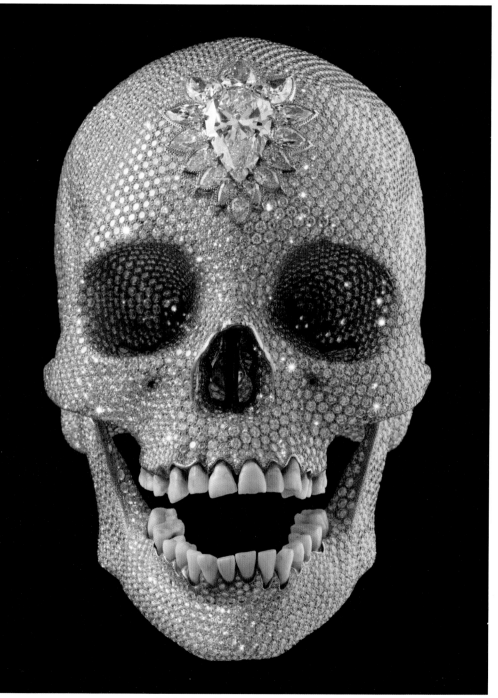

데이미언 허스트, 「신의 사랑을 위하여」, 백금·다이아몬드·인간의 이, 17.1×12.7×19.1cm, 2007

품이 팔렸는지 안 팔렸는지 헷갈려한다"라고 설명했다.

그 작품 덕에 '세계에서 가장 비싼 생존 작가'로 인식되고 있다.

죽은 작가 중에 가장 비싸다는 말보다 낫지. (웃음)

그렇다면 당신 작품이 인기가 있는 이유는 무엇인가.

내 작품은 어렵거나 복잡하지 않다. 나는 예술에서 '와!' 하고 빵 터뜨리는
효과가 중요하다고 생각한다. 내 작품은 화랑이나 미술관의 긴 설명이 필
요 없다. 좋으면 좋다, 싫으면 싫다 등 단순한 반응만을 보인다.

1년에 몇 작품 정도 하나. 다작多作인 걸로 알고 있는데 작품 질이 떨어지지 않나.

해마다 다르다. 지금 전작 도록을 준비 중인데, 1988년 작가 활동을 시작
한 이래 모두 4,500점 정도 한 것 같다. 다작의 기준을 어디에 둬야 할지
모르겠다. 앤디 워홀이 평생 1만2,000점, 피카소가 4만 점 정도를 만들었
고 프랜시스 베이컨은 800점 정도를 했다. 현재 나는 베이컨과 피카소의
중간 정도에 있는 셈이다. 예술에는 두 가지 부류가 있다고 생각한다. 미술
관에서 아우라를 내뿜는 원본 「모나리자」와 많은 사람들이 소유하고 즐길
수 있는 「모나리자」 엽서. 나는 그 두 가지가 모두 의미 있다고 생각한다.

항상 거침없어 보이는데 당신에게도 두려운 것이 있나.

나이가 들수록 더 두려워지는 것이 많다. 특히 죽음이 두렵다. 아이가 생
기고, 아이를 보호해야 한다는 생각을 하게 되면서 더욱 더 죽음에 대한

두려움을 느끼게 된다.

데이미언은 당시 18년째 함께 살고 있는 여자친구와의 사이에 16세·11세·6세 된 세 아들을 두고 있었다. 2005년 인터뷰에서 그는 "묘비에 작가보다는 아버지로 기록되길 원한다"라고 말했다.

아직도 '유명 작가'보다는 '좋은 아버지'로 기억되고 싶은가.

그렇다. 항상 가정에서 아이들과 많은 시간을 보내려고 애쓴다. 주변에서 유명한 동료 작가들의 가정이 깨지면서 아이들이 불행해지는 경우를 많이 봤다. 유명하다고 좋은 부모가 될 수 있는 건 아니다.

그런데 왜 결혼은 하지 않나.

(웃으며) 언젠가는 할 거다. 사람들은 세금을 아끼기 위해서라도 결혼하라고 하지만, 그런 이유로 결혼하긴 싫다. 나와 내 파트너 모두 부모님의 결혼생활이 행복하지 않았다. (허스트의 부모는 그가 12세 때 이혼했다.) 그래서 결혼에 대한 특별한 환상 같은 것은 가지고 있지 않다. 게다가 교회도 별로 안 좋아한다.

어린 시절엔 어떤 아이였나.

말썽꾸러기였다. 다섯 살 땐 아이들 파티에서 오렌지 주스에 고추penis를 집어넣기도 했다. 가게에서 물건을 훔쳐서 경찰서에 끌려간 적도 있다.

데이미언 허스트, 「찬가」, 채색한 청동, 595.3×334.0×205.7cm, 1999~2005
Image Courtesy ARARIO Collection, Cheonan, Korea

문제아에서 훌륭한 아티스트가 된 것은 예술의 힘인가.

범죄도 어떻게 보면 창조적인 행위다. 사회에는 규범이라는 게 있지만 예술은 그걸 뛰어넘는 것이다. 아티스트들은 항상 규칙과 규범을 뛰어넘는다.

아들의 인체 모형 장난감을 본떠 만든 작품 「찬가Hymn**」로 장난감 회사에서 저작권 소송을 당하는 등 여러 번 표절시비에 휘말렸다. 왜 저작권을 침해하나.**

미묘한 문제이긴 한데……. 먼저 허가를 구하고 일을 하면 일이 안 되는 경우가 많다. 가끔은 일단 작업을 해놓고 문제를 해결해야 한다. 물론 언젠가 대가를 치를 각오는 해야겠지.

굉장히 종교적인 작품들을 해왔다. 종교가 있나.

없다. 예술이 내 종교다. 신神은 믿지 않지만, 예술은 믿는다. 일반적인 의미에서 1 더하기 1은 2지만 예술에서 1 더하기 1은 3이 될 수도 있다. 예술이란 영적인 것이다. 열두 살 때까지 가톨릭으로 자랐지만 교조적인 종교 교육이 마음에 들지 않았다. 나는 어둠을 두려워하고, 이를 다루는 방법을 찾아야 한다고 생각한다. 사람들은 종교를 통해 어둠을 다루는 방법을 배우지만 나는 예술을 통해 그 방법을 찾는다. 종교는 사람을 죽이지만, 예술은 그러지 않으니까.

한국에선 당신 작품이 오리온 비자금 사건 같은 불미스런 사건에 연루돼 화제가 됐다.

정직한 사람들에게만 작품을 팔면 좋겠지만, 내가 선택할 수 있는 일이 아니지 않나. 사형수가 감옥 벽에 내 작품 사진을 붙인다 해도 내가 어떻게

할 수는 없다. '권력의 남용이 놀라운 건 아니다Abuse of Power Comes as No Surprise'라는 제니 홀저의 경구가 떠오른다. 슬프지만 놀라운 일은 아니다.

비서가 손을 들어 인터뷰를 중단시켰다. 약속한 한 시간 30분이 어느새 지나 있었다. 인터뷰는 끝났지만, 그보다 더 두려운 시간이 왔다. 나는 사진을 찍어야만 했다. 사진기자도 아닌데, 신문에 쓸 수 있을 정도로 훌륭한 사진을. 사진 찍기 좋은 장소를 찾아 두리번거렸다. 그의 사무실에 걸려 있는 '스핀 페인팅' 한 점이 눈에 들어왔다. 그림의 제목은 「녹색 그림 위에 아름답게 흩뿌려진 예쁜 앵무새」. 동그란 캔버스를 후광처럼 사용하자고 생각하곤, 데이미언에게 의자에 올라가줄 수 있느냐고 청했다. 그는 시키지도 않았는데 책장에 놓여 있던 160파운드(약 28만 원)짜리 「신의 사랑을 위하여」 모조품을 안고 포즈를 취했다. 당황한 비서가 "신문 사진에 가짜가 나가는 건 좋지 않다"라고 만류했지만 그의 장난기를 말릴 수 없었다. 하긴, 병원 시체실에서 일했던 10대 때, 시체와 함께 사진을 찍곤 했던 그가 아닌가. 그는 팔을 교차시켜 해골을 끌어안곤 금방이라도 망토를 펼칠 듯한 드라큘라 같은 표정을 지었다가, 이내 한쪽 손가락으로 코끝을 들어 올려 돼지코를 만들면서 우스꽝스러운 모습을 보였다. 사진기 앞에 많이 서본 사람. 인터뷰를 많이 해본 사람. '프로구나' 나는 생각했다.

촬영이 끝나자 그는 불쑥 손을 내밀어 내 귓가에 들이댔다. 갑자기 괴상망측한 요들송이 흘러나오는 바람에 기겁했는데, 버튼을 누르면 음악이 나오는 오이 모양 플라스틱 장난감이었다. 그는 장난감에 사인을 하더니 내게 건넸다. '이것도 작품일까?' 얼떨떨해 있는데, 이번엔 자기 작품 카탈로그를 꺼

데이미언 허스트는 비서의 만류에도 불구하고 자신의 '해골' 작품 모조품을 들고 사진 촬영에 응했다.

내더니 앞장에 내 이름을 적고선 귀여운 상어와 나비, 하트를 그려 내게 주었다. '뭐야, 정말 친절하잖아.'

데이미언과 헤어져 사무실 바깥으로 나오자 다리에 맥이 쫙 풀렸다. 통역역시 기진맥진한 상태였다. 호텔 인근 카페에서 달디 단 초콜릿 케이크를 사들고 방으로 들어가, 함께 인터뷰 문답을 정리했다. 대충 정리를 마치고 테이트 모던에서 전날 저녁을 함께 먹었던 한국 작가를 만났다. 어땠느냐고 그녀가 물었다. "재미있었어요" 했더니 돌아오는 답. "역시 대가大家는 지루하지 않아." 통역이 작가와 함께 로비에서 쉬고 있는 동안, 언제 다시 오겠나 싶어 의무감에 테이트 모던 상설 전시실을 훑었다. 미술관 밖으로 나오니 해가 뉘엿

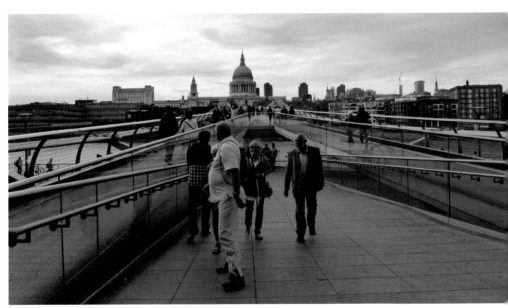

세인트폴 대성당과 테이트 모던을 잇는 다리인 밀레니엄 브리지

뉘엿했다. 템스 강 건너 세인트폴 대성당의 돔 지붕이 보였다. 어느새 금요일 저녁이었다. 성당 앞에서 웨딩드레스 차림의 신부가 사진 촬영을 하고 있었다. 비로소 일상으로 돌아온 것만 같아 나는 안도의 한숨을 내쉬었다. 다음 날 서울행 비행기에 올랐고, 마일리지를 몽땅 사용해 좌석을 비즈니스로 승급했다. 비행기 의자를 침대처럼 편 채 나는 곯아떨어졌다. 3박 5일간의 강행 군이었다. 서울로 돌아온 나는 계속 앓았고, 여전히 힘들었으며, 인생이 어디로 흘러가는지 모르겠다는 생각을 자주 했다.

그 이후로 다시 데이미언을 만난 적은 없다. 다만 뉴스로 그의 소식을 듣고, 작품으로 그를 기억한다. 인터뷰를 했던 그해 하반기 송은 아트스페이스에서 열린 전시에는 동물을 포름알데히드에 집어넣은 그의 '엽기적' 작품이 몇 점 나왔다. 그는 이듬해 그의 트레이드마크인 '땡땡이 그림'을 바겐세일 하듯 싼 값으로 팔아치웠다. 작품 값은 이후 3분의 1 정도로 꺾였다. 그의 작품 가격이 '거품'이었다는 이야기들도 들려왔다.

 2011년 말부터 서구 화랑들이 홍콩에 분점을 내기 시작했다. 2012년 3월 문을 연 화이트큐브 홍콩 지점에서 나는 데이미언의 새 작품을 볼 수 있었다. 날개가 금속 빛으로 번들거리는 풍뎅이, 색색깔 나비들을 유리 상자에 넣어 박제한 것. 아라베스크 문양을 연상시키는 그 작품은 한창 떠오르는 아랍 시장을 겨냥한 것이라고 했다. 같은 해 여름 다시 찾은 테이트 모던에서 그의 회고전을 보았다. 그 유명한 '상어'와 '소머리'를 직접 볼 수 있던 기회였다. 단

내가 갔을 땐 해골에 다이아몬드를 박은 「신의 사랑을 위하여」는 철수하고 없었다. 그래도 괜찮았다. 나는 그의 사무실에서 160파운드짜리 모조품을 안고 있는 그를 보았으니까.

그가 과연 후대에 길이 남을 뛰어난 예술가일까? 나는 여전히 잘 모르겠다. 그러나 그가 내게 미술에 대한 인식의 전환을 안겨준 미술가라는 사실은 분명하다. 나는 그를 만남으로써 '현대미술은 사기'라는 편견을 깨게 되었다. 예술이란 일상을 낯설게 보도록 하는 것이라고 진심으로 믿게 되었다. 소설 『데미안』의 싱클레어처럼 온실 속 화초 같았던, 옛 것과 아날로그의 세계에 안주하고 싶었던 미술사학도였던 나. 그런 내가 데이미언을 통해서, 그를 만남으로써 기괴하고 난삽한 현대미술의 세계에 한 발짝 들어가게 되었다. 흰 바탕에 색색깔 물방울이 그려진 걸 볼 때면 "어, 데이미언 허스트의 땡땡이 그림이야" 하고 농담을 던질 수도 있게 되었다. 내 침실의 협탁 위에, 데이미언에게 받은 장난감 오이가 놓여 있다. 버튼을 누르고, 기묘한 웃음소리 같은

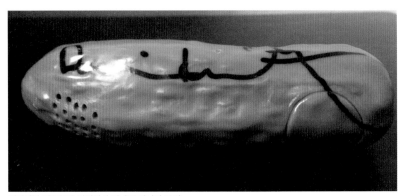

데이미언 허스트가 사인해서 건네준 장난감 오이

요들송을 들을 때마다 나는 그를 생각한다. 이런 문장이 떠오른다.

그러나 이따금 열쇠를 찾아내어 완전히 내 자신 속으로 내려가면, 거기 어두운 거울 속에서 운명의 영상들이 잠들어 있는 곳으로 내려가면, 거기서 나는 그 검은 거울 위로 몸을 숙이기만 하면 되었다. 그러면 나 자신의 모습이 보였다. 이제 그와 완전히 닮아 있었다. 그와, 내 친구이자 나의 인도자인 **그와**. _헤르만 헤세 지음, 『데미안』(전영애 옮김, 민음사)

크리스티 경매사의 망치
–
안드레아 피우친스키와 쩡판즈

2011년 5월
홍콩

그 이메일을 받기 전까지 내게 '크리스티Christie's'란 사막 위의 신기루 같은 이름이었다. 레이스로 잔뜩 치장한 영국 소설 속 귀부인들이 홍차를 마시며 담소할 때 입에 올리는 곳. 혹은 미술품을 소재로 한 추리소설에서 출처를 알 수 없는 의뭉스러운 작품들이 쏟아져 나오는 곳. 학부 때 한 선배가 "졸업 후에 크리스티나 소더비 같은 곳에서 일하고 싶어"라고 했을 때, 나는 그 경매회사들의 이름이 그녀가 즐겨 입던 버버리 코트의 체크무늬 목깃만큼이나 단정하고 엄격하면서도 범접할 수 없을 정도로 낯설게 느껴져 잠시 숨을 멈추었다. 크리스티는 나에게서 아스라이 먼 곳에 있었다.

　홍콩 크리스티에서 이메일이 온 것은 2011년 4월의 어느 날이었다. 5월 봄 경매 취재를 위해 나를 초청하고 싶다는 내용이었다. '크리스티'라는 곳이 실재했던가? 초짜 미술 기자였던 나는 잠시 '이상한 나라의 앨리스'라도 된 듯 어안이 벙벙해졌다. 이내 정신을 차리고 답장을 썼다. 경매만으로는 기사가 될 것 같지 않아 추가로 취재할 만한 거리가 있는지를 문의했다. 최근 새로

취임한 크리스티 CEO 스티븐 머피 인터뷰, 그리고 크리스티 경매에 맞춰 개인전을 여는 중국 작가 쩡판즈曾梵志, 1964~ 인터뷰가 가능하다는 답변이 돌아왔다. 보고를 들은 부장은 "그래, 다녀 와. 재미있겠네"라며 출장을 허락했지만, 이어 "그런데 CEO 말고 좀 더 재미있는 사람 없을까?"라고 질문해왔다. "첫 미국 출신 CEO에다 EMI에서도 일했다니까 이야깃거리가 있을 거예요"라고 답했지만 순간 엄습해 오는 부담감…… 어쨌든 나는 출장 준비를 시작했다. 미술 담당이 되고 나서 첫 해외 출장이었다. 그리고 나는 크리스티 홍콩이 초청한 첫 한국 기자였다.

2000년대 들어 중국 미술시장이 끓어오르면서 홍콩은 아시아 미술시장의 허브로 발돋움하고 있었다. 1986년부터 홍콩 경매를 열어온 크리스티는 2008년부터는 홍콩 아시아 현대미술 경매에서도 뉴욕이나 런던과 마찬가지로 이브닝 세일(고가의 작품 30~50점만 출품되는 경매)을 진행하기 시작했다. 그들에게 한국은 흥미로운 시장이었다. 고故 백남준 이후로 이우환1936~ 정도를 제외하곤 이렇다 할 만큼 국제적으로 명성이 드높은 현대미술 작가는 없지만, 현대미술에 대한 이해도는 아시아 그 어느 국가보다 높은 곳. 중국은 자국自國 작가만을 사랑하고, 일본은 인상파 이후 서구 작가들에 대한 관심이 시들해진 데 비해 마크 로스코며 데이미언 허스트, 빌렘 데 쿠닝 같은 작가들을 아끼는 컬렉터가 있는 나라. 그땐 어리둥절해 아무것도 몰랐지만, 지금 돌이켜보면 크리스티가 처음으로 한국 기자를 초청하게 된 것에는 그런 배경이 있지 않았나 싶다.

출장 기간은 3박 5일. 출장 마지막 날, 자정 비행기로 홍콩을 떠나 비행기 안에서 하룻밤을 보내고 새벽에 인천공항에 도착하는 일정이었다. 4박 5일

미국 출장도 다녀온 터라, 내심 '한가하네'라고 생각했지만 그 판단이 섣불렀음을 알게 된 건 출장 일정이 시작되고 나서였다. 당시엔 몰랐다. 비행기 안에서 하룻밤을 자고 새벽에 공항에 도착해 다시 아침에 출근해야 하는 일의 버거움을. 그리고 인터뷰 두 개와 경매 취재를 병행하기에 나흘이 결코 긴 시간이 아니라는 사실을.

문제는 당장 출장 둘째 날 터졌다. 5월 27일 아침 완차이의 홍콩 컨벤션 센터에 위치한 크리스티 경매 프리뷰 장소. 나는 그날 예정돼 있던 스티븐 머피 크리스티 CEO 인터뷰를 기다리고 있었다. 크리스티 홍콩 측은 머피가 무척 바쁜 사람이니 인터뷰 시간에 늦지 말아달라고 몇 번이나 당부했다. 낯선 나라, 낯선 분야, 낯선 취재원. 내 신경은 시위에서 화살을 떠나보내기 직전의 활줄처럼 한껏 팽팽해져 있었다. 인터뷰 시간 30분 전. 크리스티 홍콩의 홍보 담당이 황급히 달려왔다. "인터뷰가 취소되었어요." "네? 뭐라고요?" "머피가 급한 일이 있어 보스에게 불려갔어요. 회의가 소집되었어요. 그래서 인터뷰가 취소되었어요." "그게 무슨……. 나는 그 인터뷰 때문에 한국에서 여기까지 왔어요. 당신들이 초청했잖아요. 일정을 조정해 다른 시간에라도 인터뷰를 할 수 없을까요?" "그건 곤란해요. 머피는 시간이 없어요. 정말 미안해요. 우리도 예상하지 못했어요."

더 이상 항의할 기운도 없었다. 나는 맥이 풀려 주저앉았다. 그야말로 '불가항력不可抗力'이었다. 나는 사라져버리고 싶었다. 땅에 거대한 구멍이 생겨 나

를 삼켜주었으면 했다. 분노한 부장의 얼굴이 눈앞에 스쳐 지나갔다. '첫 출장인데 아무런 성과 없이 돌아가게 생겼어…….' 전화기를 들고 일단 회사에 전화를 했다. 부들부들 떨면서 부장에게 보고했다. "크리스티 CEO 인터뷰가 취소되었습니다." 부장은 아무 일 아니라는 듯 쿨하게 받았다. "안 해도 괜찮아. 대신 다른 사람 찾아내. 더 재미있는 사람으로." 더 재미있는 사람. 당장, 여기서, 어떻게? 그러나 해야만 했다. 나는 애걸과 협박을 뒤섞어 크리스티 관계자들을 들볶기 시작했다. "대안을 제시해주셔야만 해요. 제가 여기 왜 왔는지 아시잖아요. 대안을 가지고 가지 못하면 저는 회사에서 잘릴지도 몰라요." '잘릴지도 모른다'는 말은 사실이 아니었지만 마음은 그만큼 절박했다. 미안한 마음에 크리스티 관계자들이 바삐 움직였다.

그들이 물어왔다. "○○는 어때요?" "안 돼요. 너무 약해요." 그들은 또 다시 물어왔다. 그럼 "◇◇는?" "곤란해요. 신문에 쓰기 적합하지 않아요." 수차례 물어본 끝에 그들이 다시 물었다. "경매사auctioneer는 어때요?" 경매사? 경매장에서 망치를 두들기는 그 경매사? 나쁘지 않을 것 같았다. 나는 널브러져 있던 소파에서 몸을 일으켰다. "적당한 사람이 있나요?"

안드레아 피우친스키Andrea Fiuczynski, 1962~를 인터뷰한 건 그날 저녁이었다. 당시 그녀는 크리스티 소속 국제 경매사 열다섯 명 중 '탑 5'에 꼽히는 인물로 2008년 첫 크리스티 홍콩 아시아 현대미술 이브닝 세일 때부터 줄곧 아시아 현대미술 이브닝 세일을 맡고 있었다. "그녀가 '스타'인 이유가 뭐야?" 내 질문

백남준의 작품 「TV는 키치다」 앞에 선 안드레아 피우친스키

에 크리스티 홍보 담당은 자신 있게 말했다. "만나 보면 알아. 카리스마가 장난 아니거든. 그녀의 무대 장악력은 팝스타 못지않아." 갑작스레 잡힌 인터뷰라 걱정이 된 나는 재차 물어보았다. "사진도 찍어야 하는데, 그녀가 인터뷰에 걸맞은 복장으로 나타날까?" "걱정하지 마. 그녀는 항상 잘 차려입어."

안드레아는 검정 재킷에 붉은 원피스 차림으로 인터뷰 장소에 나타났다. 자그마한 검은색 핸드백이 한 손에 맵시 있게 들려 있었다. 가무잡잡한 피부의 그녀는 노래하는 듯한 억양을 지녔다. 폴란드계 독일인인 아버지와 미국인 어머니 사이에서 태어난 안드레아는 미국 베닝턴 대학에서 그림과 미술사를 공부했다. 1985년 크리스티 뉴욕의 프랑스·유럽 가구 파트 매니저로 일하게 되면서 크리스티와 연을 맺었다. 경매사가 된 것은 1990년. 크리스티가 직원들을 대상으로 실시하는 경매사 교육 프로그램에 참여한 게 계기였다. 그리고 그녀는 경매사로 전향했다.

'스타 경매사'란 보험 업계로 치자면 '세일즈 여왕'인 셈이다. 좌중을 휘어잡고 경매 물품을 순식간에 팔아치워야 한다. 나는 그 비결이 궁금했다. 그녀는 이렇게 말했다. "나는 수백 명의 고객과 일일이 커뮤니케이션한다. '더 하시겠습니까?' '마지막 기회입니다' '후회는 없습니까?'라고 물을 때 고객들 각각과 눈을 맞추며 반응을 감지하고 교감한다." 경매 때 항상 빨강, 오렌지, 진홍, 노랑, 자주 등 선명한 빛깔의 옷을 입는 것도 비결 중 하나였다. "밝은 빛깔 옷을 입으면 사람들의 시선을 경매에 고정시킬 수 있으니까."

단 한 번도 미술품 경매를 본 적이 없었던 나는 많은 것들이 궁금했다. 가장 궁금한 건 '망치'였다. 경매사의 망치를 영어로 'gavel'이라고 한다는 걸 그날 처음 알았다. "망치질하는 연습도 하나?" 지금 생각해보면 유치하기 짝이

없는 그 질문에 안드레아는 성심성의껏 대답했다. "그럼, 하지. 정확하고 절도 있는 망치 소리는 경매라는 '드라마'의 완성도를 높이기 위한 필수적인 요소니까. 망치 소리란 한 품목의 경매 종료를 알리는 신호야. 소리가 너무 크면 귀에 거슬리고, 너무 작으면 들리지 않지." 그녀는 "낯선 경매장에 서야 할 때는 단상壇上의 재질과 걸맞은 망치 소리를 찾기 위해 녹음기를 돌려가며 연습한다"라고 덧붙였다.

망치를 보여달라는 요청에 그녀는 핸드백에서 망치를 꺼내 보였다. 고래 뼈로 만든 19세기 앤티크 제품으로, 손잡이는 없다. "1995년에 고객에게 선물받은 '이상적인 망치'야. 내 손 크기와 맞아 안정감 있게 쥘 수 있지. 소리도 또렷하고. 난 손목에 무리가 가는 게 싫어서 손잡이 있는 망치를 안 쓰거든."

이튿날 저녁 아시아 현대미술 이브닝 세일. 눈에 확 띄는 연두색 바지 정장을 차려입은 안드레아가 단상에 올랐다. 중국 추상화가 자오우키趙無極의 유화「2.11.59」(1959)가 3,600만 홍콩달러(약 50억 원)에 낙찰되며 최고가를 기록할 때, 그녀의 노련한 망치소리가 화살처럼 날아와 정확하게 귀에 꽂혔다. "저 여

자, 꼭 모노드라마처럼 경매를 진행하지?" 경매장에서 만난 타사他社 선배가 내 귀에 속삭였다. 그 경매가 내가 본 최초의 미술품 경매였다.

———

다음 날 기사를 송고한 나는 비로소 마음을 놓았지만, 이 인터뷰와 얽힌 '고난'은 그걸로 끝이 아니었다. 그날 오후, 회사에서 연락이 왔다. "망치 사진만 따로 찍은 거 없어?" 망치를 손에 든 안드레아를 찍은 것만으로도 충분하다고 생각했던 나는 당연히 망치 사진 따윈 따로 찍지 않았다. 명령은 간결하고 냉혹했다. "망치 사진, 구해 와." 시급히 안드레아에게 연락을 취했지만 전화도, 이메일도 답이 없었다. 나는 크리스티 관계자들에게 안드레아의 행방을

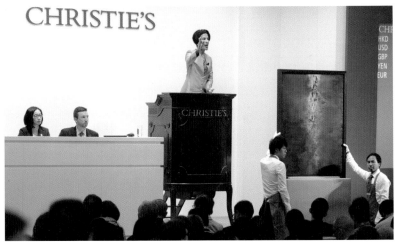

중국 추상화가 자오우키의 유화 「2,11,59」를 경매 중인 안드레아 피우친스키 ©CHRISTIE'S IMAGES LTD 2011

수소문했다. "아, 그녀는 지금 데이 세일(낮 경매) 중이야." "경매 언제 끝나?" "글쎄. 다섯 시간짜리 경매라." 다섯 시간 후면 신문 마감 끝나는데……. 청천 벽력 속에서 한 줄기 서광이 비쳐왔다. "그런데 중간에 경매사가 바뀔 거야. 잠시 쉬는 시간이 있을 거라고." 경매란 게 상황에 따라 유동적이기 때문에, 경매사가 바뀌는 정확한 시간은 누구도 알지 못했다. 무작정 기다릴 수밖에 없는 상황. 나는 경매장에 앉아 하염없이 기다리기 시작했다.

억겁(億劫) 같은 시간이 지나고 마침내 경매 1부가 끝났다. 안드레아가 단상 에서 내려오는 순간 나도 경매장 밖으로 뛰어나왔다. 그러나 '직원 전용'이라 고 적힌 문으로 빠져나가 연기처럼 사라져버리는 그녀……. 크리스티 직원들 을 붙잡고 "안드레아 어딨어?"라고 물어보았지만 모두들 도리질만 했다. 어떻 게 얻은 기회인데……. 입술이 바싹 말라 두리번거리던 내 눈에 저 멀리 안드 레아의 화려한 옷자락이 들어왔다. 나는 달렸다. 100미터 달리기를 하듯 전 속력으로 뛰었다. 홍콩 컨벤션 센터가 떠나가라 "안드레아!!!" 하고 외쳤다. 태 어나서 영어로 사람 이름을 그렇게 크게 불러본 건 처음이었다. 놀란 그녀가 돌아봤다. 숨을 헐떡이며 나는 말했다. "아이… 슈드… 테이크… 어… 포토… 오브… 유어… 해머……." 문법에 맞는지 안 맞는지도 모르는 이 문장에 그녀 의 간결한 답변. "OK!" 비어 있던 옆 경매장에서 나는 그녀의 망치 사진을 찍 었다. 단상 위의 탁자를 가리키며 안드레아가 설명했다. "봐, 여기 흠집이 많 지? 이게 다 망치 맞은 자국이야." "가격점(加擊點)이 있니?" "아니. 특별한 가격 점은 없어. 적당한 곳을 두드리는 거지."

우여곡절 끝에 사진을 송고한 나는, 그날 밤 비행기로 귀국했다. 다음 날 출근해서 마주친 부장이 말했다. "너 망치 사진 안 찍어 왔으면 정말 '조짐'이

천신만고 끝에 촬영한 안드레아 피우친스키의
망치 사진

야, (신문사에서는 '조지다'라는 말을 일상적으로 쓴다.) 어떻게 기사에 망치 이야길 그렇게 쓰고서도 사진을 안 찍을 수가 있니?" 참고로 말하자면 피우친스키는 이후 소더비로 옮겼다고 한다.

안전하리라 믿었던 스티븐 머피 인터뷰가 '의외의 복병'으로 작용한 반면, 아티스트 특유의 자유로운 기질 때문에 인터뷰를 취소할지도 모른다고 생각했던 쩡판즈는 다음 날 제시간에 홍콩 컨벤션센터 전시장에 나타났다. 숲 속 동물들을 주제로 한 그의 개인전 〈존재Being〉가 크리스티와 상하이 와이탄 미술관의 협찬으로 열리고 있었다.

전시장 천장에 매머드의 엄니 한 쌍을 형상화 한 거대한 설치작품이 걸려

있었다. 나무를 깎아 만든 각 엄니의 길이는 4.5미터. "상아象牙란 어쩐지 사람을 쓸쓸하게 만들지. 화석이란 지나간 것은 다시 돌이킬 수 없다는 의미를 담고 있으니까." 흰 용이 그려진 청바지에 흰 셔츠, 연두색 재킷을 걸치고 검은색 운동화를 신은 화가가 느릿하게 말했다. 중국 아방가르드 미술을 대표하는 작가인 그는 당시 아시아에서 두 번째로 비싼 생존 작가였다. 2008년 5월 크리스티 경매에서 작품 「가면 시리즈 No.6」가 7,536만 홍콩달러(수수료 포함, 약 105억 원)에 팔려 아시아 현대미술 경매가 최고가에 올랐지만, 그 기록은

자신의 작품 「매머드의 엄니」 앞에 선 쩡판즈

2011년 소더비 홍콩 경매에서 장샤오강張曉剛, 1958~의 세 폭짜리 유화「영원한 사랑」(1988)이 7,906만 홍콩달러(약 110억 원)에 팔리면서 깨졌다.

나는 그에게 먼저 내 책『그림이 그녀에게』의 중국어 판본을 선물했다. 그는 책장을 넘기더니 뭉크의「사춘기」와 뒤러의「멜랑콜리아」에서 한참을 멈췄다. "뭉크를 좋아한다. 뒤러도 내가 가장 좋아하는 화가 중 한 명이고." 프라고나르, 와이어스…… 그는 책장을 계속해서 넘기면서 말을 이었다. "언젠가 프라고나르의「그네」를 내 방식으로 꼭 그려보고 싶다. 앤드루 와이어스 전시가 곧 베이징에서 열리는데……." 나는 중국 현대미술에 대해서는 문외한이었지만, 그가 서구의 영향을 많이 받은 화가라는 걸 작품으로 미루어 짐작할 수 있었다. 중국 사회를 혹독하게 비판한 그의 대표작「고기肉」시리즈에서는 도살장을 즐겨 그린 프랜시스 베이컨의 영향이,「가면」시리즈에서는 가면 쓴 군중을 그렸던 벨기에 화가 제임스 엔소르의 흔적이 느껴졌다. 나는 한국어로 질문했고, 그는 중국어로 답했다. 통역이 우리 사이를 이어주었다. 이런 대화들이 기억난다.

당신의 초기작은 서구 화가들을 연상시킨다. 요즘은 북송北宋대 화가들에 심취했다고 알고 있다. 송대 화가들의 어떤 면을 화폭에 재현하고 싶은가.

마원馬遠이나 마린馬麟, 그리고 동물 작품으로는 휘종徽宗. 그러나 한 화가에 집중하기보다는 북송의 전체적인 '정신'에 관심을 가지고 있다. 나는 파괴적인 것, 파격적이고 새로운 것들을 좋아한다.

최근 당신이 그리고 있는 풍경화에는 특히 선線이 많다. 서구 액션 페인팅의 영향인가,

아니면 중국 전통의 영향인가.

선에는 내 감정과 정서가 많이 들어가 있다. 선의 굵기에 따라 느낌이 달라진다. 노래를 들으면서 그림을 그린다면, 노래가 슬프냐, 혹은 기쁘냐에 따라 내 그림 표현이 달라질 것 같다.

초기엔 중국 사회상을 비판하는 그림을 많이 그렸다. 요즘은 어떤가.

좀 더 내면적이고, 좀 더 사색적인 그림. 초기 작품에선 내가 눈으로 보는 것, 내 이웃이나 생활의 주변을 많이 그렸다. 요즘은 내면적인 이야기를 하고 있는 것 같다.

쩡판즈, 「무제 08-4-8」, 캔버스에 유채, 26-×360cm(2개 패널), 2008 ©CHRISTIE'S IMAGES LTD 2011

그림 값이 비싸다.

1990년대부터 지금까지 작품 값 변동은 없었다. 항상 그 가격이었다. 매년 10~20퍼센트씩 차근차근 올라왔다. 시장은 화가가 조정할 수 있는 영역이 아니다.

당신 작품을 투자 목적으로 구입하는 컬렉터들이 있다. 최근 한국에서는 저축은행이 당신 작품을 담보로 불법 대출을 받았다.

그런 나쁜 행위를 내가 알았다면 당연히 제지했을 것이다. 그 컬렉터에게 물어보고 싶다. '당신은 내 작품을 좋아하는 것인가, 아니면 돈을 좋아하는 것인가.' 예술가에게는 예술이 최우선이고 돈은 그 다음이다.

왜 예술을 하나.

예술 말고는 다른 걸 할 줄 모르니까. (웃음)

좋아하는 한국 작가가 있나.

백남준. 1995년 함부르크에서 그의 비디오 작품을 처음 봤다. 내가 처음 본 한국 작가 작품이다. 아직 그의 작품을 다 이해하진 못하지만 좋다. 김창열도 좋아한다. 친구에게 '김창열 그림이 복잡한 마음을 안정시켜줄 거다'라고 하면서 작품 구입을 권유한 적도 있다.

이날 저녁 열린 아시아 현대미술 이브닝 세일에 쩡판즈는 전시회 출품작 중 하나인 「표범」(2010)을 내놓았다. 작품은 3,600만 홍콩달러(수수료 제외, 약

쩡판즈, 「표범 2」, 캔버스에 유채, 280×180cm, 2010 ⓒCHRISTIE'S IMAGES LTD

쩡판즈, 「최후의 만찬」, 캔버스에 유채, 220×395cm, 2001 Courtesy of the Artist

50억 원)에 낙찰돼 자오우키의 유화와 함께 최고 낙찰가를 기록했다. 수익금
은 전액 쩡판즈가 회원으로 있는 국제자연보호협회Nature Conservancy에 기부
됐다.

그 인터뷰 이후에 나는 쩡판즈를 한 번 더 만났다. 우연한 만남이었다.
2013년 비엔날레 취재차 베니스에 갔을 때, 전시회를 보러 들렀던 푼타 델라
도가나Punta della Dogana 미술관에서였다. 낡은 세관 건물을 일본 건축가 안
도 다다오가 개조해 만든 그 미술관에서 쩡판즈와 마주쳤다. 크리스티 홍콩
의 전시회에서 보았던 그의 「풍경」 연작 중 몇 점이 이 미술관 벽에 걸려 있었
다. 미술관 설립자이자 크리스티 소유주인 프랑수아 피노가 쩡판즈 컬렉터라
는 사실을 나는 상기했다. 그는 여전히 영어를 못했고, 나는 여전히 중국어를
못했다. 그와 동행한 여성에게 "내가 몇 년 전 그를 인터뷰한 한국 기자"라고
말했더니 그는 "아, 기억난다"라면서 자신의 전시회 팸플릿을 건넸다. 다른 미
술관에서 다시 마주쳤을 때엔 먼저 눈인사를 건네기도 했다.

'맞아, 친절한 사람이었어.' 나는 생각했다. 몇 년 전 그날, 전시장에서 사
진 촬영을 위해 이리저리 움직이던 나는 그의 상아 조각품에 머리를 부딪혔
다. "저런, 괜찮아?" 그는 작품 손상보다 내 안위를 걱정하며 반사적으로 손
을 뻗어 내 머리를 쓸어주었다. 선의로 가득 찬, 다정하고 따스한 손길.

쩡판즈는 2015년 봄 현재, 아시아에서 가장 비싼 생존 작가다. 2013년 10
월 5일(현지 시각) 홍콩 소더비 40주년 기념 이브닝 세일에서 그의 유화 「최후
의 만찬」(2001)이 1억 8,040만 홍콩달러(수수료 포함, 약 249억 원)에 팔리며
아시아 현대작가 작품 경매가 최고 기록을 경신했다. 그 기사 역시 내가 썼다.

백화점, 연예인, 성스러운 심장
—
제프 쿤스와의
불편한 인터뷰

2011년 4월
서울

2011년을 돌아보자면, 잊지 못할 인터뷰가 또 하나 있다. 나는 미술 담당 기자가 된 지 두 달밖에 안 된 초짜였고, 그는 세계 미술계에서 손꼽히는 거물이었다. 내가 서툴러서였을까, 아니면 그가 무례했던 것이었을까. 13년의 기자 생활을 통틀어 가장 불편한 인터뷰로 기억되는 그 인터뷰의 불협화음은 대체 무엇 때문이었을까. 나는 종종 생각한다.

2011년 4월 29일 오후, 나는 초조하게 시계를 보고 있었다. 인터뷰이는 약속 시간을 훌쩍 넘겨 1시간 15분째 나를 기다리게 하고 있었다. 마감시간이 목전이었다.

"대체 왜 이렇게 늦어지는 거죠?"

"바로 앞에 잡혀 있던 잡지 인터뷰가 좀 길어지나 봐요. 원래 기자랑 작가가 알던 사이라고 해요."

내 자리 앞의 통유리로, 인터뷰이와 인터뷰어가 함께 보였다. 디자인 전문 글로벌 잡지라더니, 인터뷰어도 금발의 서양인이었다. '아, 그래, 영어도 잘 하

고 말도 잘 통하겠지.' 나는 지치고, 긴장하고, 화가 나서 기운이 쭉 빠졌다. 도심 한복판의 백화점 옥상은 누군가를 기다리기에 그다지 쾌적한 장소가 아니었다. 4월이었지만 날은 흐렸다.

내가 그의 이름을 처음 들은 건 회사를 휴직하고 미술사 대학원 석사과정에 다닐 때인 2006년이었다. 고대 그리스 미술사 시간에 '키치Kitsch'에 대해 배웠는데 어떤 수강생이 마이클 잭슨과 원숭이를 황금빛으로 표현한 괴상한 작품 슬라이드를 들고 왔다. 나는 처음 보는 작품인데, 교수도 학생들도 와르르 웃었다. 제프 쿤스Jeff Koons, 1955~. 내겐 낯선 이름이었지만 모두들 그를 알고 있는 것 같았다. 학교에서 배운 옛날 작가들 외엔 지식이 전무한 내가 한심스러웠지만, 이내 잊어버렸다. 그땐 몰랐다. 정확히 5년 후에 내가 그 작가를 인터뷰하게 될 줄은.

제프 쿤스는 신세계백화점 본점 옥상의 트리니티 가든에 작품을 설치하러 왔다. 밸런타인데이 초콜릿에서 영감을 받았다는 그의 작품「세이크리드 하트Sacred Heart」는 금빛 리본이 묶인 보랏빛 하트 모양. 스테인리스스틸로 만든 거대한 풍선처럼 보이는 이 작품은 시가 300억 원대라는 소문이 파다하게 퍼져 있었다. 우리 신문에게만 기회가 주어진 단독 인터뷰여서, 회사에서는 문화면이 아니라 종합면에 기사 계획을 잡아놓았다. 부담 백 배. 부담스러운 내 마음을 아는지 모르는지, 시간은 야속하게도 흘러갔다. 마침내 내 앞의 인터뷰가 끝났다. 사진기자가 다른 취재가 있어 떠나야 했기 때문에, 일단 사진을 먼저 찍었다. 그는 작품 앞에서 활짝 팔을 벌리며, 포즈를 취해 보였다. '사진은 잘 나오겠군.' 나는 일단 안도했다.

그러나 인터뷰가 시작되자 그는 이내 지쳐버렸다. 비행기를 타고 새벽 3시

「세이크리드 하트」 앞에서 포즈를 취한 제프 쿤스 ©조선일보

에 도착해, 시차도 있는데 직전에 다른 인터뷰까지 있었으니 그럴 만도 했다. 그리고 1시간 반 넘게 기다린 나 역시 지쳐 있었다. 솔직히 말하자면, 인터뷰 고 뭐고 집에 가고 싶다는 생각이 간절했다. 지쳤기 때문인지 그는 불친절했 고, 나는 기분이 나빠지기 시작했다. 인터뷰를 하다 보면 인터뷰이와 합이 안 맞는 경우가 간혹 있는데, 이 경우가 그랬다. '작품으로 봐서는 경쾌하고 재미 있는 사람인줄 알았는데…….' 어쨌든 간에 나는 일을 시작했다.

그는 말이 빨랐고, 어려운 단어를 많이 썼고, 말을 우물거렸다. 지나치게 대 중에게 영합한다는 평을 듣는 작가가 왜 이렇게 어려운 말을 하는 거지? 나 는 이내 그가 한때는 마르셀 뒤샹의 뒤를 이은 신개념주의 작가로 분류됐다 는 사실을 떠올렸다. 그의 초기작 「셸턴 습식/건식 트리플 데커 신상품The New Shelton Wet/Dry Triple Decker」(1981)은 진공청소기 세 개를 유리 진열장에 넣은 작품이다. 레디메이드와 물신주의는 초기부터 그의 관심사였다. 그리고 1990 년대부터 그는 뒤샹의 후예라기보다는 앤디 워홀의 후예로 여겨지며 '후기 팝 아티스트'로 분류되었다. 그는 1992년 독일 바트 아롤젠에 높이 12.4미터의 「퍼피Puppy」를 설치하면서 유명세를 탔다. 카셀 도쿠멘타에 초청받지 못한 분 풀이로 만든 이 작품은 생화가 꽂힌 7만 개의 화분으로 스테인리스스틸 강아 지 조형물을 감싸 만든 것이다.

그렇게, 물과 기름처럼 겉도는 인터뷰가 시작되었다. 신세계 측 큐레이터가 중간중간 통역을 하며 도와주었지만, 이미 엇나가기 시작한 박자를 바로잡을

수는 없었다. 나는 거의 자포자기해서, '알아듣는 것만 정확하게 전달해야지' 싶었다.

이런 대화들이 오고갔다.

2008년 6월 런던 크리스티 경매에서 작품 「풍선 꽃」이 2,576만5,204달러(약 280억 원)에 팔렸다. 싼 재료인 스테인리스스틸로 만든 작품이 왜 이렇게 비싼가.

예술품 가치는 재료에 따라 결정되지 않는다. 그걸 즐기고, 진가를 알아보는 사람이 가격을 결정하는 거다. 내 작품엔 공이 많이 들어간다. 틀에서 떼어내고 표면을 매끄럽게 다듬으려면 시간과 노력이 만만찮게 들어간다.

작품의 시장성이 중요하지 않다는 말인가.

시장market이 없으면 예술가는 먼지처럼 사라진다. 시장은 예술가의 작업을 보호하는 역할을 한다. 내 작품이 시장에서 반응이 좋다면, 내 아이디어가 사회에서 받아들여졌다는 의미다. 한 번의 경매에서 비싸게 팔리는 것보다는 시일을 두고 꾸준히 좋은 평가를 받는 것이 중요하다. 나는 항상 '오늘 할 수 있는 최고의 작품을 한다'라는 자세로 작업에 임한다.

굳이 스테인리스스틸로 만들어 논란을 부를 필요가 있나.

스테인리스스틸은 프롤레타리아적인 재료다. 그러나 표면을 윤이 나도록 다듬으면 값비싼 재료처럼 보인다. 화려한 바로크식 건물에 들어가면 자기가 부자가 된 느낌이 들지 않나. 난 사람들이 내 작품에서 심리적 만족감을 얻었으면 좋겠다. 거울처럼 매끈한 표면에 비친 자신을 보면서 사람들은

자기를 긍정하고, 인생을 적극적으로 살려고 노력할 것이다.

많은 사람들이 당신을 '예술가'라기보다는 '주식회사 CEO'에 가깝다고 생각한다. 뉴욕 소호 작업실에 100여 명의 직원들을 거느리고 있지 않나.

사람들이 나를 그렇게 부르는 것은 그렇게 말하면 재미있기 때문일 것이다. 나는 대량생산을 하지 않는다. 1년에 회화는 여덟 점 정도, 조각은 열 점 정도밖에 제작하지 않는다. 내 작업실은 '공장factory'과는 거리가 멀다.

쿤스는 1990년대 초 포르노 배우 치치올리나와 결혼했다. 그는 당시 아내와의 성행위 장면을 사진과 조각으로 남긴 「메이드 인 헤븐」을 발표해 뜨거운 논란을 낳았다. 이 커플은 몇 년 후 이혼했다. 쿤스는 「메이드 인 헤븐」에 대해 "당시 나는 타인과의 소통을 위해 '몸body'이라는 메타포를 즐겨 사용했고, 그 작품은 그의 일환이었다"라고 설명했다.

후세 사람들이 당신을 어떤 예술가로 기억해주길 바라나.

사람들에게 고양된 정신세계로 갈 수 있는 힘을 주려고 노력했던 작가로 기억됐으면 좋겠다. 사람들은 자신이 가장 하고 싶어하는 일을 회피해버리는 경향이 있다. 그래서 불안해진다. 나는 사람들이 내 작품을 통해 그 불안감을 잊기를 바란다. 복잡한 판단을 할 필요 없이 편안하게 즐길 수 있는 작품을 하는 것은 그 때문이다.

한국 미술품 중 좋아하는 것이 있나.

빌바오 구겐하임 앞에 설치된 「퍼피」, 1,234.4×1234.4×650.2cm, 1992 ⓘⓢArdfern

오전에 삼성미술관 리움에서 본 이중섭의 「황소」와 복숭아 모양 연적이 아주 인상적이었다.

추가 질문을 하려 하자 그는 손사래를 치며 일어났다. 약속된 인터뷰 시간이 30분이나 남아 있었지만 소용없었다. 1시간 반이나 기다리게 해놓고 먼저 일어서버리다니……. 있는 대로 기분이 상했지만, 어쩔 수 없었다. 이 관계에서는 그가 갑이었으니까. 어차피 마감 시간도 가까워오고 있었다. 나는 그와 헤어져 회사로 돌아와서, 급하게 기사를 썼다.

———

그를 다시 만난 건 그해 9월이었다. 서울 청담동 송은 아트스페이스에서 열린 프랑수아 피노 컬렉션 기자 간담회에서였다. 데이미언 허스트, 무라카미 다카시 등의 작품과 함께 그의 작품도 왔다. 그렇게 내 앞에서 까다롭게 굴던 그가 각종 포즈를 취하면서 기자들 앞에서 환하게 웃고 있었다. "피노가 왔으니 비위 맞추러 온 거지." 옆에서 누군가 속삭였다. '아, 작가들은 컬렉터의 눈치를 봐야 하지.' 그때 비로소 그런 생각을 했다. 신세계백화점 설치 건으로 왔었던 그가, 눈코 뜰 새 없이 바쁜 일정 중에도 오전에 리움을 들른 이유를 비로소 알 것 같았다. 리움은 그의 대표작 중 하나인 「리본 묶은 매끄러운 달걀」을 소장하고 있는 곳이니까. 한국까지 왔으니 주요 컬렉터인 삼성을 찾아가 눈도장을 찍는 건 그에게 당연한 일이었겠지만, 인터뷰 당시엔 미술 담당이 된 지 두 달밖에 안 됐던 나는 순진하게도 '전시 관람을 하러 리움에 갔나

보다' 했었다.

그로부터 2년 뒤인 2013년 12월, 나는 다시 그와 마주쳤다. 이번엔 미국 마이애미비치에서였다. 세계 최고 권위의 아트페어인 아트바젤의 미국 버전 아트바젤 인 마이애미비치 행사장에 그가 있었다. 사람들이 몰려들었고, 플래시가 터졌다. 그는 아주 친절한 자세로, 사뭇 수줍은 미소를 지으며 카메라 앞에서 포즈를 취했다. 유명 영화제작자 브라이언 그레이저와 악수를 했고, 함께 사진을 찍기도 했다. 그는 내 앞에서만 불친절했던 걸까? 아니면 카메라 앞에서만 친절한 걸까? 도무지 알 수 없다고 생각하면서, 나는 예전에 데이미언 허스트의 책상에서 봤던 것과 비슷한 아기 코끼리 덤보 작품과 함께 서 있는 그를 카메라에 담았다.

2013년 아트바젤 인 마이애미비치 행사장에서 마주친 제프 쿤스(사진 오른쪽)와
영화 제작자인 브라이언 그레이저

2006년 수업시간에 사진으로 그의 작품을 처음 본 내가, 그의 작품을 실제로 본 건 2008년 독일에서였다. 출장 중 베를린에 들렀는데, 함부르거 반호프 현대미술관에서 제프 쿤스 개인전을 한다는 이야기를 들었다. 함부르거 반호프라는 미술관은 처음 들었지만, 제프 쿤스는 한 번 들었던 이름이라 전시회에 가보고 싶었다.

12월이었고, 추웠다. 어릴 때 한 동네에 살았던 유진 언니가 마침 베를린에서 유학 중이었다. 언니와 함께 미술관에 갔다. 전시회의 내용은 정확히 기억나지 않지만, 기차역을 개조해 만들었다는 미술관 홀에 커다란 풍선 강아지가 놓여 있었던 건 기억이 난다. "이게 뭐야? 이게 작품이야? 시시하잖아. 이게 왜 대단해?" 우리는 웃고 떠들면서 대충 전시회를 봤다. 지금 다시 오래된 사진 파일을 들춰보니 전시장 유리문 앞에서 그 안의 작품을 배경으로 찍은 사진 몇 장이 있다. 진홍색 강아지, 노란 다이아몬드, 그리고 그 앞의 나. 지금보다 훨씬 어린 나. 그리고 신기하게도, 그때 내가 찍은 작품 중 신세계 백화점 옥상에 설치된 것과 똑같은 보랏빛 「세이크리드 하트」가 있다. 내가 여러 작품 중 굳이 그 작품의 사진을 찍었던 것은, 그로부터 3년 후에 그를 만나게 되리라는 계시였을까?

신세계백화점에 설치된 「세이크리드 하트」의 높이는 3.73미터, 무게는 약 1.7톤이다. 쿤스가 1990년대 중반부터 시작한 '축하Celebration' 시리즈 중의 한 점으로 파랑, 금색, 빨강, 보라 등 여러 빛깔이 있다. 쿤스는 신세계 옥상에 왜 보라색을 설치했느냐는 내 질문에 "보라색은 로맨틱하면서도 영적인 빛

깔이다. 사람들이 작품을 통해 낙관주의와 영적인 성숙을 얻을 수 있으면 좋겠다"라고 했었다.

　그의 작품이 과연 영적 성숙을 안겨주는지는 잘 모르겠다. 다만 그의 작품과 카메라를 의식하는 연예인 같은 태도가 물신物神이 지배하는 백화점과는 아주 잘 어울린다는 사실만은 알겠다. 항상 붐비는 명동 신세계백화점 본점 앞을 지나갈 때마다 나는 떠올린다. 그 옥상을, 지루했던 기다림을, 겉돌았던 인터뷰를, 피곤해보였던 그를, 그리고, 카메라 앞에서는 다른 사람처럼 생기 넘쳤던 그의 또 다른 모습을, 옥상 위에 물신교敎의 십자가처럼 놓여 있을 그의 '성스러운 심장'을.

2012

삶을
투영한 미술
—
따뜻한 개념미술,
쑹둥

2012년 6월
서울

ⓒ조선일보

2002년 베이징, 64세의 주부 자오샹위안趙湘源이 심장마비로 남편을 잃었다. 충격에 휩싸인 그녀는 집에 틀어박힌 채 집 안을 잡동사니로 가득 채웠다. 쇼핑백, 세면도구, 옷가지, 책, 그릇⋯⋯. 제발 잡동사니를 버리라고 설득하는 아들에게 그녀는 말했다. "네 아버지의 빈자리를 견딜 수 없구나. 네겐 쓰레기지만, 내겐 추억이란다."

　　예술가인 아들은 2005년 베이징의 한 갤러리에 어머니의 잡동사니를 「낭비하지 마Waste Not·物盡其用」라는 '작품'으로 전시했다. 어머니가 살던 목조 가옥 일부를 뜯어와 설치하고, 천창天窓에 네온으로 이렇게 썼다. "아빠, 걱정 마세요. 엄마랑 우리는 잘 지내요." 그는 현재 중국에서 가장 주목받는 개념미술가 중의 한 명인 쑹둥宋冬, 1966~이다. 2011년 베니스 비엔날레와 2012년 카셀 도쿠멘타에 중국 대표로 참여했으며, "가장 창의적인 중국 현대미술가 중 한 명"(『뉴욕타임스』)이라는 평을 받고 있다.

2009년 뉴욕 MoMA에서 전시한 「낭비하지 마」 Courtesy of the Artist

"어머니를 치유하기 위해 예술의 힘을 빌렸다. 잡동사니를 하나도 버리지 않고 그대로 전시하겠다고 설득했다. 어머니는 처음엔 '내가 이렇게 지저분한 걸 알면 사람들이 널 이상하게 볼 거야'라며 반대했지만, 내가 '아니에요. 덕분에 어머니 아들이 유명해질 거예요' 하자 기꺼이 승낙했다."

2012년 6월 21일 서울 서교동 대안공간 루프, 쑹둥이 "부모란 자식이 잘된다면 뭐든지 하지 않나"라며 빙긋이 웃었다. 그는 그해 여름 대안공간 루프와 서울시립미술관에서 열렸던 아시아 작가 비디오아트 페스티벌 〈무브 온 아시아〉 참여차 방한했다.

처음에 중국어 통역을 끼고 인터뷰를 시작했을 땐, 두서없이 구름 잡는 이야기만 늘어놓아 당황했다. 기색을 보니 통역을 맡은 사람이 전문 통역가가 아닌 것 같아서 차라리 영어로 하자고 했다. 대부분의 중국 작가들이 영어에 서툰 것과는 달리, 레지던시 프로그램 참여차 런던에 몇 년 있었다는 그는 영어를 잘했다. 본인은 "잘 못한다"라며 겸양의 제스처를 취했지만. 영어가 모국어가 아닌 사람들끼리 영어로 이야기를 나눌 땐, 오히려 각자 자국어로 이야기를 할 때보다 모국어의 개념을 타자화시킴으로써 명확해지는 경우가 종종 있다. 이 경우가 그랬다. 아티스트 인터뷰 치고, 드물게 즐거운 인터뷰였다. 나는 상업 화랑에서 전시하는 작가 인터뷰를 좋아하지 않았다. 대부분 재미가 없었다. 이득을 취하려는 화랑이 가운데 끼어 있기 때문인지, 아티스트도 상업적이 되기 때문인지, 아니면 나 스스로가 편견을 가지게 되기 때문인지는 잘 모르겠다.

어쨌든 어머니에게 단언했듯, 잡동사니는 그의 대표작이 됐다. 광주 비엔날레(2006·대상 수상), 뉴욕 MoMA(2009), 샌프란시스코 YBCA(2011), 런던 바비컨 센터(2012) 등에 전시되며 전 세계를 여행했다. 한 여인의 절절한 사부곡思夫曲이자, 문화혁명 이후 중국인의 사고思考를 지배했던 '검약'의 집결체라는 양가적 측면이 대중과 평단 양쪽을 모두 사로잡았다.

아무것도 버리지 않았던 그의 어머니 이야기를 들으면서, 나는 아무것도 버리지 않았던 내 할아버지를 떠올렸다. 일본인이 경영하는 약방에서 점원 일을 하며 자수성가한 우리 할아버지는, 통신 강의를 통해 약방 자격증을 땄고, 약방을 해 번 돈으로 7남매를 모두 대학에 보내셨다. 그리고 절대로, 아무것도 버리지 않으셨다. 할머니가 돌아가신 후 할아버지가 할머니의 머릿장과 함께 우리 집으로 부쳐온 짐 더미에는, 할머니가 모아놓은 갖가지 천이 가득 들어 있었다. 2010년 아흔 넷으로 세상을 뜰 때까지, 할아버지는 모든 것을 아끼고 또 아끼셨다. 아마도 그 시대 분들은 대개 그렇게 사셨을 것이다.

작품에서 할아버지를 떠올렸던 나처럼, 「낭비하지 마」를 본 관람객들도 아마 윗세대의 누군가를 떠올리지 않았을까. 인간이라면 대개 공감하는 '가족'의 가치, 죽은 남편에 대한 애틋한 마음, 아들의 효심. 거기에다가 지나가버린 결핍의 시대, 아끼고 살 수밖에 없었던 앞선 세대에 대한 추억……. 스토리텔링의 시대에 이처럼 안성맞춤인 작품이 또 있을까.

보는 사람의 마음을 적시는 서정성과 내러티브가 쑹둥의 강점. 그의 작품

이 개념적임에도 차갑거나 어렵게 느껴지지 않는 이유다. 중국 전통을 현대와 조화시켜 제시하는 것도 국제무대에서 높이 평가받는 비결이다. 공원에 수 톤의 모래와 흙, 쓰레기를 산더미처럼 쌓고 씨앗을 뿌려 50여 종의 식물들이 자라나도록 한 2012년 카셀 도쿠멘타 출품작 「아무것도 하지 않는 정원Doing Nothing Garden·白做園」이 한 예다.

그는 "중국 전통 정원은 '경물 빌려오기借景'를 바탕으로 만들어진다. 정원 밖 산이나 탑 등을 '빌려와' 정원의 일부로 자연스레 수용한다는 개념이다. 도쿠멘타 출품작에도 그를 응용했다. 작품을 설치한 공원의 바로크식 건물과 도쿠멘타 무대, 두 가지를 빌려와 작품에 끌어들였다"라고 말했다. 무위無爲의 가치를 보여주고자 한 이 작품은 독일의 대표적인 미술잡지 『아트』가 선정한 '도쿠멘타 걸작 20선'에 포함됐다. 작가는 "사실은 화분에 돌·모래 등으로 자연풍경을 재현해놓고 감상하는 '분경盆景'에서 아이디어를 얻은 것"이라면서 종이에 수반水盤 위에 꾸민 작은 정원을 그려 보여주었다. 그러나 사람이란 자기가 자고 나란 문화의 영향을 받게 마련이라서, 내 눈에는 아무리 봐도 그 '분盆'이 아니라 이 '분墳·무덤'으로 보였다.

아시아 15개국 작가 144명이 참가한 〈무브 온 아시아〉에 내놓은 「산수 먹어치우기Eating Landscape·喫山水」(2005)는 참치 토막으로 만든 중국 전통 산수화를 젓가락 쥔 손이 먹어치우는 과정을 찍은 영상 작품. 이 역시 '분경盆景'에서 아이디어를 얻은 것이다. 그는 말했다.

"1978년의 중국 개혁·개방이 제게 굉장히 큰 영향을 주었습니다. 러시아 책이 아닌 서구 책을 처음 접했고, 공자와 노자 사상을 알게 된 것도 그때가 처음입니다."

쑹둥의 「아무것도 하지 않는 정원」, 2012 카셀 도쿠멘타(사진: Nils Klinger)

쑹둥, 「산수 먹어치우기」의 스틸 사진, 2005(사진: 대안공간 루프 제공)

전통의 응용과 재해석, 그리고 보편화. 중국 작가들이 세계에서 승승장구할 수 있는 힘은 거기에 있는 것 같다.

———

쑨둥은 베이징 수도사범대학에서 그림을 전공했지만, 1989년 천안문 사태 이후 퍼포먼스·미디어로 선회했다. 매섭게 추웠던 1996년 섣달 그믐날 밤, 그는 천안문 광장에 엎드려 40여 분간 바닥에 숨을 불어넣었다. 입김이 포석鋪石에 살얼음이 되어 맺히자, 그는 조용히 일어나 자리를 떴다. 피에 젖은 중국 현대사의 현장을 한 개인이 미묘하게나마 변화시킬 수 있다는 것을 시사한 이 퍼포먼스 사진을, 나는 몇 년 전 미국에서 공부하며 중국 미술사를 전공하는 친구의 홈페이지에서 본 적이 있다. 영화의 한 장면 같은 그 사진이 인상 깊게 기억에 남았다. 평소 개념미술을 좋아하지 않았던 내가, 그의 방한 소식을 듣고 흔쾌히 인터뷰를 청했던 건 그 사진 덕이다.

 천안문에서의 그 퍼포먼스 이래 쑨둥은 명성을 얻었지만, 큰돈을 벌진 못했다. 2008년 소더비 홍콩 경매에서, 티베트 라싸 강물에 중국 관인官印을 찍는 퍼포먼스를 담은 사진이 132만7,500홍콩달러(약 1억 9,800만 원)에 팔린 게 내가 그를 인터뷰한 2012년 6월 당시 경매 최고다. 동시대 작가인 쩡판즈, 장샤오강의 회화는 당시 100억 원대까지 치솟았고, 쩡판즈의 그림 「최후의 만찬」(2001)은 2013년 10월 소더비 홍콩 경매에서 250억 원에 팔렸다.

 "쩡판즈나 장샤오강 같은 돈 많이 버는 화가들이 부럽지 않나"라고 묻자 이 예술가는 이렇게 답했다.

쑹둥, 「숨 쉬기(Breathing)」, 퍼포먼스, 1996 Courtesy of the Artist

"예술을 하는 데 돈은 크게 중요하지 않다. 나는 돈 안 드는 작업을 주로 하고, 도쿠멘타 참여작처럼 돈 드는 작업은 후원자를 찾으면 된다. 그림도 좋지만 '눈에 보이나 손으로 만질 수는 없는 이미지'에 치중하고 싶었다. 그래서 빛의 예술인 미디어, 순간의 예술인 퍼포먼스에 끌렸다."

그는 "내 작품은 내 삶을 거울처럼 투영한다. 예술과 삶을 별개로 생각하기 때문에 사람들이 예술을 어렵다고 느끼는 거다. 부처님이 '모든 사람이 부처'라고 했듯, 나는 '모든 사람이 예술가'라고 여긴다"라고 했다. 그에게 범인凡人의 삶도 예술이 될 수 있다는 것을 깨우쳐준 어머니는, 2009년 다친 새를 구하려 나무에 오르다가 사다리에서 떨어져 세상을 떴다. 어머니 이야기를 하던 쑹둥이 갑자기 뒤로 돌아앉았다. 뒷머리가 탈모로 듬성듬성했다. 겸연

찍은 듯한 표정으로 그가 웃었다.

"어머니가 돌아가신 후 갑자기 머리카락이 숭숭 빠졌다. 어머니에 대한 기억이 빠져나가면서 내 머리카락을 가져가버린 게 아닌가 생각했다."

———

인터뷰가 끝나고 쑹둥에게 내 책『그림이 그녀에게』중국어 출간본을 선물했다. 주변에 중국어 할 줄 아는 사람이 드물어서 중국 작가를 인터뷰할 때마다 한 권씩 선물하고 있던 참이었다. 그는 책을 받고, 저자 이름을 보더니 "아, 네 이름이 '궈야란'이구나. 예쁜 이름이네"라고 했다. 한자 이름이 없는 나는, 중국 출판사에서 한자 이름을 달라고 했을 때 내 한글 이름 음에 맞는 글자를 직접 찾아 붙였다. '우아할 아珨'에 '쪽 람藍'을 쓰고 'grace blue'라고 마음속으로 생각했었는데, '아티스트'에게서 '예쁘다'라는 칭찬을 듣다니 왠지 뿌듯해졌다.

드물게 즐거운 마음으로 썼던 기사였는데, 가판 신문이 인쇄되고 저녁 간부회의가 끝나고 나자 부장이 불러 "작품 사진 설명에 어떻게 일상 사물인 잡동사니가 미술작품이 될 수 있는지를 자세히 설명하라"라고 지시했다. 개념미술 기사를 쓸 때마다 그 이야기를 다섯 번 넘게 쓴 것 같은데, 아무래도 일반 독자들을 이해시키기엔 어려웠던 모양이다. 그래서 사진 설명에는 "1960년대 이후 현대미술의 주류로 떠오른 개념미술은 사물 자체보다는 사물이 환기시키는 정서를 '예술'로 여긴다. 이 잡동사니는 그래서 '예술'이다"라는 문장이 추가됐다. 원래 "쓰레기가 아닙니다. 버릴 것 하나 없는 내 어머니의 '추억'

입니다"였던 기사 제목도 최종적으로는 "내 어머니의 쓰레기 더미…… 작품입니다"로 정해졌다. 작가는 제 이름을 '송둥'이라 발음했고, 나도 미술계에 그렇게 알려져 있으므로 '송둥'이 되어야 한다고 우겼지만, 국립국어원의 중국어 표기를 지켜야 한다는 교열부의 권유로 결국 지면에는 '쑹둥'으로 인쇄돼 나갔다. 기자 개인의 취향과, 독자의 호오好惡, 사회의 규율을 모두 만족시키는 일, 쉽지 않다.

전통과 첨단이 공존하는
'미술 도시' 런던
—
런던올림픽 기간 동안의
미술 축제

2012년 7월
런던

아침마다 템스 강변을 걸었다. 대개 비가 내리거나 날씨가 흐렸다. 호텔은 워털루 브릿지 바로 앞에 있었다. 문을 나서면 런던 아이the London Eye가 바로 눈앞에 들어왔다. 관광하기엔 최적의 위치였지만, 나는 또 일하러 런던에 왔다. 2012년 7월 15일부터 20일까지, 나는 런던에 있었다. 런던올림픽(2012. 7. 28~8. 13)이 목전이었다. 데이미언 허스트 인터뷰를 하러 왔던 2011년 여름에 이어 두 번째 런던 출장이었다.

해외 출장을 와서 그렇게 한 도시에만 길게 있었던 건 처음이었다. 대개 출장이란 '3박 4일 LA' '3박 5일 런던' 식으로 번갯불에 콩 볶아 먹듯이 이루어졌다. 비행시간을 빼고 나면 시차 적응할 새도 없었다. '이번엔 엿새나 있으니 좀 여유가 있겠군' 하고 나는 생각했지만, 역시 오산이었다.

7월 15일 밤에 히스로 공항에 도착했다. 일요일이었다. 직전 이틀 동안은 다른 취재가 있어서 룩셈부르크에 있었다. 일단 한국 시간에 맞춰 룩셈부르크 기사를 쓰는 게 급선무. 저녁 먹을 시간이 없어 호텔 식당에서 비싸고 맛없는 햄버거를 시켜 허겁지겁 먹고, 방에 틀어박혀 기사를 썼다. 송고를 하고 조금 눈을 붙이려 했더니 서울의 데스크가 기사를 고치라고 연락해왔다. 결국 그날 밤을 꼴딱 새며 일했다. 인터넷 속도가 지나치게 느려 몇 번이나 기사 집배신 시스템이 먹통이 됐다. 정신을 차려보니 아침이었다. 이런, 당장 취재가 있는데……. 아침 먹을 새도 없이 부랴부랴 준비를 해 밖으로 나왔다.

테이트 모던의 '탱크Tank' 개관 기자 간담회는 16일 오전 8시 30분에 있었다. 한국 미술관 간담회는 보통 오전 10시 이후인데, 영국인들은 부지런하기

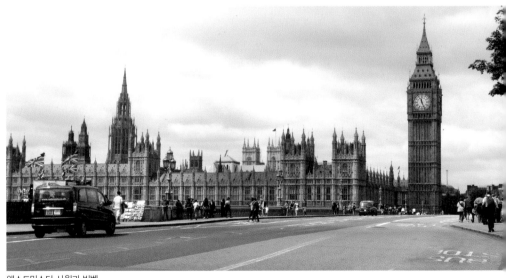

웨스트민스터 사원과 빅벤

도 하군……' 투덜대며 길을 나섰다. 호텔 컨시어지의 직원이 "택시나 지하철을 타는 것보다 걷는 게 더 **빠르다**"라고 알려주었다. "걸어서 15분인 걸요." 그의 말을 믿은 나는 각종 자료가 든 무거운 가방과 노트북 컴퓨터를 들고 템스 강변을 걷기 시작했다. 그 '15분'이 다리 긴 런더너 기준이었다는 걸 미리 알았어야 했는데……. 40여 분이 걸려서야 나는 미술관에 도착했다.

'탱크'는 테이트 모던이 준비한 새 전시 공간. 2000년 화력발전소를 개조해 지은 이 미술관은 과거 연료 저장고였던 오일 탱크 두 개를 전시 공간으로 바꾸기로 결심했다. 50년간 최대 100만 갤런(약 378만L)의 석유를 저장했던 지름 30미터의 거대한 원통형 공간이 퍼포먼스·설치미술 전용 전시장으로 거듭날 예정이었다. 처음 발전소를 미술관으로 개조할 때 설계를 맡았던 스위스 건축가 그룹 헤르초크 & 드 뫼롱Herzog & de Meuron이 이번에도 설계했다. 오일 탱크 개조에 들어간 비용은 9,000만 파운드(약 1,610억 원)다.

'탱크'는 전시장이라기보다는 공사 중인 구조물처럼 보였다. 휴대전화도 터지지 않았다. 묵직한 검은색 철문을 열고 들어서자 두터운 회색 콘크리트 벽과 바닥에서 서늘한 기운이 느껴졌다. 한국의 기자 간담회처럼 '전시장 투어'를 시켜줄 것으로 짐작했지만, 그 예상은 빗나갔다. 기자들은 저마다 알아서 전시장을 둘러봤다. 썰렁하고 차가운 시멘트 공간만으론 사진이 되지 않아서, 고민에 빠진 사진기자들이 보라색 유니폼 셔츠를 입은 테이트 모던 직원에게 '왔다리 갔다리'를 주문하는 장면이 인상적이었다. '세계 어느 곳에서든 기자의 업무와 고민은 비슷하구나' 생각하면서 나는 웃었다.

곧 옆의 회의실에서 프레스 콘퍼런스가 시작되었다. 붉은 벽 앞, 붉은 의자가 놓인 단상 위에 테이트 총괄관장, 테이트 모던 관장, 설계를 맡은 건축가

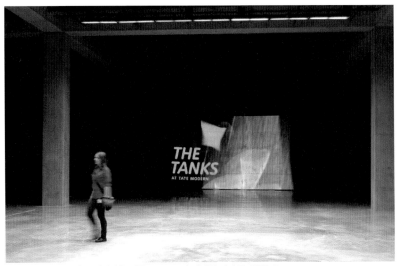

테이트 모던이 퍼포먼스·설치미술 전용으로 2012년 개장한 전시 공간 '탱크'

헤르초크 & 드 뫼롱 등이 줄지어 앉았다. 그들 앞의 탁자 위에 물 잔이 하나씩 놓였고, 그들은 다리를 꼰 편안한 자세로 앉은 채 질문에 답했다. 관계자들이 단상에 서서 보고하는 형식의 우리나라 미술관 간담회보다는 캐주얼한 분위기였다. 그 '캐주얼한 분위기' 속에서 유일한 외국인 기자였던 나만 굳어 있었다. 마이크를 잡은 사람이 누군지 몰라 옆자리에 앉은 착하게 생긴 영국 기자에게 질문하고, 관계자들이 질문한 기자들의 이름을 다정하게 불러가며 설명할 때마다 부러워하면서. 어쨌든 그렇게 콘퍼런스는 끝이 났다.

30여 분쯤 후에 두 개의 탱크 중 퍼포먼스 전시장으로 사용될 '탱크 2'에서 벨기에 안무가 아너 테레사 더 케이르스마커르Anne Teresa De Keersmaeker, 1960~의 1982년 작 〈페이즈Phase〉 공연이 있었다. 미니멀리즘 작곡가 스티브

라이히의 곡 「피아노 페이즈」에 맞춰 만든 춤이라는데 현대음악에도, 현대무용에도 무지한 나는 솔직히 말하자면 '산이 있으니 거기에 올랐다'가 아니라, '취재할 거리가 있으니 취재를 해보자' 뭐 그런 심정이었다. 탱크의 문 앞에 설치된 테이블에 쿠키며 빵, 커피와 차, 오렌지 주스 등이 잔뜩 놓여 있었다. 허기가 심해 계속 집어먹으면서 한편으론 '이들은 왜 프레스 프리뷰도 스탠딩으로 할까, 다리 아파 죽겠는데' 하고 생각했다. 공연은 사진 촬영이 금지된 채 20여 분간 진행되었다. 두 명의 무용수가 뱅글뱅글 돌아가며 춤을 추는데, 리듬이 규칙적이라 그런지 바닥에 앉아 있던 나는 잠이 쏟아졌다. 실컷 자고 일어나서 부스스한 채로 자리에서 일어나는데 한국 미술계 관계자가 아는 체를 했다. 이런 망신.

테이트 모던의 '탱크' 개관은 미술관이 2016년 완성을 목표로 2억 1,500만 파운드(약 3,847억 원)를 들여 진행 중인 '공간 확장 프로젝트'의 일환이다. 기존 테이트 모던도 7층 높이의 중앙 전시장 터빈홀 바닥 면적만 3,400제곱미터로 방대하지만, 개관 초기 200만 명이었던 연간 관람객 수가 500만 명으로 훌쩍 증가하면서 더 넓은 공간이 필요하게 되었다. 탱크 위에 짓고 있는 11층짜리 새 건물에는 전시장, 세미나 공간, 미디어랩, 식당 등이 들어설 예정이다. 피라미드 형태의 이 건물이 완성되면 미술관은 개관 때보다 70퍼센트가량 넓어진다.

뉴욕 MoMA, 파리 퐁피두센터와 함께 세계 현대미술의 심장부인 미술관이 공간 확장의 제1보로 퍼포먼스·설치 전용 전시장을 마련했다는 것은 '변종 미술'처럼 여겨져왔던 라이브아트live art가 현대미술의 주류主流로 진입했다는 신호로 해석됐다. 니콜라스 세로타 테이트 총괄관장은 이날 간담회에서

"지난 50년간 가장 흥미진진한 작가들은 대개 영화, 퍼포먼스, 설치, 뉴미디어를 표현의 도구로 삼아왔다. 테이트는 작품 수집과 전시를 통해 이를 반영해왔고, 이제는 대중에게 이러한 작품이 정기적으로 소개될 수 있는 공간을 마련하려 한다"라고 했다. 크리스 더컨 테이트 모던 관장은 이렇게 말했다. "대중은 더 이상 추상적인 것들에 관심이 없다. 그들이 원하는 건 '몸의 움직임' 같은 구체적이고, 좀 더 시각적인 예술이다. 새로운 것을 창조해내는 아이디어 공간으로서, 미술관은 관객의 변화에 발맞춰야 한다."

이날 설치미술 전시장 '탱크 1'에서는 한국 미디어 아티스트 김성환1975~의 전시가 개막했다. 김성환은 전시장을 영화관처럼 꾸미고 스크린 앞에 의자, 거울, 꼬마전구 등을 작품처럼 놓았다. 영화와 설치미술의 경계에 있는 작품. 설치, 비디오, 퍼포먼스, 음악 등을 닥치는 대로 하는 '무경계 잡식형 작가'인 그가 '통섭의 예술'을 기치로 내건 테이트 모던의 입맛에 맞았던 셈이다. 김성환은 서울대 건축학과 재학 중에 미국 윌리엄스 칼리지 수학과로 유학 갔다. 수학을 공부하던 중 미술을 복수 전공했고, 이후 MIT에서 비주얼 스터디visual study를 공부했다. 2007년 외국인의 시각으로 본 서울의 과거와 현재를 담은 영상 작품으로 에르메스 코리아 미술상을 받았다. 탱크 개관전의 대표작 「점토 이기기」Temper Clay(2012)에는 작가가 어릴 때 살았던 서울 압구정동 아파트가 주요 소재로 등장한다. "한국의 부동산 개발 바람을 통해 '땅'에 대한 인간의 애착을 표현하고 싶었다"라는 것이 그의 설명이다.

작가 인터뷰를 하고, 기사는 작가의 의도에 맞춰 썼지만 고백하자면 내 취향의 작품은 아니었다. 나는 그의 작품이 무슨 말을 하려 하는지 이해할 수 없었다. 솔직히 말하자면 나는 그 '경계 없음'이 싫었다. 보수적인 취향 때문일

김성환 작가의 「점토 이기기」와 김성환 작가

까. 나는 그림은 그림답고, 영화는 영화다운 것이 좋았다. 미술인 척하는 영화, 미술인 척하는 무용은 구미에 맞지 않았다. 게다가 전시장 안이 지나치게 어두워서 의자며 작품에 걸려 넘어질 뻔하기도 했다. 다음 날 한 영국 신문에서도 "전시장이 어두워서 넘어질 뻔했다"라고 지적한 것을 보고 '나만 그런 게 아니었군' 하며 웃었다. 그러나 무지하고 폭 좁은 내 개인적 취향과는 관계없이, 세계 미술계는 '통섭'과 '무경계'를 향해 달려가고 있었다. 당시 테이트 모던은 런던올림픽을 맞아 새 전시장에서 7월 18일부터 10월 18일까지 15주간 양혜규1971~를 비롯한 전 세계 40여 명의 작가가 참여하는 퍼포먼스 축제 〈아트 인 액션Art in Action〉을 개최했다.

———

그날 밤에도 어김없이 기사를 송고하느라 밤을 샜다. 이틀 밤을 새고 나자 정신이 몽롱했지만 그래도 현지에서 보내야 할 기사를 일단 '털었다'는 생각에 뿌듯해졌다. 다음 날 한국 시간으로 밤이 되자, 더 이상 회사에서 전화가 오지 않을 것 같기에 다시 걸어서 테이트 모던으로 갔다. 이번엔 취재 목적이 아니라 그냥 전시를 보러 갔다. 마음이 가벼워져서 그런지 템스 강변을 지나는데, 전날 눈에 띄지 않았던 헤이워드 갤러리 기둥이 비로소 눈에 들어왔다. 7,000여 개의 연두색 소쿠리로 가득 덮인 시멘트 기둥. 설치미술가 최정화1961~의 「시간 후의 시간」이다.

테이트 모던에선 데이미언 허스트 회고전과 뭉크 전시회가 열리고 있었다. 허스트의 대표작인 「살아 있는 자의 마음속에 있는 죽음의 육체적 불가능성」

최정화 「시간 후의 시간」

(일명 '상어'), 구더기가 파리가 되면 전기 살충기에 닿아 죽도록 만든 「1000
년」……. 수많은 작품들 앞에서 1년 전 그와의 인터뷰를 상기했다. 1년 후, 다
시 런던에서 그의 회고전을 보게 될 줄이야. 하긴 2010년 노르웨이 출장 때
뭉크 미술관에서 보았던 작품들을 2년 후 다시 런던에서 만나게 되리라고도
예상하지 못했었지. 인생이란 결국 불확실성의 연속인 걸까? 인간은 신神이
마련해놓은 각본대로 살아가면서, 예상치 못했던 사건들의 발생을 '운명'이라
고 착각하는 걸까?

　현지에서의 기사 송고는 끝났지만 취재는 남아 있었다. 즐거운 마음으로
임하자고 생각했지만, 막상 일이 되니 마음을 그렇게 먹기가 쉽지 않았다. 게

다가 대도시가 주는 엄청난 피로감. 올림픽 기간이라 런던은 평소보다 더 붐볐다. 관광객이 몰려서 휴대전화도 잘 터지지 않았고, 심지어 택시가 파업했다. 정부에서 올림픽 레인을 지정해 차선을 막아놓은 데 대한 항의 시위라고 했다. 취재를 나갔다가 호텔로 돌아오던 중, 길을 잃어서 택시를 탔더니 기사는 자신들이 왜 시위를 해야만 하는지에 대해 일장연설을 늘어놓았다. 내가 물었다. "당신은 왜 시위에 참여하지 않았죠?" 그가 답했다. "나는 오늘 하루 쉬면 벌이를 못합니다. 나는 시위를 지지하지만, 시위 시기가 너무 늦었다고 생각해요. 하려면 훨씬 더 전에 했어야 해요."

런던에서의 넷째 날인 7월 18일엔 종일 전시회를 보러 다녔다. 아침엔 흐렸고, 오후엔 비바람이 심하게 불었다. 가장 먼저 간 미술관은 V&A라는 약칭으로 불리는 빅토리아앤드앨버트 미술관. 공예·디자인 전문 미술관인 이곳

데이미언 허스트와 에드바르 뭉크 전시회가 열리고 있는 테이트 모던

에서는 '디자인 영국'을 만끽할 수 있는 전시가 열리고 있었다. 영국은 알렉산더 맥퀸Alexander McQueen, 1969~2010, 비비언 웨스트우드 등 세계적 패션 디자이너들의 고향이다. 1948년 이후부터 현대까지 영국 디자인의 흐름을 짚은 〈영국 디자인 1948~2012—근대의 혁신〉에 알렉산더 맥퀸의 새빨간 이브닝드레스가 나왔고, 함께 열리고 있었던 〈야회복—1950년대 이래의 영국적 화려함〉 전시에는 런던의 밤을 수놓은 무도회복이 전시됐다. 다음 일정은 엘리자베스 여왕 즉위 60주년 기념 사진전이 열리고 있던 내셔널 포트레이트 갤러리. 왕실 사진을 좋아하긴 하지만 시간이 없어서 주마간산 격으로 전시를 훑고 바로 옆의 내셔널 갤러리로 갔다.

내셔널 갤러리의 특별전 〈변신 이야기—티치아노 2012〉를 관람했던 경험을 아직까지 잊을 수 없다. 티치아노Tiziano, ?~1576가 오비디우스의 『변신 이야기』를 토대로 그린 그림 「다이아나와 악타이온」 「다이아나와 칼리스토」 「악타이온의 죽음」을 세 명의 현대미술가가 재해석한 전시다. 세 점의 티치아노 작품이 걸려 있고, 그를 바탕으로 현대미술가들의 작품이 소개되었다. 그중 가장 흥미로웠던 건 관음증을 소재로 한 마크 월링거Mark Wallinger, 1959~의 「다이아나」. 여신 다이아나의 목욕 장면을 훔쳐본 사냥꾼 악타이온의 이야기에서 영감을 받은 이 작품은 칠흑같이 어두운 전시실 안에 목욕탕을 설치하고 깨진 유리창 틈, 열쇠 구멍, 블라인드 틈새 등으로 전라의 여인이 목욕하는 장면을 훔쳐보도록 했다. 여섯 명의 '배우'들이 번갈아가며 다이아나를 연기하도록 했다는데 각도를 교묘하게 조정해서인지 아무리 들여다보아도 여인의 완전한 나신은 볼 수 없었다. 여인은 보일 듯, 보이지 않을 듯 신체의 일부만 드러내며 목욕을 했다. 찰랑거리는 물소리가 청각을 자극하며 '완전히 보이는

위_ 티치아노, 「다이아나와 악타이온」, 캔버스에 유채, 185×202cm, 런던 내셔널 갤러리
아래_ 마크 월링거, 「다이아나」의 한 장면, 2012

것'보다 더욱 자극적으로 느껴졌다. 막상 내겐 여인의 나신裸身보다는 구멍마다 붙어 있는 남성 관람객들의 모습이 더 인상적이었다. 저들, 저러다가 악타이온처럼 사냥개에게 갈가리 찢기는 게 아닐까?

　헤이워드 갤러리와 영국박물관을 찾은 건 다음 날인 19일이었다. 저녁에 취재가 있어서 오전 시간에 집중해서 전시를 보자고 결심했다. '미술=시각예술'이라는 통념에 도전해 '보이지 않는Invisible'이라는 주제로 열렸던 헤이워드 갤러리 전시를 관람한 후, 비를 뚫고 영국박물관에 갔다. 올림픽을 맞아 「원반 던지는 사람」이 중앙 홀에 나와 있었다. 원형극장처럼 만든 특별전 전시관에는 셰익스피어 희곡집 초판본 등 셰익스피어 관련 유물 190여 점이 나왔다. 유물과 함께 그와 관련된 작품 속 대사를 제시해 셰익스피어 작품 속에 들어와 있는 듯한 느낌을 줬다. 과연 영국 대표 박물관이 올림픽을 맞아 기획한 전시답다는 생각이 들었다. 셰익스피어 전시를 보고, 오래간만에 엘긴 마블스를 살펴본 후 호텔로 돌아왔다. 저녁 취재를 마치고, 늦게 호텔로 들어와 녹초가 돼 잠들었다.

───

런던에서의 마지막 날인 20일 아침을 다시 떠올리고 싶지 않다. 아침에 일어나 인터넷을 체크한 나는 경악을 금치 못했다. 전날 저녁에 있었던 취재 관련 기사가 모 신문에 대문짝만 하게 난 게 아닌가. 현장에 오지도 않았던 기자가 주최 측 관계자를 인터뷰해 마치 현장에 있었던 것처럼 쓴 기사였다. 이러면 내가 런던으로 장기 출장을 온 이유가 없어지는데……. 취재 정보와 내가 취

재 중이라는 사실까지 그 언론사에 알려준 주최 측에 항의했지만 이미 일은 벌어진 후. 전날 저녁의 취재를 기사화할 수 없게 된 터라 어떻게든 다른 기삿거리를 찾아야만 했다. 결국 부속 정도로 쓰려 했던 올림픽 기간의 미술 전시회 취재를 강화하기로 마음먹었다.

비행기를 타기 전 피곤한 몸을 일으켜 하이드파크로 간 것은 그 때문이다. 하이드파크 안 서펜타인 갤러리 앞에 '여름 파빌리온'이 설치돼 있었다. 서펜타인 갤러리가 2000년부터 매년 여름 한시적으로 진행하는 프로젝트다. 땅을 152센티미터 깊이로 파헤쳐 코르크와 스틸로 배수로 형태의 구조물을 만

들고, 기둥을 세운 후 둥근 지붕을 덮은 건축물이 고대 유적을 연상시켰다. 테이트 모던 설계자이자 베이징 올림픽 주경기장을 설계했던 헤르초크 & 드 뫼롱이 중국 반체제 예술가 아이웨이웨이艾未未, 1957~와 협력해 설계했다고 했다. "올해엔 올림픽을 맞아 특별히 장소의 역사성을 환기시키는 건축물을 택했다"라는 것이 갤러리 측의 설명. 어떻게든 사진을 잘 찍어보려고 노력했지만, 생각보다 잘 나오지 않았다. 게다가 여전히 날은 흐렸다. 하늘에 먹구름이 끼어 있었는데 내 마음도 그랬다.

갤러리로 들어가 오노 요코1933~ 특별전을 관람했다. 관람객들의 웃는 얼굴

헤르초크 & 드 뫼롱이 설계한 2012 서펜타인 갤러리 '여름 파빌리온' ⓘ◉Groume

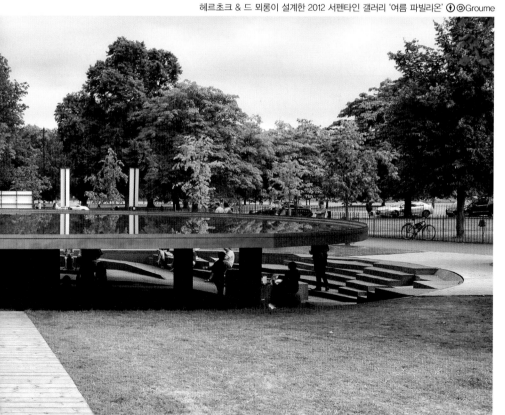

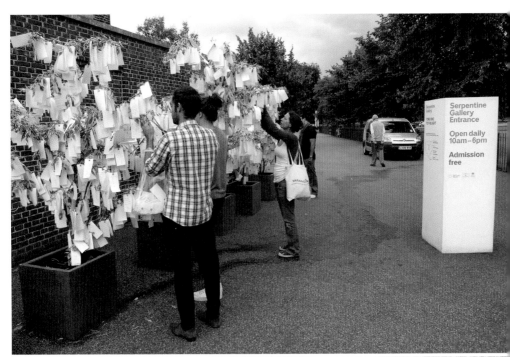

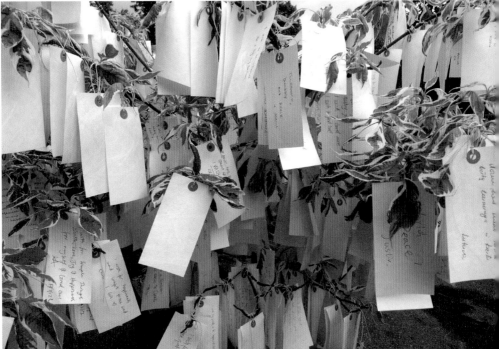

오노 요코의 「소망 나무」

을 합성한 작품, 소원을 적은 쪽지를 나무에 매다는 작품……. 「이매진」을 부른 존 레넌의 아내답게 그녀의 작품은 희망의 메시지로 가득했지만, 내 마음 속엔 절망만 가득했던 것 같다. '과연 돌아가서 제대로 기사를 쓸 수 있을까?'

지친 다리를 움직여 갤러리를 나왔다. 켄싱턴가든을 하염없이 걸었다. 금방이라도 빗방울이 떨어질 것 같은 날씨에도 불구하고 마라톤 대회가 한창이었다. 주황색 운동화를 신은 쭈글쭈글한 백발노인이 내 옆을 스쳐 달려갔다. '인생은 결국 마라톤인가?' '이 지루한 마라톤은 과연 끝나긴 하나?' '나는 인생에서 승자가 될 수 있을까?' 그런 생각들이 머릿속을 가득 채웠던 것 같다.

───

런던행의 주된 목적 중의 하나였던 전시회 취재는 망쳤지만, 돌아와서 보니 결과는 의외로 나쁘지 않았다. 문제의 그 전시회를 포기하자고 결심하니 오히려 큰 그림이 보였다. 짬이 날 때마다 미술관에 가서 부지런히 전시를 봤던 게 도움이 됐다. 경기장 안에서 선수들이 뛰는 동안, 경기장 밖에서는 미술관과 박물관이 경쟁하고 있다는 생각이 들었다. 영국이 자신들의 찬란한 문화유산을 올림픽 기간 동안 효과적으로 선전하기 위해 얼마나 노력하고 있는지도 보였다. 나는 영국박물관의 셰익스피어 전시를, 테이트 모던의 데이미언 허스트 회고전을, V&A의 〈영국 디자인 1948~2012─근대의 혁신〉전을, 서펜타인 갤러리의 여름 파빌리온을 기사에 녹여 넣었다. 망쳐버린 취재 현장에서 만난 에크하르트 티만 런던 문화올림픽 프로듀서의 말이 중요한 단서가 되었다. "쿠베르탱은 올림픽을 스포츠와 문화가 한데 어우러져 세계가 하나가

신미경, 「비누로 쓴 역사-좌대 프로젝트」, 런던 캐번디시 광장 Courtesy of the Artist

되는 행사라고 여겼다. 이번 런던 올림픽에서는 선수들과 마찬가지로 아티스트에게도 자신의 한계를 넘어 새로운 예술을 창출하도록 독려할 것이다."

바쁜데다 낯설고 물가도 비싸서 거의 끼니를 거르다시피 한 내게 맛있는 저녁을 사 준 신미경1967~ 작가의 「비누로 쓴 역사Written in Soap」에 대해서도 기사에 썼다. 도자기·대리석 조각상 같은 고대의 유물을 비누로 재현하는 그녀는 내가 떠난 지 이틀 후인 22일 오후 런던 중심가 캐번디시 광장의 빈 좌대座臺에 흰색 비누 1.5톤으로 만든 높이 3.5미터짜리 기마상을 설치했다. 원래 이 자리에 있었다가 1868년 철거된 컴벌랜드 공작의 기마상을 비누로 재현해 비바람에 닳아가는 풍화 과정을 보여주려고 한 작품. 신미경은 2013년 국립현대미술관의 '올해의 작가' 후보전에 초대되었고, 그 기마상은 한동안 국립현대미술관 과천 본관 입구에 서 있었다.

오랫동안 런던은 내게 『피터 팬』의 도시였다. 어린 시절 '디즈니 그림명작'으로 읽은 『피터 팬』의 인상이 워낙 강렬해서 '런던'이라고 하면 빅 벤과 그 주위를 날아서 맴도는 녹색 옷의 피터 팬, 그리고 하늘색 드레스를 입은 웬디가 생각났다. 런던은 그 이후 가엾은 고아 소년 올리버 트위스트가 갖은 고난을 겪은 음울한 도시였다가, 이내 비비언 리가 청초한 매력을 선보였던 「애수」의 워털루 브리지가 되었다. 그러나 지금 내게 런던은 '미술의 도시'다. 조슈아 레이놀즈Reynolds, 1723~92나 윌리엄 호가스Hogarth, 1697~1764의 고풍스러운 작품들과 함께 데이미언 허스트와 yBa가 존재하는 활기찬 미술의 도시. 엿새간의 그 런던 출장이 런던에 대한 인상을 그렇게 바꿔놓았다.

느낌, 열정, 사랑
—
건축 거장
프랭크 게리

2012년 9월
서울

"너는 프랭크 게리의 건축 같은 남자가 좋아? 아니면 프랭크 로이드 라이트의 건축 같은 남자가 좋아?"

그 질문을 받았을 때, 나는 스물여섯 살이었다. 친구 S와 나는 지하철을 타고 어디론가 가는 중이었다. 대답을 못하고 잠시 머뭇거렸다. 건축에 문외한이었던 나는 프랭크 게리도, 프랭크 로이드 라이트도 알지 못했다.

"그 둘의 차이가 뭐지?"

내가 묻자, S가 설명해주었다.

"음. 프랭크 게리의 건축은 구불구불한 곡선이 특징이고, 프랭크 로이드 라이트의 건축은 네모반듯한 직선이 특징이야."

남자의 특성을 건축에 비유하다니, 예술가 기질 다분한 S답다고 나는 생각했다. 그 질문에 내가 뭐라고 답했는지는 기억나지 않는다. 다만 '게리=구불구불한 곡선, 로이드 라이트=네모반듯한 직선'이라는 공식만은 또렷이 뇌리에 남았다. 아마도 그해였던 것 같다. 시카고 출장을 가서 프랭크 로이드 라

이트의 건축을 봤다. '과연 직선이군' 하고 나는 생각했다. 그러나 프랭크 게리에 대해 알게 될 기회는 좀처럼 주어지지 않았다.

―――

프랭크 게리Frank Gehry, 1929~ 방한訪韓 인터뷰 의뢰가 들어온 건 내가 서른네 살 때인 2012년 9월이었다. 의뢰를 받았을 때 처음 든 생각은 '게리, 살아 있었어?'였다. 두 번째로 든 생각은 이랬다. '나 건축 하나도 모르는데…….' 나는 부장에게 가서 물어보았다. "건축 담당 기자한테 넘길까요?" 부장의 답. "네가 하고 싶지? 그럼 네가 해." 아니, 딱히 내가 하고 싶은 건 아니었는데……. 뭐라고 더 얘기를 할 수 없어서 "네, 그럼 제가 하겠습니다" 했다.

이 인터뷰에서 난관은 두 가지였다. 첫째, 까다로운 게리 할아버지가 인터뷰 시간은 30분 이상 못 주겠다고 엄포를 놓았다는 것. 사진 찍는 것만 해도 30분 이상 걸릴 텐데, 그럼 인터뷰는 언제 하지? 할아버지, 말씀은 또박또박 잘 하시나? 통역을 써야 하면 인터뷰 시간이 절반으로 줄어드는데, 15분은 곤란한데. 아, 어떻게 하지? 나는 고민 끝에 주최 측에 이야기해 사진은 인터뷰 전날 찍기로 했다. 두 번째 난관은 앞서 얘기했듯 내가 건축에 대해 전혀 모른다는 사실이었다. 방향감각이 전혀 없는 나는 '공간'에 대해 공포를 가지고 있었다. 그래서 '건축'이란 말만 들어도 두통이 날 지경이었다.

인터뷰는 수요일이었다. 주말에 프랭크 게리에 관한 '공부'를 하는 게 원래 목표였지만, 의지박약한 나는 주말의 따사로운 햇살과 바람을 그냥 즐겼다. 사놓은 책을 단 한 줄도 읽지 않았던 주말이 가고, 벼락치기가 시작된 건 월

요일 밤. 그 하룻밤 새 나는 게리가 유대인이며, 캐나다 토론토 출신인데 LA로 이주했고, 건축뿐 아니라 물고기 조각도 만든 적이 있으며, 스페인 빌바오 구겐하임 미술관(1997), LA 월트디즈니 콘서트홀(2003) 등 '시대의 아이콘'이 된 건축물의 설계자라는 걸 알게 되었다. 그가 1989년 '건축계의 노벨상'이라고 불리는 프리츠커상을 수상했다는 사실도.

그리고 사진 촬영이 예정돼 있었던 화요일이 왔다. 비가 몹시 내렸다. 게리는 삼성미술관 플라토에 잠시 들를 예정이었다. 그 미술관 로비에 있는 로댕의 「지옥의 문」 앞이 우리가 생각한 사진 촬영 장소였다. 인터뷰이가 까다로울 경우 사진 촬영 때 사진기자만 있는 것보다 취재기자가 함께 있는 게 분위기를 부드럽게 만드는 데 더 도움이 되지만, 나는 그날 같은 시간에 다른 취재가 있어 사진 촬영 장소에는 가지 못했다. 취재가 끝날 무렵 인터뷰 주최측에게서 황급한 문자가 한 통 왔다. "큰일 났어요. 촬영 일정이 어그러져서 지금 그냥 호텔로 가고 있어요." 아, 이건 뭐지…… 마침 게리가 묵고 있는 신라호텔이 내가 있던 취재 장소 근처였다. 나는 일단 택시에 올라타서 전화를 했다.

"어떻게 된 일이에요?"

"게리가 몹시 피곤하대요. 일단 미술관에 늦게 도착했고, 원래는 전시를 보는 게 일정이었는데 로댕 작품을 쓱 보고 '아, 로댕!' 하더니 화장실에만 들렀다 나와버렸어요."

"아, 네……"

'이런, 괴팍한 할배 같으니!' 속으로 욕을 욕을 하면서, 나는 호텔에 당도했고, 그 호텔 로비 카페에서 마침내 그, 프랭크 게리를 만났다. 인터넷 검색을

프랭크 게리가 설계한 빌바오 구겐하임 미술관 photo: Maximilan Müller, Moment/멀티비츠

통해 찾아보았던 다른 인터뷰 사진 속에서는 온화해 보였는데, "내가 등이 아
파서 못 일어난다"라며 앉은 채로 악수를 청한 게리는 다짜고짜 "네가 내일
날 인터뷰할 기자야? 그래, 뭘 물어볼 거지?" 했다. 아직 공부가 덜 끝났기
때문에 아는 게 없었던 나는 솔직하게 답했다.

"지금 공부 중이에요. 오늘 밤 책 한 권을 더 읽어야 합니다."

그랬더니 그는 말했다.

"내게 하지 말아야 할 질문이 두 가지 있어. 하나는 종이를 이렇게 해서(이
말을 하면서 그는 테이블 위의 냅킨을 집어 구기더니 던져버렸다) 설계하느냐
는 질문. 내가 만화영화 「심슨스」에 이런 캐릭터로 등장한 후에 유명한 저널리
스트 한 명이 TV 인터뷰에서 이 질문을 해서 정말 황당했지. 그래서 나는 입
을 꾹 다물고 더 이상 아무 말도 하지 않았어."

프랭크 게리의 물고기 조각, 스페인 바르셀로나 ⓕⓢTill Niermann

「심슨스」에 관련된 건 아무것도 물어볼 생각이 없었던 나는 그냥 고개를 끄덕였다. 그는 말을 이어갔다.

"그리고 또 하나는, '물고기'에 대해 절대 물어보지 마. 사람들이 물고기에 대해서 너무 많은 이야기를 해. 내가 말한 적 없는 이야기까지도 다 지어내지."

아, 어제 읽은 자료엔 분명히 그의 건축물이 물고기 형태에서 영감을 받았다고 되어 있었는데…… 아닌가? 어리둥절한 내게 그는 또 말했다.

"내일 우리는 아주 수준 높은 이야길 하는 거야."

'수준 높은 거, 뭐? 나 건축 모르는데…….'

점점 더 불안의 도가니로 빠져들고 있는 나를 본 체 만 체하고 그는 신이 나서 이야기를 계속했다.

"나는 르네상스 건축을 좋아해. 그런 건축물엔 열정passion과 사랑love이 있지. 건축가의 감정이 드러나잖아. 너 보로미니 아니?"

보로미니Boromini, 1599~1667는 학부 때 수강했던 르네상스·바로크 미술 강의에서 들어본 적 있는 건축가라 나는 고개를 끄덕였다. (사실 보로미니는 르네상스가 아니라 바로크 건축가다.) 그는 내 대답에 아주 만족한 듯 "그리고 '춤추는 시바' 같은 것에도 그런 열정이 있지. 너, 시바는 아니?"라고 질문했다.

'춤추는 시바', 즉 '시바 나타라자Shiva Nataraja'는 힌두교 미술 중에서도 내가 무척이나 좋아하는 도상이라, 나는 미술사를 전공한 게 정말이지 다행이라고 여기면서, "안다. 죽음의 신 말하는 거 아니냐"라고 했다. 그는 또다시 만족하며 고개를 끄덕였다. 이쯤 그쳤으면 좋겠는데 그는 도통 입을 다물지 않았다. "너희 박물관에 있는 커다란 불상에서도 만든 사람의 열정이 느껴지지. 난 그런 게 좋아."

'할아버지. 저는 지금 그게 문제가 아니라, 사진을 찍어야 하거든요?'

나는 간신히 그를 설득해 함께 밖으로 나갔다. 그러나 그치지 않는 비.

"너, 나를 젖게 하려는 거지?"

"그럴 리가 있겠어요?"

조금만 더 시간을 들이면 어떻게든 사진을 찍을 수 있을 것 같았는데, 때리는 시어미보다 말리는 시누이가 더 밉다고, 이번엔 주최 측 관계자들이 "피곤하니 쉬셔야 한다"라며 말리고 나섰다. 결국 그날 사진은 실패. 다음 날 찍기로 하고 사진부 선배와 나는 맥없이 퇴장했다. 그리고 그날 밤, 나는 새벽까지 책 한 권과 인터뷰 기사 몇 개를 더 읽으면서 질문을 '수준 높게' 대폭 수정했다. '아, 나 아무것도 모른다고 내일 인터뷰 도중에 일어나서 가버리면 어떡하지. 충분히 그럴 수 있는 인물이던데' 걱정하면서 뒤척이다 겨우 잠들었다.

마침내 인터뷰 날 아침이 왔다. 날씨가 맑은 건 다행이라고 생각하고 있는데, 샤워를 하고 나오니 문자가 들어와 있었다.

"오늘 게리 너무 피곤해 해서 오후에 있던 다른 인터뷰는 취소했어요. 30분도 하기 힘들 듯. 그냥 핵심 질문만 해야 할 듯."

'멘붕'이란 단어는 이럴 때 쓰는 말이지 싶다. 일단 출근한 나는, 다시 질문지를 수정해 핵심적인 것만 뽑아냈다. 전날 보니 어려운 단어도 쓰지 않고, 노인이라 그런지 말을 천천히 하기에 질문만 통역에게 부탁하기로 했다. 최대

신라호텔 영빈관에서 프랭크 게리 ©조선일보

한 시간을 아껴야 하니까.

사진기자 선배와 나는, 인터뷰 시간 30분 전부터 인터뷰 장소인 신라호텔에 도착했다. 따로 사진 찍을 시간이 없었기 때문에, 인터뷰 사진을 써야만 했다. 신라호텔 영빈관 내정이 아름답기에, 호텔 측의 도움을 얻어 야외에 테이블을 세팅하고 조명까지 준비했다. 사진기자 선배와는 "오늘 우리 준비 너무 과한 거 아냐?" 했지만, 마음속으로는 '야외에 탁자 내놓았다고, 더워서 안 앉겠다고 하면 어떡하지?' '피곤하다고 인터뷰 장소에 안 나타나면 어떡하지?' 같은 갖은 걱정이 몽글몽글 피어올랐다.

게리는 약속한 시간에 정확히 인터뷰 장소에 나타났다. 날은 화창했고 바

람은 쾌청하게 불었다. 일단 입을 열기 시작한 그는, 자기 이야기에 도취돼 한참을 이야기했다. 한마디 한마디가 주옥같아서, 도무지 버릴 게 없었다.

그는 전날과 마찬가지로 '열정'과 '사랑' 이야기부터 했다.

"뉴욕·LA·상하이·토론토 등을 뒤덮은 현대modern 건축물은 너무 따분banal하다. 나는 그런 것들을 '건축'으로 안 친다. 느낌feeling, 열정passion, 사랑love 같은 요소가 빠져 있으니까."

나는 질문을 시작했다.

영감은 어디에서 얻는가.

그 이야기라면 2000년이 걸려도 다 말하기 힘들다. 내 영감의 원천은 그리스 조각이나 베토벤·모차르트의 음악 같은 '인문적인 전통'이다. 서울 국립중앙박물관의 거대한 청동불, 인도의 '춤추는 시바상' 등에서는 열정과 사랑이 느껴진다. 나는 그 열정과 사랑에서 영감을 얻고, 내 작품을 이용하는 사람들이 그 감정을 그대로 느끼길 바란다. 성공적인지 모르겠지만, 그게 내 미션mission이다.

왜 곡선에 집착하나.

정지해 있지 않고 열정적이니까. 마치 여체女體처럼. 나는 비행기·자동차 같은 우리가 사는 세상의 빠른 '움직임'을 건축에 반영하고 싶었다. 영국박물관의 '엘긴 마블스'를 본 적 있나. 거기 방패를 든 전사들이 새겨져 있다. 그 조각에서는 방패의 '무게'가 느껴진다. 내가 건축에 반영하고 싶은 건 그런 거다.

프랭크 게리가 설계한 체코 프라하의 내
셔널 네덜란덴(1996)

당신은 명실공히 '거장巨匠'이지만, 당신 작품을 '과포다' '오래가지 않을 거다'라고 비판하는 사람들도 있다.

(크게 웃으며) 게으른 비평가들이 잘 모르고 그런 말을 하는 거다. 차라리 진부한 건물의 혼돈에 뒤덮인 현대 도시에 대해 불만을 제기하는 편이 유용하지 않을까. 내 작품은 비싸 보이지만, 예산은 소박하다. 1997년 빌바오 구겐하임을 지을 땐 제곱미터당 300달러(약 34만 원)밖에 안 들었다. 2003년 월트디즈니 콘서트홀의 총 예산은 2억 700만 달러(약 2,350억 원)

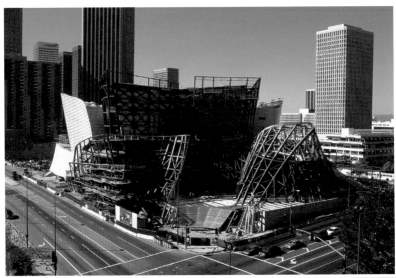

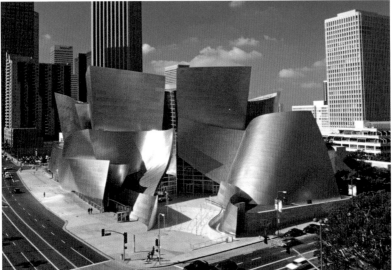

프랭크 게리가 설계한 월트디즈니 콘서트홀의 건축 과정(위)과 완성 모습(아래) (프랭크 게리 스튜디오 제공)

였다. 그 건물들은 지금껏 끄떡없다. 건물의 가치는 예산 이상이라고 생각
한다.

**대표작 빌바오 구겐하임을 지어 명성을 얻었을 때, 이미 68세였다. 유명해지기 전에 방
황한 적은 없나.**

명성fame이란 구름처럼 덧없는 것이다. 나는 한 번도 유명해지는 걸 생각해
본 적이 없다. 단 한 번도 홍보 담당자를 고용하지 않았고, 꽤 오랫동안 내
가 지은 건물 사진도 찍지 않았다. 다만 오직 앞을 보고 달려왔고, 뒤를 돌
아보지 않았다. 나는 어떤 저널리스트보다도 더 가혹하게 자아비판한다.
예산, 클라이언트와의 관계 등 건물 설계엔 여러 어려움이 따르지만, 절대
로 변명하면 안 된다.

**구겐하임 빌바오가 당신 작품의 정점이라고 말하는 사람들도 있다. 80세가 넘었는데 은
퇴는 안 하나.**

구겐하임 빌바오 이후에도 많은 건물을 지었는데 왜 그런 이야길 하나. 나
는 숨이 붙어 있는 한 계속 일할 거다. 끊임없이 영감이 솟아오른다.

미술관이나 콘서트홀, 아파트가 아닌 개인 주택은 안 짓나.

부자들을 위한 개인 주택을 지어봤더니 문제가 많더라. 마음이 편하지 않
고, 감정적으로 흥미롭지 않았다. 예전에 값싼 주택을 만들거나, 1978년 산
타모니카의 내 집을 지었을 때가 나았다. 그래서 요즘은 궁전처럼 큰 집 의
뢰는 받아들이지 않는다.

미생물학을 비롯한 자연과학에도 관심이 많다고 들었다.

미국 소설가 헨리 제임스가 "창의성이란 우물에 작대기를 넣어 휘휘 저었을 때, 그 끝에 걸려 나오는 어떤 아름다움"이라고 했다. '창의성'이란 예상치 못한 어떤 '발견'이다. 건축에서의 '창의성'과 자연과학의 인간 유전자 발견 같은 건 같은 이슈라고 생각한다. 암 억제 세포와 내 작품의 모양이 신기하게도 닮았더라. (30여 년 전 친구의 아내가 헌팅턴 증후군으로 죽은 후 생명과학에 관심을 가졌다는 그는 2008년 딸을 암으로 잃고, 암세포 연구에 몰두하고 있다.)

한국 건축물 중 종묘를 극찬했다.

종묘는 아름다운 여인 같다. 10년 전 종묘를 처음 봤을 때, 숨이 탁 막혔다. 문을 들어서면 바닥의 울퉁불퉁한 포석鋪石, 그리고 그 뒤편 사당祠堂의 처마……. (그는 테이블에 놓인 내 명함을 처마 모양으로 접어 보였다.) 그들이 한데 어우러진 풍경이 사원temple이라기보다는 하나의 조각 같았다.

어느새 약속된 30분이 훌쩍 지나갔다. 내가 질문을 하나만 더 하겠다고 했더니 어느새 정신을 차린 게리는 "벌써 45분이나 지났잖아. 나 힘들어서 안 돼"라며 거절했다. 물러날 수 없어서 "질문 하나만 더 할게요" 하고 애걸했더니 그는 웃으며 물었다.

"Do you love me?"

이 고집스럽고 유쾌한 노인을 어찌 사랑하지 않을 수 있겠는가. 한편으로는 '나는 인터뷰를 위해 서양 할아버지에게 오리엔탈리즘을 팔고 있어'라고

생각하면서도, 나는 진심으로 "Yes"라고 답했고, 질문을 하나 더 했다. 그런데 질문뿐 아니라 사진도 문제. "저기, 사진 조금만 더 찍으면 안 될까요? 저쪽으로 조금만 걸어가주시면 안 돼요?" 했더니 그는 또다시 피곤하다며 거절하더니 물었다. "네가 나 옮겨줄 거야?" 그럼요. 옮겨드리죠. 제가 또 뭘 못 해드리겠어요. 나는 그와 함께 잔디밭 한가운데로 갔고, 그는 몇 차례 더 사진 촬영에 응했다. 그리고 심지어 나와 함께 사진도 찍었다. 한참 자기 건축물의 곡선curve에 대해 이야기했기 때문일까. 내 허리에 손을 두르더니 "Oh, curve!" 하며 껄껄 웃은 건 조금 민망하면서 기분 나빴지만, 어쨌든 만족스러운 인터뷰였다고 생각한다.

그 인터뷰를 통해 나는 인터뷰란 사람과 사람 사이의 일이라, 인터뷰이와 공감하고 파장을 잘 맞추는 게 중요하다는 걸 다시 한 번 깨달았다. 결국 전날 사진 촬영이 어그러지는 바람에 미리 만나 이런 저런 이야기를 하며 얼굴을 익혔던 것이 크게 도움이 된 셈이다. 그는 내게 어려운 건축 개념을 쉬운 언어로 이야기하는 법을 알려주었고, 자기 고집을 세우면서도 유머를 섞어 밉지 않게 행동하는 방법을 가르쳐주었다. 그리고 무엇보다도 나는 이제 '프랭크 게리의 건축 같은 남자'가 아니라 '프랭크 게리라는 남자'가 어떤 남자인지 알게 되었다. 내가 인터뷰한 최초의 건축가인 그가 건강하게 오래오래 살았으면 좋겠다고 생각한다.

신화가 된 남자를
사랑한 여자
—
이중섭의 아내
이남덕

2012년 11월
제주 서귀포

"사랑하는 나의 아고리(이중섭의 별명으로 '턱이 긴 이씨'라는 뜻). 하루 빨리 이런저런 구체적인 편지를 써서 보내주시기 바랍니다. (……) 설마 병에 걸리시진 않으셨겠죠. 아무 소식이 없다면 여러 나쁜 생각과 상상으로 고통스러울 겁니다."

2012년 11월 2일 제주 서귀포시 이중섭미술관. 1층 전시장에 기별 없는 남편을 애타게 그리는 아내의 편지가 걸려 있었다. 전시장 입구에 걸린 이중섭李仲燮, 1916~56의 1955년 작 「자화상」 앞에 휠체어를 탄 90대 일본 여성이 조용히 자리했다. 선 고운 얼굴과 어울리지 않게 수십 년간 고된 노동에 시달린 손마디가 울퉁불퉁했다. 57년 전 떨리는 마음으로 그 편지를 썼던 바로 그 손. 이중섭이 "유일한 나의 빛, 나의 별, 나의 태양, 나의 애정의 모든 주인인 나만의 천사, 최애의 현처"라고 했던 아내 이남덕李南德, 1921~(일본명 야마모토 마사코) 여사다.

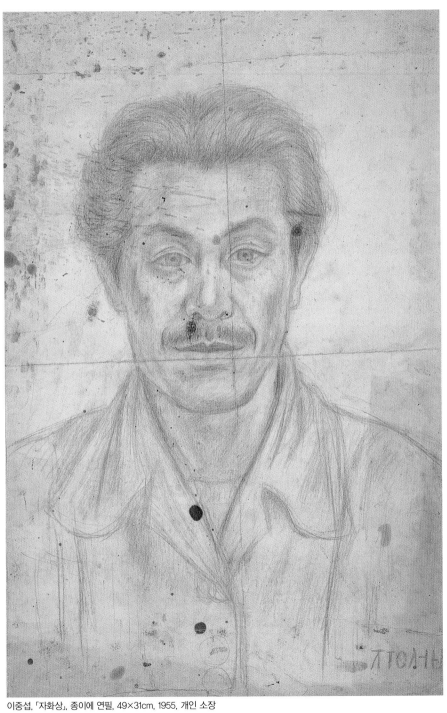

이중섭, 「자화상」, 종이에 연필, 49×31cm, 1955, 개인 소장

"가슴이 아파서 차마 이 그림(「자화상」)을 쳐다보지 못하겠습니다. 내가 아는 남편은 이렇게 굳은 모습이 아니었어요. 내가 곁에 있었다면 이렇게 슬픈 표정 짓지 않았겠지요."

서귀포는 이 여사와 이중섭의 특별한 추억이 서린 곳. 부부와 두 아들은 1951년부터 1년간 서귀포의 1.4평(4.6㎡) 단칸방에 머무르며 행복한 나날을 보냈다. 1945년 함경남도 원산에서 결혼한 이 부부가 실질적인 신혼생활을 한 곳이 바로 이곳이다. 1952년 이 여사는 생활고를 피해 아이들을 데리고 일본으로 건너갔고, 1956년 이중섭은 서울서 객사했다. 이 여사의 서귀포 방문은 1997년 이중섭 거주지 복원 준공식 참석 이후 15년 만의 일이었다.

"이중섭 부인이 이번에 서귀포에 온대. 가서 인터뷰해."

부장의 지시를 받은 건 며칠 전이었다. 이중섭이 사랑의 징표로 자신에게 주었던 팔레트를 서귀포시에 기증하기 위해 온다고 했다. 이남덕 여사, 아직 살아 있었나? 갸우뚱하던 차에 잊고 있던 기억 하나가 떠올랐다. 어릴 때, 초등학교 입학 기념으로 아버지 친구분이 동화집을 선물해 주셨다. 그 책에서 나는 이중섭이라는 화가를 처음 알았다. 이중섭을 주인공으로 해서 그의 은지화가 탄생하게 된 배경을 동화로 쓴 것이었다. 가난한 화가가 아이를 잃었단다. 상심에 빠진 화가는 죽은 아기를 기리면서 그림을 그렸는데, 종이 살 돈이 없어 담뱃갑 은지銀紙를 사용했다고 했다. 은지에 아이와 물고기와 게, 그리고 아이가 좋아하던 복숭아 등을 그렸더니 화가의 꿈속에서 아이가 살

135

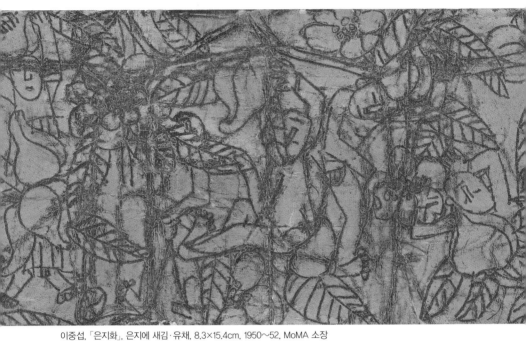

이중섭, 「은지화」, 은지에 새김·유채, 8.3×15.4cm, 1950~52, MoMA 소장

이중섭, 「은지화」, 은지에 새김·유채, 8.3×15.4cm, 1956, MoMA 소장

김순복 할머니(왼쪽)와 이남덕 여사 ⓒ조선일보

아나 뛰어놓았다는 이야기. 그 이야기에 화가의 일본인 아내가 '남덕南德'이란 이름으로 등장했다. '남덕'은 '남쪽에서 온 덕 많은 여자'란 뜻으로 이중섭이 아내에게 붙여준 이름이다. 20여 년 전의 초등학생은 상상도 못 했다. 자라서 이중섭을 기리는 미술상 담당 기자가 되고, 동화 속의 '이남덕 할머니'를 만나게 되리란 걸. 알 수 없는 게 인연이라고 생각하며 나는 서귀포로 날아갔다.

서귀포 이중섭미술관에서, 이남덕 여사를 처음 만났다. 주름졌지만 여전히 고운 얼굴이 젊은 시절 미인이었음을 짐작케 했다. 기력이 쇠해 계속해서 휠체어에 앉아 있어야 하는 그 늙음이 안쓰러웠다. 2002년 개관한 미술관을 이

이중섭이 끝까지 간직했던 젊은 날 이남덕의 사진, 1954

여사가 둘러본 건 그때가 처음이었다. 미술관은 그녀가 서귀포에 머물렀을 때 살았던 초가집 바로 옆에 위치해 있다. 60년 전 젊은 이중섭 부부에게 방을 세주었던 김순복 할머니가 아직 생존해 있었다. 이남덕 여사와 동갑인 김 할머니는 이 여사의 손을 꼭 잡고서는 "반갑다. 아직 곱다"라고 했다. 처음 만났을 때 젊은 아낙이었을 두 사람은, 아흔이 넘은 서로의 모습을 보며 어떤 생각을 할까? 그 세월의 무게가 나로서는 짐작할 수 없을 만큼 무거워서 나는 잠시 망연자실해졌다.

"장소가 정말 아름답네요. 이 아름다운 풍광과 어우러진 현대식 건물도 인

상 깊고요. 많은 분들이 찾아와 남편을 기억해줘서 고맙고 감동적입니다. 다만 생각보다 작품이 많지 않아 마음이 짠합니다."

당시 이중섭미술관에 소장된 이중섭 원화原畵는 1950년대 중반 작품인 「파란 게와 어린이」 등 모두 열두 점. 「자화상」을 비롯한 복사본도 있었다. 이남덕 여사는 "미술관 방문은 처음이지만, 일본에서 화집을 통해 나와 헤어진 뒤 남편이 그린 그림들을 늘 봐왔습니다. 그래서 '아, 새롭다'는 느낌이 드는 작품은 별로 없네요"라고 말했다. "그래도 역시 아이들, 그리고 우리 가족을 그린 은지화가 눈에 들어옵니다. 서귀포는 내게 바닷가서 게 잡고, 산에서 나물 캐 데쳐 먹었던 곳, 가난했지만 단란한 가정의 즐거움을 알게 해준 곳이니까요. 서귀포에 좀 더 일찍 왔더라면 얼마나 좋았을까요? 다시 오고 싶지만 건강과 나이가 허락할지 모르겠어요." 서귀포를 떠난 지 60년. 그러나 이곳 생활의 흔적은 남편에 대한 기억처럼 이 여사에게 또렷이 남아 있었다. 그는 여전히 매운 김치를 즐겨 먹고, 한글을 읽을 줄 안다. 51세 때 아사히 문화센터에 다니며 다시 한국어를 배웠다는 그녀는 내가 명함을 건네자 또박또박 이름을 읽더니, 한국말로 "다 잊어버렸어요" 하며 웃었다.

호텔로 자리를 옮겨 인터뷰를 시작했다. 이남덕 여사는 말이 없었고, 수줍음을 타는데다 기력이 쇠해서, 오래 이야기를 이어가기가 힘들었다. 기사에 쓸 만한 이야기가 충분히 나오지 않을 것 같아 진땀을 빼고 있던 참이었다. 그 자리에 오오무라 마스오大村益夫 와세다대 명예교수 부부가 동석했다. 1990년

… やすかたくん …

わたくしの やすかたくん。 げんきで せうね。 がっこうの おともだちも みな げんきですか。 パパ げんきで てんらんかいの じゅんびを しています。 パパが きょう … (まま、やすなりくん、やすかたくん が うしくるま にのって … パパは まえの ほうで うしくんを ひっぱって … あたたかい みなみの ほうへ いっしょに ゆくえをか きました。 うしくんの うへは くもです) では げんきで ね。

パパ ぢゅんぷ

일본으로 건너간 아이들과 아내를 그리워하며 이중섭이 그린 편지 그림
이중섭, 「길 떠나는 가족」, 종이에 유채·연필, 20.3×26.7cm, 1954

야스카타에게
나의 야스카타, 잘 지내고 있겠지. 학교 친구들도 모두 잘 지내고 있니?
아빠는 잘 지내고 있고 전람회 준비를 하고 있어.
아빠가 오늘…… (엄마와 야스나리, 야스카타가 소달구지에 타고…… 아빠는 앞에서 소를 끌고……
따뜻한 남쪽나라에 함께 가는 그림을 그렸어. 소 위에 있는 것은 구름이야.) 그럼 안녕. 아빠가.

141

이중섭, 「부부」, 종이에 유채, 51.5×35.5cm, 1953

대 고려대 교환연구원으로 한국에 있었던 오오무라 교수 부부는 이중섭에 관심을 가지고 그에 관한 자료를 오랫동안 모아왔다. 부인 아키코 씨가 이중섭의 일본 도쿄문화학원 후배라는 인연으로, 부부는 이남덕 여사와 한국 간의 가교架橋 역할을 해왔다. 윤동주 연구자이기도 한 오오무라 교수는 한국문학과 미술 양쪽에 모두 관심을 가진 셈이다. 통역을 맡은 이중섭미술관의 전은자 큐레이터가 막힐 때면, 오오무라 교수가 유창한 한국어로 설명을 덧붙였다.

이남덕 여사는 일본 도쿄문화학원 재학 시절 같은 과(서양화과) 선배인 이중섭과 사랑에 빠졌다. 부유한 일본인 여성과 식민지 조선 화가의 만남이 허락되기 힘든 시대였지만, 또한 사랑이 모든 것을 이길 수도 있던 시절이었다. 이 여사는 1945년 현해탄을 건너와 함경남도 원산에서 이중섭과 결혼했다.

"그의 어디에 반했느냐고요? (웃으면서) 모든 것에. 상냥한 사람이었어요. 때론 화가로서의 신념을 강하게 보이기도 했지만. 그때부터도 천재성이 느껴졌어요. 전람회에서 상을 받아 신문에 대서특필된 적도 있고, 러시아·프랑스에서도 호평받았어요."

삯바느질, 서점 점원 등을 하며 홀로 두 아들을 키운 신산한 세월, 남편이 역사歷史이자 신화神話가 되는 사이, 궁핍하고 버거운 현실은 온전히 그녀의 몫이었다. 그러나 그는 "이중섭과의 결혼을 전혀 후회하지 않는다"라고 했다. "후회라면, 남편과 함께 있지 못했던 게 후회겠지요. 남편은 가고 없지만, 항상 내 곁에서 나와 아이들을 지켜주는 것만 같았어요. 그 힘에 기대어, 저는 여기까지 왔습니다."

이중섭 작품 중 이 여사가 가장 좋아하는 것은 「부부」(1953). 푸른 날개의

수탉과 붉은 날개의 암탉이 재회의 입맞춤을 하고 있는 그림이다. 이중섭이 일본의 아내를 그리며 그린 이 그림 복사본을 이 여사는 도쿄 집 현관에 걸어두고 있다고 했다.

─────

이남덕 여사를 만났을 때, 열정적으로 사랑했고, 헤어진 후에도 평생 남편을 기린 그 삶이 애틋하면서도 아리땁다 생각했다. 「자화상」을 보고 "내 남편은 이렇게 서글픈 모습이 아니었다"라고 말하는 그 모습이 안타까웠다. 아마도 「자화상」 속 그 서글픈 표정에서, 여자는 남편을 기리며 살아온 자신의 모든 삶이 무화無化되는 것 같아 저항하고 싶었으리라. 그녀가 늙어가는 동안, 40세에 숨진 그녀의 남편은 그들이 마지막으로 만났을 때인 30대 때의 젊은 그 모습으로 영원히 박제되어 마음속에 남았다. 요절함으로써 그 재능이 더욱 견고해진 남자, 세상이 '천재'로 기억하고 있는 남자의 여자가 된다는 것이 어떤 일인지 나는 잘 모르겠다. 다만 남편의 '신화'를 지켜내기 위해 분투해야 하는 그 삶이 결코 쉽지 않았으리라는 것은 알 것만 같았다.

2005년 대규모 위작僞作 사건이 이중섭의 이름을 뒤흔들었다. 이중섭 아들이 가지고 있다가 옥션에 내놓은 「물고기와 아이」가 문제가 됐고, 결국 유족 소장품을 비롯, 1,000여 점의 작품이 위작으로 밝혀졌다. 그 문제에 대한 이 여사의 생각이 궁금했지만, 동행한 미술계 관계자가 "위작 얘기는 묻지 마세요. 꺼려하세요"라며 막았다. 마치 왕릉王陵 지기처럼 남편과 남편의 유물遺物을 지켜온 삶. 아마 그녀 역시 여느 평범한 아내들처럼 남편을 원망하기도, 미워

하기도 했겠지만, 그 마음을 밖으로 드러내는 건 결코 쉽지 않았겠지…….

"그의 어디에 반했냐고요? 모든 것에."

수십 년 전 사랑을 추억하는 수줍은 그 한마디가 이 여사와 헤어진 후에도 오래도록 기억에 남았다. 이듬해 드라마 「결혼의 여신」에 이중섭이 아내와 주고받은 편지가 자주 등장했다. 나는 결국 그 편지집을 사서 읽었다. 편지의 수신인을 직접 만나본 후라 모든 편지들이 생생하게 다가왔다. 이중섭은 '발가락군'이란 귀여운 애칭으로 불렀던 아내에게 보낸 편지에서 이렇게 말했다.

"나만의 남덕아! 이 대향이 힘껏 안아줄게. 조용히 눈을 감고 나의 가슴속을 들여다보며 나의 가슴에 귀를 대고 심장이 노래하는 사랑의 노래를 들어주오. 남덕은 이 대향의 것이오. 나는 당신을 얼마나 어떻게 소중하게 해야 좋은지 오직 그것만을 생각하고 있소. 나는 소중하고 소중한 당신의 모든 것을 어루만지고 있소. 그 포동포동한 당신의 손으로 대향의 큰 몸뚱아리 모든 곳을 부드럽게 몇 번이고 몇 번이고 어루만져 주어. 더욱 힘껏 꼬옥 안읍시다."_『이중섭 편지와 그림들, 1916-1956』(박재삼 옮김, 다빈치)

그러나 어떡하지, 대향大鄕(이중섭의 호)이 그렸던 그 '포동포동한 손'이 쭈글쭈글하고 울퉁불퉁해진 걸 나는 보고야 말았는데……. 현재진행형처럼 보이는 그들의 사랑이 사실은 먼 과거의 일이라는 것을 나는 냉정하게 인식하고야 말았다. 로맨스 이면의 간난艱難한 현실. 추억으로 미화되었기에 그들의 사랑은 아름답게만 기억되는 게 아닐까? 모든 대상에 대한 환상을 깡그리 벗겨버리는 기자라는 이 직업이, 문득 싫어졌다.

신기루처럼
아름답고 비현실적인
—
카타르 박물관국
프레스 투어

2012년 11월
카타르 도하

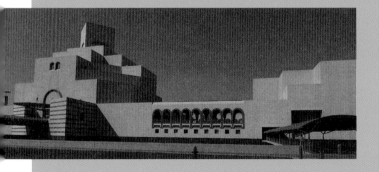

그림처럼 아름다운 해변에 야자수가 도열해 있었다. "굉장히 인공적이네요."
내 옆을 걸어가던 『르피가로』 기자가 속삭였다. "그렇죠. 마치……" "신기루처
럼?" "네. 신기루처럼." 그 그림 같은 해변의 끝에, 일곱 개의 강철판으로 만
든 높이 24미터짜리 조형물이 서 있었다. 리처드 세라Richard Serra, 1939~의
2011년 작 「7」. 강철판 틈새를 통해 조형물 안으로 들어가 위를 올려다보니 칠
각형의 푸른 하늘이 보였다. 이슬람 문화권에서 '완벽'을 상징하는 숫자라는
「7」은 리처드 세라가 중동中東에 설치한 첫 작품이다. 멀리 모스크 형태의 건축
물이 보였다. 루브르박물관의 유리 피라미드를 설계한 중국계 미국인 건축가
이오밍 페이가 설계한 이슬람 미술관MIA(이하 'MIA'로 표기)이다. 도하에서 가
장 아름다운 코니시Corniche 해변에 3억 달러(약 3,200억 원)짜리 미술관을 지
으면서, 이오밍 페이는 그 공간에 자신의 건축물을 제외하곤 아무것도 들어
서지 않기를 바랐다. 그래서 2008년 개관한 그 미술관은 사막의 신기루처럼,
비현실적으로 아름다운 자태로, 섬처럼 자리 잡았다. 11월이지만 햇살이 따

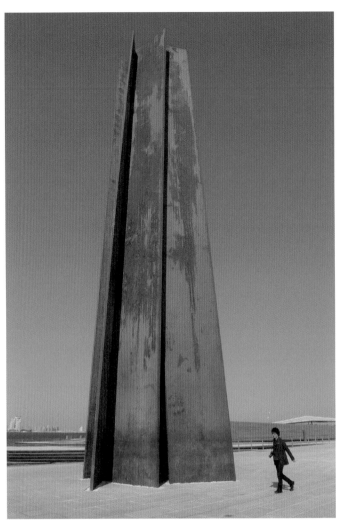

리처드 세라, 「7」, 강철판, 높이
24.6cm, 2011, 도하 MIA 공원

가웠다. 기온은 섭씨 30도를 웃돌았다. '그래, 여기는 아랍이야. 나는 아라비아에 있어.' 마음속으로 중얼거렸다. 2012년 11월 15일부터 사흘간, 나는 아랍에 있었다. 카타르의 수도 도하에.

─────

퇴근길에 전화가 걸려온 건 일주일쯤 전이었다. 전화를 걸어온 미술 전문 잡지의 편집장은 다짜고짜 이메일 얘기부터 했다.

"곽 기자, 이메일 못 받았어?"

"네? 무슨 이메일이요?"

"카타르에서 온 초청 이메일. 나랑 같이 가는 건데, 카타르 측에서 곽 기자한테 답이 없다고 연락이 와서 전화해본 거야."

"아…… 확인해볼게요."

이메일 함을 뒤져 그가 말한 초청 이메일을 찾아냈다. 제목이 이랬다. 'Personal VIP Invitation to Mathaf: Arab Museum of Modern Art, Doha, Qatar.'

'이러니까 내가 확인을 안 했지…….'

어이없어하며 웃었다. 나는 제목에 'Arab'이 들어가는 이메일은 읽지도 않고 지우고 있었다. "나는 망명중인 아랍의 왕자인데, 돈이 필요하니 보내달라"라는 내용의 스팸 메일이 유행하고 있었기 때문이다. 이메일은 "2012년 11월 16일 도하의 '마타프Mathaf'(아랍 현대미술관·아랍어로 '박물관'이란 뜻)에서 열리는 전시 〈네페르티티와 차를Tea with Nefertiti〉에 초청하고 싶다"라는

내용이었다. "비행기와 호텔을 예약해야 하니 최대한 빨리 참석 여부를 알려 주세요. 숙박비와 항공료는 미술관에서 모두 부담합니다."

———

2012년 당시 카타르는 미술시장에서 가장 주목받고 있는 나라였다. 한때, 사막 위에 베두인족의 낙타만 우글거렸던 이 나라는 1990년대 중반부터 원유와 가스를 개발해 국부國富를 축적했고, 서방 국가 못지않은 '문화 대국'으로 성장하겠다는 야망을 품기 시작했다. 서방과 매끄럽게 교역하기 위해 탈레반 때문에 이미지가 나빠진 다른 이슬람 국가와 자신들의 차별성을 보여주고 싶기도 했다. 미술품 수집은 그 야망을 이루기 위한 도구 중 하나였다. 세계 미술시장의 '큰손'으로 떠오른 카타르의 배후에는 왕가王家, 그중에서도 공주가 있었다.

알 마야사 빈트 하마드 빈 할리파 알사니1983~ 공주는 타밈 빈 하마드 알사니 현現 국왕의 여동생이자, 내가 카타르를 방문했던 2012년 당시 국왕이었던 하마드 빈 칼리파 알—타니의 딸이다. 2006년 카타르 국립박물관장으로 취임한 그녀는 매년 10억 달러(약 1조 600억 원) 이상을 투자하며 공격적으로 미술품을 사들이기 시작했다. 2011년 미국 미술 전문지 『아트+옥션』이 선정한 '세계 미술계 파워 1위'에 오른 공주는 2012년 말 세잔의 「카드 놀이하는 사람들」을 크리스티 비공개 경매에서 2억 5,000만 달러(약 2,800억 원)에 사들였다. 2013년 10월 도하에는 임신부터 출산까지 태아의 성장 과정을 표현한 열네 개의 대형 조각상이 설치돼, 우상숭배를 금하는 이슬람 근본주의자들의

반발을 불러 일으켰다. 데이미언 허스트가 만든 이 작품 「기적의 여행」의 설치를 총지휘한 것 역시 알 마야사 공주였다. 카타르 정부는 이 작품을 포함한 허스트의 대표작 전시를 위해 2,000만 달러(약 214억 8,000만 원)를 투자했다.

카타르 미술관의 초청이란 곧 공주의 초청을 뜻했다. 공주님의 초대라니, 보고를 들은 부장도 흔쾌히 출장을 허락했고, 나는 엉겁결에 일주일도 채 남지 않은 출장 준비를 하게 되었다. 낯선 중동지역으로의 출장은 꽤나 부담스러웠다. 위험하지 않을까? 나는 도하에서 전시를 준비 중인 독일인 큐레이터 틸에게 이메일을 보내 보안 문제를 물어봤다.

"정말 안전한 곳이야. 여자 혼자 다녀도 아무 문제가 없어. 히잡도 안 써도 돼. 한 번 와봐. 도하는 중동이라기보다는 플로리다 같아."

플로리다에도 가본 적 없지만, 어쨌든 날씨가 화창하단 얘기로 들렸다. 나는 2012년 11월 15일 새벽 0시 10분 인천발 도하행 비행기에 올랐다.

———

열두 시간을 날아 새벽에 도하에 도착했다. 곧바로 호텔로 가 여장을 풀고 일단 침대에 몸을 뉘었다. 공항이 가까운 모양인지 비행기 소리가 크게 들렸다.

날이 밝은 후 산책을 하러 밖으로 나가자 나는 비로소 왜 틸이 이곳을 "플로리다 같다"라고 했는지 알 것 같았다. 내가 묵었던 방 바로 옆에 해변이 펼쳐져 있었다. 바다 건너편에는 첨단 건물이 즐비한 도시가 서 있었다. 사막에 솟은 스카이라인이 아름다웠다. 나는 선베드에 누워 시원한 바람을 맞았다.

위_ 카타라 문화마을의 원형경기장
아래_ 얀 페이밍의 개인전이 열리고 있던 카타라 문화마을의 갤러리

취재에 대한 부담감이 다소 누그러졌다.

특별한 일정이 없었던 첫날엔 한국서 함께 간 일행과 시내 구경을 했다. 우리는 일단 택시를 타고 도하의 문화특구 '카타라 문화마을Katara cultural village'에 갔다. '카타라'는 '카타르'의 옛 이름이다. 2010년 문을 열었다는 이곳은 갤러리, 콘서트홀 등을 갖춘 복합 문화 공간. 대리석으로 된 거대한 원형극장이 웅장한 풍채를 자랑하고 있었다. 인적은 드물었다. 따가운 사막의 햇살이 대리석 바닥에 그림자를 드리웠다. 조르조 데 키리코Giorgio de Chirico, 1888~1978의 「거리의 신비와 우수」 같은 풍경. 이곳 갤러리에서 프랑스에 거주하는 중국계 작가 얀 페이밍严培明, 1960~ 개인전이 열리고 있었다. 다비드의 「마라의 죽음」을 재해석한 연작 앞, 작품을 보려는 검정 차도르 차림의 엄마를 꼬맹이 딸이 그만 가자며 끌어당기고 있었다. 엄격한 차도르와 아이의 자유분방함이 대비돼 나도 모르게 입가에 미소가 맴돌았다. "왜 이렇게 사람이 없지요?" 우연히 마주친 인도네시아인 관광객에게 물었더니, 한국에서 산 적이 있다는 그녀는 유창한 한국말로 "더워서 그런 것 같아요. 낮엔 항상 사람이 없어요"라고 했다.

우리는 점심을 먹고, 다시 택시를 타고, '펄The Pearl'로 갔다. 도하의 신흥 부촌富村이라는 인공 섬. 항구에는 호화 요트가 정박해 있고, 각종 명품 쇼핑몰, 고급 아파트가 즐비한 곳. 시차 때문인지 피로가 찾아왔다. 카페에 앉아 모히토를 마셨다. 검은 옷의 여자와 흰 옷의 남자가 한 쌍의 바둑알처럼 짝을 지어 지나갔다. 흑백이 조화를 이룬 그 장면이 기묘하게 아름다우면서 이국적으로 느껴졌다. 이슬람 국가라 여권女權이 형편없을 줄 알았는데, 유모차는 남자가 끌고, 아이도 남자가 안고, 여자는 핸드폰과 작은 핸드백만 들고 걸어

수크 와키프의 입구

가는 것도 신기했다.

심한 피로를 호소하는 일행을 호텔로 돌려보내고 나는 혼자 시장으로 갔다. 도하에서 가장 큰 이 시장의 이름은 수크 와키프Souq Waqif. '수크'는 아랍어로 '시장'을 뜻한다고 한다. 미로 같은 골목에서 상인들이 물품을 흥정하고 있었다. 화려한 스카프가 널려 있었고, 음식 골목에선 각종 향신료를 팔고 있었다. 밤이 되자 거리로 나온 사람들이 노천카페에 앉아 물담배를 피웠다. 싸

움용 매를 파는 사람들, 토끼며 고양이를 파는 사람들, 그리고 금과 장신구를 파는 사람들. '페르시아의 시장'도 이런 것일까. 흙으로 빚은 그릇이 유명하다고 해서 그릇 가게에 들어가 구경을 하던 중 실수로 하나를 깨뜨렸다. 보상하겠다고 했더니 주인이 고개를 저으며 하는 말. "노 프로블럼." 그는 강력 접착제를 꺼내 그릇을 감쪽같이 붙이더니 다시 진열대에 올려놓았다. 미안한 마음에 그릇 두 개를 샀더니 흥정도 하지 않았는데 선뜻 깎아준다. 나는 물건을 집어 들고 다시 호텔로 왔다.

카타르 박물관국QMA이 조직한 이번 프레스 투어의 의도는 '아랍의 힘'을 보여주겠다는 것으로 보였다. 투어는 카타르의, 나아가 아랍의 문화 파워를 보여주기 위해 정교하게 기획되었다. 미국, 영국, 프랑스, 독일 등에서 10여 명의 기자들이 초청됐다. 이틀간의 프레스 투어 동안 신기하게도 카타르 현지인을 한 명도 만날 수 없었다. 홍보 담당 킴벌리는 미국인, 〈네페르티티와 차를〉 전시 담당 큐레이터는 독일인과 레바논인, 도하의 공공미술 담당 큐레이터는 네덜란드인……. 총 인구 176만 명 중 37만 명만 현지인인 카타르에서는 외인부대가 맹활약한다. 때문에 다른 아랍 국가와 달리 외국인에 대한 적개심이 없었다. 게다가 이슬람 율법 덕에 매우 안전했다. 적어도 술 마시고 난동부리는 사람은 없으니까. "길가에 람보르기니를 세워놓고 열쇠 꽂아놓은 채 나다녀도 아무도 훔쳐가지 않는다"라고 킴벌리가 설명했다.

오후에, MIA에 갔다. 동행한 독일 기자가 "내가 본 건물 중 가장 아름답

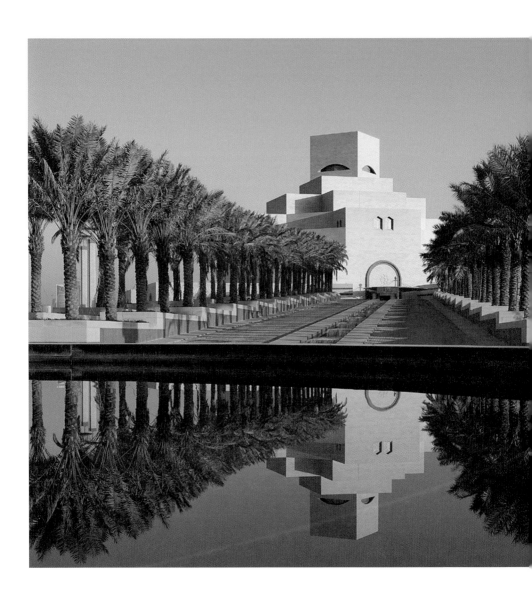

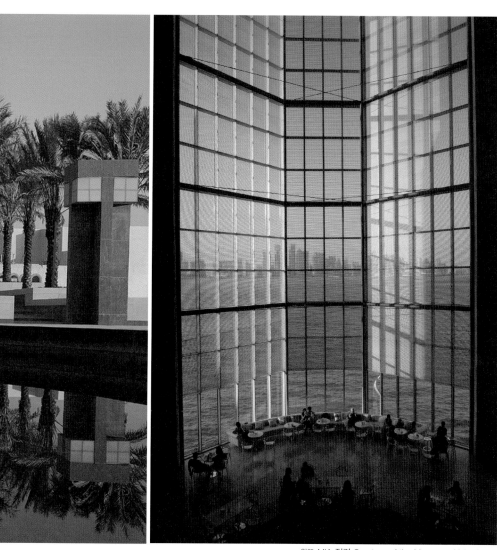

왼쪽_MIA 전경 Courtesy of the Museum of Islamic Art
오른쪽_바다가 내다보이는 미술관 내부

157

다"라며 한숨을 내쉬었다. 여기저기서 카메라 플래시가 터졌다. 모스크 형상의 전경 못지않게 내부도 근사했다. 건축가는 미술관 북벽에 높이 45미터짜리 격자 유리창을 설치하고, 창을 통해 바다가 내다보이도록 했다. 유리를 잘 쓰는 이오밍 페이의 기량이 발휘된 코너. 기획전으로 〈아랍에서 유래한 1,001가지 발명1001 inventions and Arabic Roots〉이라는 과학 문명 관련 전시가 열리고 있었다. 천문학과 수학을 비롯한 각종 학문이 아랍에서 유래했음을 보여주는, '아랍 문명의 힘'을 과시하기 위한 전시였다.

출장의 주목적인 마타프 현대미술관의 전시 〈네페르티티와 차를〉 개막식은 그날 밤에 있었다. 카타르의 문화 주력사업 중심지인 '교육 도시'에 있는 이 미술관은 2010년 12월에 중동 지역 최초의 현대미술관으로 개관했다. 낡은 학교를 개조해 만든 미술관에선 2011년 차이궈창蔡国强, 1957~ 전시가 열렸다고 한다.

전시를 기획한 샘과 틸은 2013년 베니스 비엔날레 레바논관 커미셔너. 전시회의 큰 축을 이루는 '네페르티티'는 미인으로 소문난 기원전 14세기 이집트 왕비다. 사실 고대 이집트 문명과 현재 카타르는 역사적·문화적으로 밀접한 연관성은 없다. 도상圖像을 금하는 이슬람권에선 사원의 아라베스크 문양 외에는 이렇다 할 미술적 요소도 없다. 그럼에도 불구하고 카타르는 이 전시에서 '아랍 문명의 상징'으로 네페르티티를 끌어들였다. 원유와 가스로 번 돈으로 문화를 '빌려오며' 아랍어권 국가들의 문화적 맹주盟主를 자처한 셈이다.

미술관 로비에 얀 페이밍이 그린 당시 국왕 하마드 빈 칼리파 알-타니와 모자 왕비의 초상이 걸려 있었다. 흰색 아랍 전통 의상을 입은 남자 관람객들이 스마트폰으로 그림 사진을 찍었다. '중동의 힐러리'라고 불리는 모자 왕비는,

중동 지역 최초의 현대미술관 Mathaf 전경
Photo: Richard Bryant, courtesy of Mathaf: Arab Museum of Modern Art

당시 국왕의 세 아내 중 두 번째 부인으로 가장 총애받는 아내였다. 하마드 국왕은 부패한 부왕父王을 몰아내고 왕이 되었는데, 모자 왕비는 그 부왕 반대파의 딸로 한때 이집트로 망명가는 등 고난을 겪었다. 카타르 대학을 졸업하고 미국에서 유학한 왕비는 빈민 구호 사업, 어린이 돕기 사업 등을 하고 미국 대학 분교 유치에도 나서고 있었다. 당시 왕위 계승자였던 현 국왕도 모자 왕비의 소생이고, 카타르의 문화 권력인 알 마야사 공주도 마찬가지다.

기원전 1800년의 고대 미술품부터 근작까지 모두 80여 점이 나온 전시는 세 파트로 꾸며졌다. 첫 파트는 '아티스트', 두 번째 파트는 '미술관', 세 번째 파트는 '대중'. 작품, 혹은 유물이라는 것이 이 세 가지 관점에 따라 어떻게 다르게 해석될 수 있는지에 초점을 맞추고 있었다. 그러나 궁극적으로 아랍 문

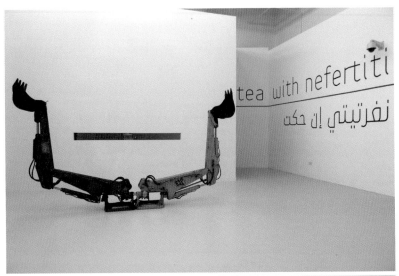

위_〈네페르티티와 차를〉 전시장 입구
아래_얀 페이밍이 그린 당시 국왕 하마드 빈 칼리파 알-타니와 모자 왕비의 초상

자코메티의 「남자의 머리」 드로잉과 이집트 프톨레마이오스 시대 석고 두상이 함께 놓인
〈네페르티티와 차를〉 전시 장면

명의 위대함을 보여주기 위한 이 전시는 '역逆 십자군 운동'처럼 보였다. 기획자는 '이집트 문명'을 아랍 문명의 기원으로 상정하고, 이집트를 방문해 그에 영향을 받은 서구 작가들의 작품과 이집트 작품을 함께 놓았다. 고대 이집트 미술에서 영향을 받은 자코메티의 「남자의 머리」 드로잉과 이집트 프톨레마이오스 시대 석고 두상이 함께 놓이고, 역시 이집트 조각을 좋아했던 모딜리아니의 초기 회화와 고대 이집트 조각상을 함께 놓는 식이다.

베를린 노이에 박물관에 소장된 네페르티티 흉상은 전시회에 나오지 않았지만 독일 사진가 칸디다 회퍼의 작품, 헝가리 미술가 그룹 리틀 바르샤바의 퍼포먼스 영상 등으로 등장하며 전시회의 핵심 축을 이뤘다. "아랍에서 영향

을 받은 서구 작가들의 작품을 아랍으로 가져온 기획은 최초"라고 전시 기획자가 설명했다. 전시는 이듬해 프랑스 파리의 아랍 문화원, 벨기에 등으로도 옮겨갔다. 카타르 전시가 다른 나라로 순회한 건 처음이었다.

여정의 마지막 날 아침엔 공주의 미술품 자문역인 에드워드 돌먼 전前 크리스티 회장과의 간담회가 있었다. 중동 미술시장 전문가라는 영국 칼럼니스트를 비롯한 서구 기자들이 안면이 있는 그와 친숙하게 인사를 하는데 '수줍은 동양인'인 나는 꿀 먹은 벙어리처럼 구석에 앉아 있었다. 돌먼은 "2030년까지 도하에 5~10개의 미술관·박물관이 지어질 것"이라고 밝혔다. 그러나 다들 궁금해 했던 공주의 '작품 구매 리스트'에 대해선 "고객의 작품 구입에 대해 언급하지 않는 것은 아트 딜러의 불문율"이라며 굳게 입을 다물었다.

프레스 투어 내내 나는 지쳐 있었다. 종일 영어로 말하고 듣는 것이 피곤했고, 서구 기자들에 비해 중동의 상황을 잘 모른다는 데 기가 죽었다. 그들은 서로 이야기하면서 자주 웃었고, 또 자주 싸웠다.

둘째 날 낮에 방문한 오리엔탈리스트 박물관에서는 『르몽드』에 기고한다는 프랑스 여기자가 지나치게 공격적으로 질문하는 바람에 설명하던 큐레이터가 크게 당황했다. 큐레이터가 "왜 나를 몰아세우느냐"라고 하자, 그 프랑스 여기자는 "나는 내 일을 하고 있을 뿐"이라며 대차게 쏘아붙였다. 그날 저녁의 아랍 현대미술관 취재에서는 그 프랑스 여기자와 런던에서 왔다는 『파이낸셜 타임스』 칼럼니스트가 경쟁적으로 취재원을 붙들고 질문 공세를 퍼부었

다. 말이 서툰 나는 약간 질려서 또 수줍게 자리를 피할 뿐……

 그날 저녁식사 땐 '밥이라도 편하게 먹자' 싶었는데 내 앞자리에 앉은 아랍 미술 전문 웹사이트를 운영한다는 독일인 저널리스트가 런던에서 온 홍보 담당자를 붙들고 불평을 늘어놓기 시작했다. "왜 이메일을 쓸 때 'Dear' 뒤에 풀 네임full name을 안 쓰고 두 번째 메일부터 바로 이름을 부르느냐. 나는 아주 불쾌하다. 나는 심지어 '닥터'인데, 꼭 영국인들은 그런 식으로 무례하더라"라며 항의하더니 "왜 우리는 비즈니스석 티켓을 안 끊어줬느냐. 아내와 함께 왔다고 해서 우리만 이코노미석 끊어준 건 너무한 거 아니냐. 아내가 그냥 온 것도 아니고 나와 함께 웹사이트를 운영하고 있는데" 하며 조목조목 따지기 시작했다. 머리가 지끈지끈해 조용히 자리를 옮겼더니 이번엔 포르투갈 출신인데 지금 독일에서 살고 있다는 여기자 한 명이 속사포처럼 빠른 영어로 지껄이기 시작했다. 내가 한국에서 왔다고 했더니, "동독이 북한이랑 친해서 베를린에 북한 사람들이 많은데, 걔들이 내 독일어가 틀렸다고 지적하더라. 어떻게 감히 그럴 수 있지?" 하면서 흥분했다. 북한 사람이 포르투갈 사람의 독일어를 지적하는 게 왜 잘못인지 잘 모르겠지만, 영어로 따질 여력이 안 돼서 가만히 있었다. 그 테이블엔, 이란 출신으로 영국에서 교육받아 홍콩 잡지에 글 쓰면서 런던에 사는 여기자, 그리스 출신의 미국 프리랜서 여기자 등이 앉아서 서로에게 "당신은 여권이 몇 개냐"라고 묻더니 "이중국적자인 우리 아이들에게 어떻게 교육을 시켜야 할까"라는 주제로 활발히 토론을 펼치고 있었다. 국적도, 여권도 하나밖에 없는 나는 다시 꿀 먹은 벙어리…… 다만 싸이의 활약이 눈부시던 때라, 다들 흥이 나면 「강남스타일」을 부르며 말춤을 추기 시작해서, 모두들 한국의 존재를 인지하고 있었다는 게 다행이

라고나 할까. 땡큐, 싸이.

―――――

마지막 날 일정은 다 함께 카타라에 들렀다가 항구에서 열리는 다우Dhow 페스티벌을 관람하는 것으로 끝이 났다. 아라비아 전통 범선인 다우 역시 QMA 수집품 목록에 올라 있다. 유럽 기자들은 저녁에 떠났지만 새벽 2시 비행기를 타야 하는 한국 팀에겐 시간이 한참 남아 있었다. 홍보팀의 계획은 영화제 참석. 도하에 영화제가 있다는 건 금시초문이었으나, 미술품을 마구 사들이는 그 공주님이 26세 때인 2009년에 아랍 영화의 발전을 위해 만드셨다고 한다. 이름 하여 '도하 트라이베카 필름 페스티벌Doha Tribeca Film Festival'. 개막식이 마침 그날 밤이었다.

우리는 호텔에서 이른 저녁을 먹고, 영화제가 열리는 수크 와키프로 향했다. 레드 카펫이 깔리고, 성장盛粧한 배우들이 총출동했다. 부산 영화제도 안 가봤는데 난데없이 도하 영화제라니, 좀 얼떨떨했지만 어쨌든 시간을 때워야 하므로 자리에 앉아 있었다.

개막 상영작 「주저하는 근본주의자The Reluctant Fundamentalist」는 8시에 시작 예정이었다. 그러나 8시가 되어도 영화가 시작하기는커녕 전통 아랍 의상을 입은 사람들이 퍼포먼스만 주구장창 선보였다. 도하의 역사와 번영에 대한 이야기인 것 같은데, 죄다 아랍어라 알아들을 수가 없었다. 게다가 바깥 기온이 섭씨 24도로 비교적 서늘함에도 불구하고 에어컨을 지나치게 세게 틀어서 무척 추웠다. 몸이 꽁꽁 얼어갔다. 과연 모든 축구장에 에어컨을 설치하겠다

항구에 정박되어 있는 아라비아 전통 범선 다우

는 공약을 내세워 2022년 월드컵을 유치한 카타르다웠다. 아무리 기다려도 영화가 시작하지 않자, 미국인 홍보 담당이 "영화를 다 보면 비행기 시간이 늦을 것 같은데 어떻게 하겠느냐"고 물었다. 비행기 시간은 둘째 치고 추위를 견딜 수가 없어서 영화를 포기하고 호텔로 돌아왔다.

에어컨 때문에 냉해진 몸을 다스리려 30분간 스파를 받고 생강차를 마셨다. 필리핀인 마사지사가 동정하듯 말했다. "목이 지나치게 뻣뻣하네요. 온몸

의 근육이 몽땅 굳었어요. 당신 나라로 돌아가서도 꼭 마사지를 받도록 해요." 다정한 말에 긴장이 풀려 나는 물었다. "필리핀에선 여기까지 몇 시간이나 걸리나요?" "아홉 시간이요. 한국까지는?" "열두 시간." "당신도 참 멀리서 왔네요."

필리핀인 운전기사가 우리를 공항까지 데려다주었다. "우리 리무진 회사의 운전수들은 다 필리핀 사람이에요. 우리나라 사람들은 여기에서 마사지사, 가정부, 운전기사로 일하며 돈을 벌지요." 말끝마다 깍듯하게 '마담'을 붙이는 그의 이야기를 들으면서 돈을 벌기 위해 아홉 시간을 날아온 사람들을 생각했다. 호텔에서 길을 잃고 헤매던 나를 카트에 태워 방으로 데려다준 모로코인 일꾼도 떠올랐다. 고맙다는 내 말에 "그게 제 일인데요, 마담" 하던 그.

그날, 새벽의 도하 공항에서 체크인을 할 때, 카타르 항공의 모로코인 여직원이 여권에 적힌 내 이름을 보더니 빙긋 웃었다. "좋은 이름이네요. 아랍어에도 '아람Ahram'이라는 단어가 있어요. 이집트의 피라미드를 '아람'이라고 하죠. 참 웅장한majestic 이름이네요." 이름에 대한 이야기를 많이 들은 출장이었다. 아르헨티나 출신 여기자는 "굉장히 음악적으로musical 들리는 이름이네요. 좋아요. 무슨 뜻이죠?" 하더니만.

아랍어로 '피라미드'란 이름을 지닌 나는, 그렇게 사흘간 아랍에 있었다. 신기루처럼 솟은 이오밍 페이의 미술관, 천일야화가 쏟아져 나올 것 같은 밤의 수크 와키프, 호텔 로비에 놓여 있던 꿀에 절인 대추 야자, 시장에서 산 아라베스크 무늬의 낙타 뼈 보석함, 호텔 해변 오두막에 촛불을 켜놓고 다정히 앉아 식사를 하던 전통 옷차림의 남녀. 서구인들이 '이그조틱exotic'하다고 하는 건 아마 이런 풍경이겠지.

　자주, 어릴 때 읽은 월터 스콧의 『십자군의 기사』를 떠올렸다. 아름다운 영국 공주를 탐내는 아랍(시리아)의 왕 살라딘, 공주를 살라딘에게서 지키려는 표범의 기사 케네스. 나는 자연히 살라딘을 악惡으로, 케네스를 선善으로 인식했다. 내 머릿속 아라비아는 얼마나 서구 중심으로 편향돼 있었는가. 그리고 오일 머니로 떼돈을 벌어들인 이 부유한 나라엔 필리핀인 운전수와 마사지사, 모로코인 일꾼들이 도처에 널려 있었다. 단지 어떤 국가에 태어났다는 사실만으로 결정지어진 운명이라니……. 공주의 초청 덕에 지나치게 호화로운 나날을 보냈던 나는 뒤늦게 미안한 마음이 들었다. 약간은 씁쓸하면서 많은 생각을 하게 했던 출장. 내 일상에서 지나치게 많이 벗어나 있었던 여행. 열두 시간 만에 나는 다시 서울로 돌아왔고, 11월의 매서운 바람이 나를 현실로 돌이켰다.

2013

신화였던 도시, 뉴욕
—
데이비드 살리와
강익중

2013년 2월
뉴욕

가보지 못했기 때문에 신화화되는 장소가 있다. 내겐 뉴욕이 그런 곳이었다. 세상에 뉴욕을 가보지 못한 사람은 많다. 그러나 뉴욕을 가본 적 없는 미술 담당 기자는 많지 않다. 현대미술의 중심지로 불리는 곳. 세상에서 가장 트렌디한 도시 중 하나. 그러나 나는 '뉴욕에 가본 적 없는 미술 기자'였다. 미술 담당을 한 지 만 2년이 될 때까지 그랬다. 카타르에 출장 갈 기회는 주어졌지만, 뉴욕 출장을 갈 기회는 오지 않았다. 아무래도 그 도시는 나와 인연이 없는 거라고, 나는 마음속으로 생각했는데 가끔씩 난감하기도 했다. 취재원들이 MoMA(뉴욕 현대미술관)를 이야기할 때, 메트로폴리탄 미술관에 대해 말할 때, 구겐하임 뉴욕을 입에 올릴 때, 나는 꿀 먹은 벙어리처럼 가만히 있었다. 기자란 가보지 않은 곳과 해보지 않은 일에 대해 글을 쓰는 직업이지만, 가본 곳과 해본 것이 많을수록 유리한 직업이기도 하다. 가만히 있던 내가 "저는 한 번도 뉴욕을 가보지 못했어요" 하고 솔직하게 말하면, 나의 세련된 취재원들은 눈을 동그랗게 뜨고 놀랍다는 듯 말했다. "어머, 정말이에요?

171

그런데 기사는 어떻게 쓰세요?"

미술 담당 3년차가 되던 2013년 1월, 나는 겨울 휴가를 맞아 뉴욕에 가려고 계획했었다. '뉴욕 못 가본 미술 기자'라는 오명에서 벗어나고 싶었다. 그러나 내 휴가 계획을 들은 같은 부서 선배들은 모두 정색을 하며 반대했다. 말하자면 이런 식이다.

─선배 A: 이 추운 겨울에 뉴욕을 왜 가냐? 뉴욕은 이런 날씨에 가는 곳이 아니야. 후회할 거야. 그리고 뉴욕으로 휴가? 거긴 휴가 가는 데가 아니라고.

─선배 B: 내 장담하건대, 뉴욕 휴가 다녀오면 바로 출장 갈 일 생긴다.

─부장: 출장 보내줄게. 휴가는 따뜻한 데로 가.

그리하여 나는 결국 뉴욕 대신 스페인으로 휴가를 떠났다. 그리고 선배의 예언대로 뉴욕 출장 제안이 들어왔다. 보고를 들은 부장은 웃으며 승낙했다. "올해는 뭔가 잘 풀린다? 뉴욕 출장도 들어오고."

출장의 미션은 화가 데이비드 살리David Salle, 1952~ 인터뷰. 1952년 미국 오클라호마 주 노먼에서 태어나 캘리포니아 아트 인스티튜트에서 공부한 그는, 영화 「잠수종과 나비」를 감독한 줄리언 슈나벨과 함께 미국 신표현주의의 대표 기수로 불린다. 모두가 미니멀리즘을 향해 달려가던 1980년대, 그는 고집스럽게 회화를 고수했다. 능란한 붓질과 강렬한 색감의 그림으로 회화의 새로운 가능성을 열어주었지만, 대중적으로 널리 알려진 작가는 아니었다.

2월의 어느 날에, 나는 뉴욕행 비행기에 올랐다. 열네 시간 비행을 견뎌내고, JFK공항에 도착해 택시를 타고 파크애비뉴의 호텔에 도착했다. 주린 배를 채우러 지도를 들고 호텔 밖으로 나왔더니 비로소 '아, 내가 뉴욕에 왔구나' 하는 실감이 났다. 「섹스 앤 더 시티」에서 봤던 기다란 차양이 드리워진 현관과 네모반듯한 거리.

호텔 직원이 추천한 식당에서 먹은 점심은 따뜻했지만 기름졌고, 양이 지나치게 많았다. 긴 비행과 시차 때문에 피곤했지만 그냥 잠들어버리면 다음날 있을 인터뷰를 소화할 수 없을 것 같아서 굳이 시간을 내서 간 곳이 '메트'라는 약칭으로 불리는 메트로폴리탄 미술관이었다. 그리스 신전을 닮은 장대한 건물을 탐험한 이야기는 내 세 번째 책 『어릴 적 그 책』(2013)에서 썼기 때문에 여기서 또 되풀이하진 않겠다. 다만 M자가 적힌 동그란 녹색 배지를 옷깃에 달았을 때엔 성소聖所로 입장하는 티켓이라도 얻은 듯 설렜다는 이야기는 꼭 하고 싶다. 소장품 200만 점의 이 방대한 미술관을 다 돌아본다는 건 불가능했다. 나는 회화 중심으로 관람에 집중했다.

반나절 둘러보며 마주친 메트로폴리탄 미술관의 그림들 중 가장 인상적이었던 것은 프랑스 화가 앙리 르롤Henri Lerolle, 1848~1929의 「오르간 리허설」이었다. 성당 성가대의 연습 장면을 그린 그림인데, 아메리칸 윙American Wing에 있던 이 그림과 맞닥뜨린 순간 노랫소리가 들려오는 것 같은 착각이 들었다. 그림 속에서 한껏 소리를 내지르고 있는 여자의 옆모습. 고독해 보였고, 혼자인 것 같았다. 그림 앞에서 떠날 수 없었던 것은 그 그림 앞에 앉아 계속 그

앙리 르롤의 「오르간 리허설」(1887)을 바라보고 있는 여자

림을 바라보던 여자 때문이기도 했다. 또렷한 옆모습이 아름다운 여자는, 고개를 들어 그림을 응시했다가, 머리를 숙여 양팔에 파묻었다가, 다시 고개 들어 그림을 보았다. 많은 관객들이 그녀의 곁을 스쳐 지나갔다. 그림 속 노래하는 여자와 그녀를 보는 그림 밖 여자. 그 둘이 동일인처럼 느껴져 나는 사진을 찍었다.

예술은 결국 향유자로 인해 완성된다. 시각예술에서 그는 관객이다. 물론 이는 현대의 개념미술이 관객 참여형 작품을 통해 끊임없이 주장하는 바이기도 하다. 나는 가장 전통적 형태의 미술작품인 '그림'과 가장 기초적 형태의 감상 행위인 '바라보기'가 만나는 지점이 감동적이라 생각한다. 말로 설명하기 힘든 끌림. 그 끌림을 이미지로 기록하고 싶어서 미술관에서 그림을 감상 중인 관객 사진을 찍는 것을 즐겼다. 이후 사진가 토마스 슈트루스가 그런 작업을 했다는 걸 알고 다소 맥 빠졌지만, 내가 프로 사진가가 될 건 아니니까 상관없지 않은가.

메트로폴리탄을 나와 인근 구겐하임 미술관에 갔다. 전시 준비 중이라 딱히 볼 건 없었지만 이우환이 전시를 했던 곳이라 한 번 가보고 싶었다. 나는 다시 사진을 찍고, 돌아서서 황량한 센트럴 파크 옆을 스쳐 걸었다. 찬바람이 불었고, 비가 내리기 시작했다. 왜 선배들이 "뉴욕은 겨울에 가는 게 아냐"라고 했는지 알 것 같았다. 지하철을 타고 타임스퀘어에 가보았지만 뼛속까지 파고드는 추위에 흥이 나지 않았다. 뉴욕에서의 첫날, 뉴요커처럼 근사한 저녁을 먹고 싶었지만 발길은 코리아타운으로 향했다. 선배가 추천한 한국 음식점 '감미옥'에서 뜨끈한 설렁탕으로 배를 채우고 숙소로 돌아가는 길, 지하철 선로 위에 비둘기만 한 회색 물체가 앉아 있는 걸 발견하고 들여다보았더

니 쥐었다. '맨해튼의 캐리 브래드쇼가 되느니, 서울 홍제동의 곽아람으로 남
겠어' 하고 마음속으로 생각했지만, 생각해보니 캐리는 지하철 따위는 타고
다니지 않았던 것 같다.

———

다음 날 아침엔 MoMA에 갔다. 반 고흐의 「별이 빛나는 밤」, 피카소의 「아비
뇽의 아가씨들」을 비롯한 세계적인 명작이 있는 곳. 그러나 내겐 그 명화들
이 메트로폴리탄 미술관에서 우연히 마주쳤던 낯선 그림만큼 인상적이지는
않았다. 오히려 내 마음을 사로잡은 건 4층 복도에 무심하게 걸려 있던 앤드
루 와이어스의 「크리스티나의 세계」였다. 좋아하는 그림, 그러나 책으로밖에
볼 수 없었던 그림. 그림 앞에서 나는 다시 사진을 찍었다. MoMA의 근사한
레스토랑, '더 모던The Modern'에서 용감하게 혼자 값비싼 점심을 먹으며 음식
사진을 찍고 있는데, 서울 바닥에서도 잘 마주치지 않았던 취재원과 눈이 딱
마주쳤다. 이렇게 창피할 데가.

　인터뷰는 밤늦게 있었다. 데이비드 살리의 조수가 전화를 걸어와 오후의
인터뷰를 밤으로 미뤘다. 살리가 보낸 차가 호텔로 나를 데리러 왔다. 나는
어두운 거리를 달려 브루클린의 작업실로 그를 만나러 갔다. 불기 없이 서늘
한 공간. 잘생긴 갈색 강아지 한 마리가 사슴처럼 껑충껑충 뛰며 나를 맞아주
었다. 작업실 벽에 커다란 그의 그림이 걸려 있었다. 언어에 관심이 많은 그는
테니슨의 시구詩句 같은 문장과 이미지를 함께 화면에 넣어 작업한다. 캔버스
를 둘로 나누어 두 개의 장면을 한꺼번에 보여주는 것도 그의 특색이다. 깡마

자신의 작업실에서 2012년 작 「피에로」 앞에 선 데이비드 살리

른 체구, 정갈한 느낌의 살리는 차분한 어조로 또박또박 인터뷰에 응했다.

일단 나는 '1980년대의 스타'였던 그를 왜 지금 내가 인터뷰해야만 하는지가 궁금했다. 출장 준비를 하며 읽었던 수많은 논평이, '살리의 그림은 아무도 그림을 그리지 않았던 1980년대에만 유효한 것이 아닌가' 하고 질문하고 있었기 때문이다. 화가는 언성을 높이지 않고, 그러나 명확하게 이렇게 답했다.

"내 그림이 1980년대에만 유효하다고? 만일 그렇게 생각한다면, 마네 1832~83의 「올랭피아」(1863)가 현대에는 무의미하다고 말하는 것과 똑같다. 오늘날 「올랭피아」는 작품이 처음 전시됐던 19세기만큼 쇼킹하게 여겨지진 않지만, 여전히 사람들에게 '의미 있는 작품'으로 여겨지고 있다. 내 작품도 마찬가지다."

그는 개념미술과 미니멀리즘이 세계 미술계를 지배했던 1980년대, '회화의 부활'을 내걸고 등장해 인기를 끈 '신표현주의'의 대표 작가였다. 그의 첫 한국 개인전이 그해 3~4월 리안갤러리 서울 분점과 대구 본점에서 열릴 참이었다. 대화는 살리의 성격만큼이나 군더더기 없이 진행되었다.

미니멀리즘이 주류이던 1980년대에 왜 구상화를 그렸나?

예술가는 자신이 속한 '시대'에서 벗어나 작업할 수 있어야 한다. 시대적 경험과 다른 경험을 하는 게 중요하다고 생각한다. 나는 몇몇 미니멀리즘 작가를 매우 존경하지만, 그들의 방식을 따를 필요는 없다고 느꼈다. 내 관심사는 오직 '이미지의 언어' '이미지와 인식 간의 관계', 곧 '재현 그 자체' '재현으로서의 이미지'였다.

178

하나의 화면을 여러 개로 분할해 연관 없어 보이는 여러 이미지들을 뒤섞어 보여주는 기법으로 주목받았다. 왜 그렇게 그렸나.

우리의 삶이란 게 그런 식으로 움직이니까. 수많은 일들이 동시다발적으로 일어나는 게 인생 아닌가. 그림이 '눈의 경험'이라는 관점에서도 그렇게 그리는 게 옳다고 생각했다. 한 화면에 여러 사건이 펼쳐질 때, 눈은 세계의 복잡성을 경험하기 위해 활발하게 움직인다. 그게 더 자연스럽지 않은가.

지금 당신 작업실 벽엔 폭풍에 휩쓸려 해안에 밀려온 철사 줄과 침대 위에 널브러진 여자를 한 화면에 그린 캔버스가 걸려 있다. 이 상이한 이미지들은 서로 어떤 관계인가?

사람과 사람 사이의 관계와 같다. 인간은 누구나 서로 다르면서도 닮은 구석이 있지 않나.

이번 첫 한국 개인전은 최근작 위주로 꾸며진다 들었다. 한국 관객이 당신 작품에서 뭘 느끼길 바라나?

여태껏 관객이 내 작품에서 무언가 느끼길 바란 적이 없다. 나는 철저히 나 자신의 흥미를 위해 작업한다. 다만 관객이 내 작업을 '놀이'라 생각하고 봐줬으면 좋겠다. 그림이란 매우 다정한 것이다. 내가 느끼는 생명력과 큰 기쁨을 변형시켜 관객과 만나게 하는 것, 관객이 그들의 상상력을 동원해 나와 교감하게 되는 것. 그게 그림의 역할이라 생각한다.

그림을 종종 시詩에 비유해왔다. 바닥에 누운 인체 위에 영국 유명 시인의 이름을 적은 대표작 「테니슨」(1983)도 그렇다. 그런데 테니슨 특유의 서사성이 그림에선 전혀 드러나

데이비드 살리, 「유년 시절」, 캔버스와 리넨에 아크릴릭과 유채, 243.8×299.7cm, 1998

데이비드 살리, 「테니슨」, 캔버스에 나무와 석고 부조 · 유채 · 아크릴릭, 198.1×297.2×14cm, 1983
© David Salle / SACK, Seoul / VAGA, NY, 2015

있지 않다.

그림에 적힌 글자와 이미지 간의 상이성이 그 그림의 핵심이다. 너무나 다른 두 가지가 결합해 만들어내는 '제3의 것', 그리고 그것이 주는 '놀라움'을 표현하고 싶었다. 테니슨 시의 핵심은 우울감이다. 우울은 모든 것이 덧없을 때 찾아온다. 나는 덧없는 육체를 통해 덧없는 우울을 그려냈다.

요즘 미술계도 당신이 이단아 취급을 받았던 1980년대와 비슷하다. 젊은 작가들이 개념·설치미술에만 몰두할 뿐 더 이상 그림을 그리지 않는다.

예술가가 되는 방법은 많다. 나는 예술가가 되는 최상의 길이 그림 그리기라고는 생각하지 않는다. 결국 선택의 문제다. '그릴 것인가 말 것인가'를 고민하기보다는 '내가 왜 이 길을 택했나'에 대해 질문하는 게 더 중요하다.

당신은 왜 그리나.

이보다 더 재미있는 게 없으니까, 이보다 더 만족스러운 게 없으니까, 이보다 더 잘하는 게 없으니까. 나는 열 살 무렵 그림을 시작했다. 내 삶과 그림이 아주 깊이 결부돼 있다고 느꼈다. 아버지는 사진가였고, 어머니는 주부였는데, 두 분 모두 그림을 아주 좋아했다.

당신에게 그림이란 뭔가.

언어다. 전통이다. 매일 하는 것이다. 내 마음속 상태를 현실로 끌어내는 것이다. 위대한 행복이다. '우울'과 '기쁨'을 항상 함께 갖고 오는 것이다.

'영감'은 어디에서 오는가.

다른 그림으로부터. 19세기 화가들로부터. 영화로부터, 문학, 음악, 발레 등 수많은 예술로부터.

나는 그의 성姓을 어떻게 발음하는지 조심스레 물어보았다. 'Salle'라는 그 단어를 어떤 사람은 '살레'라 했고, 또 다른 사람은 '살르'라고 했으며, 또 어떤 이는 '살'이라고 했으니까. 그는 웃으며 "살리. '알리'랑 같은 발음이야" 했다. "사람들이 엉터리로 부르는 데 나는 이미 익숙해. 내 성은 우리 아버지가 만든 거야. 아버지의 선조는 러시아에서 왔지." 인터뷰가 끝나고 사진을 찍는데, 이 완고한 작가는 사진기를 응시하지 않겠다고 고집했다. 웃지도 않겠다고 말했다. 사진 촬영당하는 것이 어색한 건 나도 이해하지만, 이런 식으로 굴면 곤란하지 말입니다. 선생님? 인터뷰를 마치자 털모자를 깊게 눌러쓴 그가 나를 택시 타는 곳까지 데려다주었다. 가로등 드문 거리가 암흑에 잠겼다. 택시를 타고 다시 맨해튼으로 돌아오면서, 이 적막한 동네에서 예술가로 사는 삶의 고독감에 대해 잠시 생각했다. 마음 한구석이 서늘해져왔다.

출장을 떠날 때의 원래 목표는, 이어지는 설 연휴와 붙여 뉴욕 구경'도' 하고 오는 것이었다. 그러나 회사란 고용인을 그렇게 놀도록 내버려두지 않는다. 내 출장 계획을 들은 수석 차장은 데이비드 살리 인터뷰 외에 또 다른 미션을 주셨다. 뉴욕에 거주하는 설치미술가 강익중1960~을 만나 당시 우리 부서

가 명사들의 행복에 대한 생각을 듣는다는 취지로 기획 중이었던 '행복노트' 취재를 해 오라고 했다. 원고야 이메일로 받아도 되지만, 사진을 찍어야 하니 그를 만날 수밖에 없었다. 예전에 한국에서 인터뷰한 적이 있긴 했지만 친하지 않은데……. 이메일을 보내 만남을 청했는데 "뉴욕 와서 연락하라"라는 친절한 답변이 도착했다.

사흘째 되던 날 아침, 강익중 작가가 호텔로 나를 데리러 왔다. 나는 '호텔로 데리러 가겠다'기에 차를 가지고 올 걸로 예상했으나, 그는 지하철을 타고 왔다. 맨해튼에서 자기 차를 가지고 다니는 사람이 거의 없다는 걸, 뉴욕 초행길인 내가 알 리가 있나. 호텔 근처의 스타벅스에서 차를 마시면서 그가 말했다. "뉴욕이 처음이에요? 와! 뉴욕에 처음 왔다는 사람, 처음 봐요!" 선생

스트랜드 서점에서 강익중 작가

님, 저도 그런 제가 그렇게 자랑스러운 건 아닙니다만……

강익중 작가는 차이나타운의 좋아하는 식당에서 친구들과 점심 모임을 할 때의 행복을 이야기했고, 우리는 그곳까지 가서 사진을 찍기로 했다. "날도 따뜻하고 가까우니 걷자"고 그가 제안했다. "뉴요커들은 대개 걷는다"라는 말도 덧붙였다. 그래서 걸었다. 지하철과 미술관에 진력이 나 있던 참이었다. 뉴욕 생활 30년이 넘은 그의 설명을 들으며 5번가에서 유니언 스퀘어로, NYU로, 소호로, 그리고 차이나타운으로 이어지는 길을 걸었다. 결코 가까운 거리는 아니었지만 힘들지 않았다. 문득 나는 깨달았다. '지난 이틀 동안 내가 외로웠구나' 하고. '낯선 도시를 혼자 짚어 다니면서 낯선 미션을 수행하느라 고달팠구나' 하고. 차이나타운으로 가는 길에 내가 가고 싶었던 고서점 '스트랜드Strand'가 있었다. 서점 안에서 영광스럽게도 작가님이 사진을 찍어주셨다. 그의 권유로 당시 뉴욕에서 가장 '핫'하다는 식당 '이탈리Eataly'에 들러 구경도 했다. "요즘 뉴욕의 고급 식당들은 한국 여자를 매니저로 두는 게 유행이에요. 그게 '있어 보이는' 식당의 기준이죠." 그가 설명했다.

그렇게 우리는, 리틀 이탈리아를 지나 마침내 차이나타운에 도착했다. 차이나타운이 저렴하고 지저분한 동네일 거란 내 선입견은 오산이었다. 소위 '힙hip'한 동네라는 이유로, 중국인들은 다른 동네로 이사 나가고, 백인들이 계속 이사 들어오고 있다고 강익중 작가가 설명했다.

우리는 그가 자주 간다는 차이나타운의 중식당에서 점심을 먹었다. 그가 뜨거운 가지 요리를 시켜주었다. 나는 밥 먹는 그의 모습을 찍었다. 작가답게 그가 구도를 잡아주었다. 그 식사가, 아직도 후각과 미각으로 기억난다. 춥디추운 날씨, 생경한 그 도시에서 처음으로 타인과 함께 먹었던 따뜻한 식사.

뜨거운 국물과 부드러운 밥의 감촉. 작품으로만 알고 있던 작가가 그 밥 한 끼를 통해 한 '인간'으로 가깝게 다가왔다. 맨해튼이 한눈에 내려다보이는 그의 스튜디오에 들러 사진을 몇 장 더 찍고, 그와 헤어졌다.

그리고 퀸스의 MoMA P.S.1에 갔다. MoMA P.S.1은 MoMA에서 운영하는 비영리 전시 공간. 자연인 곽아람이 가고 싶은 곳은 메트로폴리탄 미술관 분관인 클로이스터였지만, 기자 곽아람이 가야 할 곳은 MoMA P.S.1이었다. 기사를 쓸 때마다 어떤 곳인지 알 수 없어 답답했었다. 퀸스는 황량하여 다시 발 들이고 싶지 않았지만, MoMA P.S.1은 좋았다. 하늘을 작품 삼아 관람객

에게 제시했던 제임스 터렐의 「만남」을 보면서, 그 나무 의자에 기대 흐린 뉴욕 하늘을 올려다보면서, 나는 '임무'를 완수한 것 같아 뿌듯함을 느꼈다.

다음 날이 한국의 설 연휴라 나는 하루 더 뉴욕에 머물 예정이었다. 일도 다 끝났으니 느긋하게 저녁을 먹을 생각으로 뉴욕에 있는 친구들과 약속을 잡았다. 마침 고급 레스토랑들이 대폭 할인 행사를 펼치는 레스토랑 위크 기간이었다. 고급 일식집에서 고베산 소고기 요리가 나오는 코스를 시켜 먹으며 "후식으로는 「섹스 앤 더 시티」에 나왔던 컵케이크 집을 가는 거야" 하고 수다를 떨고 있는데 한국에서 불쑥 전화가 걸려왔다. "뉴욕에 허리케인급 눈보라가 예고돼 타고 오시기로 한 내일 밤 비행기가 결항되었습니다." 이 낯선 도시에서, 이렇게 추운데, 눈보라라니⋯⋯. 한국으로 못 돌아가면 당장 어디서 잘 것이며, 뭘 먹을 것이며, 아니 게다가 못 돌아가게 되면 어쩌란 말인지. 친구들이 조언했다.

"JFK 공항은 한번 닫히면 언제 열릴지 몰라. 그냥 오늘 밤에 무작정 공항으로 가서 대기해 봐. 남는 표가 있을지도 몰라."

나는 밥을 먹는 둥 마는 둥 하고, 다시 호텔로 가서 짐을 싸서는 공항행 택시를 잡았다. 대기 순번을 기다린 끝에 자정발 서울행 비행기에 올라탔다. 비행기에선 기절하듯 잤고, 설 연휴 첫날인 다음 날 새벽 인천공항에 도착하자 감기몸살이 찾아왔다. 눈과 비, 추위와 낯섦, 그리고 마지막엔 눈보라가 강타했던 첫 뉴욕 출장. 나는 이 도시가 온몸으로 나를 거부하고 있는 게 아닌가, 마음속으로 생각했다. 그러나 어쨌든 '신화'였던 도시는 그렇게 현실이 되어 내 기억에 남았다.

봄이면 떠오르는
아트 시티, 홍콩
—
진 마이어슨의 침대

2013년 2월
홍콩

봄이면 홍콩을 생각한다. 온몸의 감각이 홍콩을 향한다. 눈을 감고도 홍콩의 열기와 습기, 냄새, 시끄러운 광둥어의 울림을 상상할 수 있다. 공항에서 AEL을 타고 홍콩역에서 내려, 택시를 타고 목적지까지 가는 순간을 좋아한다. 고층 빌딩과 고가高架가 다가오고, 이층 버스가 지나가고, 한자와 영어가 섞인 간판들이 눈에 들어오기 시작하면, 묘한 설렘이 시작된다. '나는 외국에 있어' 혹은 '이곳은 이국異國이야'라는 자각의 도드라짐. 같은 아시아권 내의 이 도시가 미국이나 유럽보다 더 이국적으로 느껴지는 건 기이한 일이다.

　봄에 홍콩을 떠올리는 건 3년간 미술 담당 기자를 하면서 생긴 습관이다. 아트페어와 경매 같은 시끌벅적한 움직임들이 그 기간에 있다. 아트바젤 홍콩이 열리고 크리스티나 소더비 경매장이 차려지는 홍콩 컨벤션센터 인근은 미술계 관계자들로 북적인다. 화랑이나 경매회사 관계자, 컬렉터와 작가 들을 그곳에서 마주치는 건 흔한 일이다. 한국에서 만나던 사람들을 홍콩에서 만나 다른 분위기에서 술잔을 기울이는 밤. 낯설면서도 정겨운 그 느낌 때문에

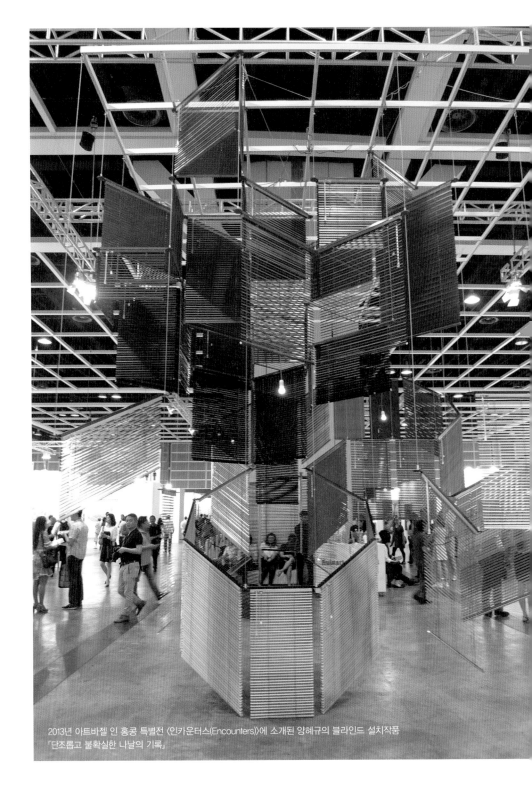

2013년 아트바젤 인 홍콩 특별전 〈인카운터스(Encounters)〉에 소개된 양혜규의 블라인드 설치작품
「단조롭고 불확실한 나날의 기록」

홍콩을 좋아한다.

즐겨 가는 식당, 즐겨 가는 쇼핑몰, 즐겨 가는 마사지 숍이 있어 제법 유능한 커리어 우먼이 된 것 같은 착각이 들게 하는 도시. 2010년 여름휴가로 처음 홍콩을 찾았을 때만 해도, 내가 그 도시를 그렇게 자주 방문하게 될 줄은 몰랐다. 몇 년 전만 해도 홍콩은 쇼핑과 먹거리의 도시였을 뿐, 미술과 관계 깊은 도시는 아니었으니까.

'쇼핑 시티'에서 '아트 시티'로 홍콩을 변모시킨 건, 중국 미술시장의 급성장이다. 아시아 시장의 교두보로 홍콩을 택한 서구 갤러리들이 너도 나도 홍콩에 분점을 내게 된 것이다. 그래서 한때 무역회사 사무실이 빼곡했던 센트럴의 페더Pedder 빌딩과 코노트로드Connaught Road 센트럴 50번지 빌딩은 갤러리 빌딩으로 변모했다. 페더 빌딩엔 가고시언, 레만 모핀, 벤 브라운, 사이먼 리, 홍콩 화랑 펄램과 한아트 등이 입점했다. 코노트로드 50번지 빌딩에는 화이

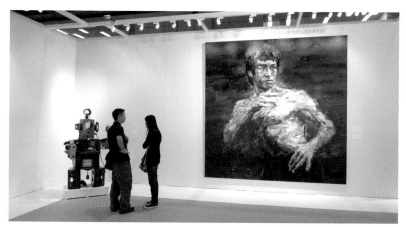

2013년 아트바젤 인 홍콩 전시장 전경

191

트큐브와 페로탱이 둥지를 틀었다. 세계에서 최대 규모 아트페어인 스위스 아트바젤이 2011년 아트홍콩(구▧ 홍콩아트페어)을 인수한 것도 홍콩이 아시아의 미술 허브로 발전하는 데 불을 붙였다. 아트바젤 홍콩 기간이면 전 세계 컬렉터들이 아시아 블루칩 작가 발굴을 위해 홍콩으로 몰려드니까.

　홍콩 출장을 여러 번 갔다. 경매 때도 갔고, 아트페어 때도 갔다. 최근에는 홍콩 정부 초청으로 다녀오기도 했다. 여러 번의 그 출장 중 가장 기억에 남는 건 2013년 2월의 출장이다. 출장 요청은 프랑스 유명 화랑 갤러리 페로탱에서 왔다. 홍콩에 분점을 낸 갤러리 페로탱은 한국 시장 진출을 위해 열심이었다. 한국 입양아 출신인 미국 작가 진 마이어슨Jin Meyerson, 1972~의 첫 홍콩 개인전이 이란 작가 파하드 모시리 개인전과 함께 그곳에서 개막했다.

진 마이어슨은 퉁명스레 건들거리며 전시회장에 나타났다. 기분이 좋지 않아 보여서 인터뷰가 꺼려졌지만, 대화를 시작하자 의외로 유쾌해졌다. 냉소적인 그는 몇 번이나 내게 "너는 정말 직설적이야"라고 했다. 내가 "내 영어가 서툴러서 우회적이고 섬세한 말을 못한다. 한국어로 하면 부드럽게 할 수 있다"라고 하자 "아마 지금 그 말이 네 입에서 나오는 유일한 거짓말"일 거라며 받아쳤다. "보통 여자들은 너처럼 직설적으로 말하지 않는데, 이상해." "한국 여자들이나 그렇겠지." "아니, 모든 곳의 여자들이 그런데." 나와 시시껄렁한 문답을 주고받던 그는 침대를 그린 그림을 전시장 한가득 펼쳐놓았다. 흐트러진 시트의 주름이 거센 파도의 포말, 혹은 우주 생성의 소용돌이처럼 관람객

을 덮쳐오는 침대.

인천에서 태어나 미국으로 입양된 네 살짜리 사내아이는, 난생처음 누워 본 침대 위에서 시트로 온몸을 휘감고 데굴데굴 굴렀다. 바닥이 아닌 곳에서 잠자는 게 겁나 울고 소리 질렀던 그는 시트가 누에고치처럼 그의 몸을 꽁꽁 얽어맬 때쯤에야 잠들곤 했다. 어른이 되어 방문한 한국에서 포대기로 손자 를 업고 가는 할머니를 보았을 때, 그는 시트에 포박되었을 때의 그 안정감이 어디에서 왔는지 비로소 깨달았다고 한다.

마이어슨의 첫 홍콩 개인전이었던 갤러리 페로탱 전시의 제목은 〈사악한 자들에게는 휴식이 없다No Rest for the Wicked〉. 풍경·건물·인물 등을 뒤틀린 형태로 표현해왔던 마이어슨에게 '침대'는 그 전시를 통해 새롭게 선보이는 주 제였다. 그는 말한다.

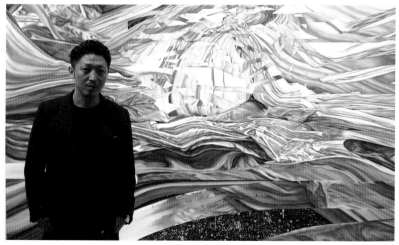

자신의 작품 앞에 선 진 마이어슨

"우리는 침대에서 태어나고, 침대에서 죽는다. 침대에서 사랑하고, 운이 좋다면 침대에서 배우자가 가져다주는 아침식사를 먹기도 한다. 침대는 인생의 30퍼센트를 보내는 곳, 좋은 일과 나쁜 일이 함께 일어나는 곳이다."

미국 미네소타 주에서 자라고 뉴욕에서 활동한 진 마이어슨은, 2010년부터 2년여 동안 국립현대미술관 레지던시 프로그램에 참여하면서 한국에 머물렀다. 2012년 아내, 딸과 함께 홍콩으로 옮겨 와 정착을 준비하며 호텔에서 지내던 어느 날 그는 불현듯 '침대'를 그려보고 싶다는 생각이 들었다. "화창한 날이었고, 창문을 통해 완벽한 햇살이 들어왔다. 나는 침대에 있는 아내의 사진을 찍었다. 그때부터 매일 아침 내 침대를 찍어 기록하기 시작했다."

번화한 국제도시 홍콩에서 그의 작품은 도리어 차분해졌다. 사회 현상에 대한 탐구보다는 자신의 내면을 향하기 시작했다. 그는 또 말했다.

"'이방인'으로 자란 나는 항상 나 자신보다 바깥세상의 문화에 더 매혹됐지만, 이곳에서 처음으로 내 일상에 관심을 가지게 됐다."

마이어슨은 그간 찍은 사진을 바탕으로 자화상을 그리듯 침대를 그리기 시작했다. 아침에 몸만 쏙 빠져나와 마주한 침대의 '얼굴'은 지난밤 동안의 '그'를 그대로 반영했다. 나쁜 생각으로 마음이 불편했던 날의 침대, 불면으로 밤새 뒤척였던 날의 침대, 편히 숙면을 취했던 날의 침대가 모두 달랐다. 그렇게 '침대'를 인격화해가는 과정에서, 그는 낯설고 무서웠던 '첫 침대'의 기억과 조금씩 화해했다.

고국에서 버림받은 쓸쓸한 아이. 그 이야기를 듣고 나자 그의 퉁명스러움이 자신을 버린 고국에 대한 방어벽처럼 보였다. 나는 너그러운 마음으로 그를 이해하기로 했다. 귀국해 보충 취재를 위해 그에게 이메일을 보냈을 때, 그

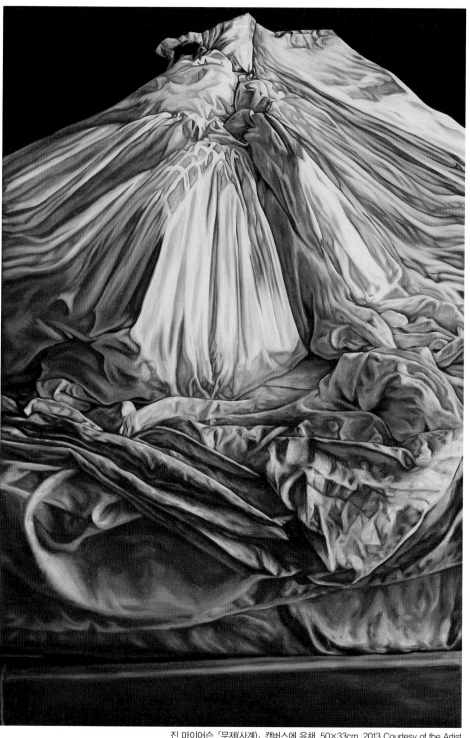

진 마이어슨, 「무제(사계)」, 캔버스에 유채, 50×33cm, 2013 Courtesy of the Artist

는 내게 사진 한 장을 보내주었다. 자신의 어린 딸이 침대 위에서 시트를 둘둘 말고 누에고치 같은 자세를 취하고 있는 사진. '침대의 기억'은 그렇게 유전되고, 한편으로는 그렇게 희석되는 모양이다.

———

그 출장에서, 난생 처음 필리핀에 갔다. 갤러리 페로탱 전속인 필리핀 화가 로널드 벤투라 작업실을 방문하기 위해서였다. 로널드 벤투라 개인전이 그해 4월 홍콩에서 있을 예정이었다. 세부에서의 휴가가 아닌, 마닐라에서의 출장으로 필리핀을 방문하게 되리라곤 한 번도 생각해 본 적이 없었는데…… 인생이란 정말 알 수 없는 것 같다.

갤러리 페로탱 관계자들과 함께 도착한 마닐라 공항에 해외에서 일하는 필리핀 노동자들을 위한 창구가 따로 있는 걸 보았다. 일요일, 홍콩의 공원에 모여 앉아 담소를 나누던 필리핀 가정부들, 비행기로 아홉 시간이나 걸리는 도하에서 마사지사와 운전수로 일하는 필리핀 사람들, 매주 일요일 혜화동 성당에서 미사를 보고 장터를 여는 필리핀 노동자들이 생각났다. 우리에게도 저런 시절이 있었다. 광부와 간호사 들이 독일로 외화벌이 가던 시절이. 필리핀이 우리보다 부강해 한국에 원조를 해주던 때도.

필리핀 컬렉터가 자동차를 가지고 공항에서 우리를 기다리고 있었다. 그는 자신이 후원하는 작가를 프로모션하기 위해 열심이었다. 다른 동남아 국가와는 달리 가톨릭 국가인 필리핀 미술은 서구인들에게도 낯설지 않아 경쟁력이 높다고 한다. 가톨릭 성화聖畵를 재해석한 그림들이 놓여 있었던 로널드 벤투

필리핀 작가 로널드 벤투라의 작업실

라의 스튜디오, 처음으로 아트바젤 홍콩에 나간다는 필리핀 작가 마리아 다니구치 전속 화랑, 미술품으로 가득한 컬렉터의 자택 등이 기억난다. 달디단 망고 주스를 마시면서 세부보다 훨씬 좋다는 망고 나무로 가득 찬 섬 이야기를 들었던 기억도. 그러나 그 필리핀 출장은 망고 주스처럼 마냥 달지만은 않았다.

어두운 마닐라의 밤거리에서 나는 우울해졌다. 전 세계에 기지국을 두고 있어 각국 시차에 따라 일하느라 밤을 모른다는 콜센터의 희미한 불빛들이 마음을 더 쓸쓸하게 했다. 화랑과, 작가와, 그림과, 미술관처럼 꾸며놓은 컬렉터의 집…… 그 화려함과 대비를 이루는 필리핀 노동자들의 삶. 그 둘의 간극이 마음에 걸려 편안한 마음으로 앉아 있을 수가 없었다. '이 차이는 대체 어디에서 오는가'를 생각하다 보니 석가모니가 왜 왕궁을 나갔다 와서 출가를 결심했는지 알 수 있을 지경이었다.

지칠 대로 지쳐 호텔로 돌아와서 마사지사를 불렀다. 한 시간에 겨우 380페소. 우리 돈으로 1만 원이 조금 넘었다. 하루 열두 시간, 매일 자정까지 일한다는 스물두 살짜리 마사지사는 하루에 170페소를 받는다고 말했다. 팁으로 50페소를 쥐어 보내면서 썩 마음이 좋지 않았다. 대한민국 국민이어서 감사하다고 마음속으로 생각했다.

미술이란 어쨌든 시각예술이다. '보이기 위해' 애쓰는 것들 투성이인 미술 현장 취재를 하다 보면, 자꾸만 보이지 않는 것들을 잊어버리게 된다. 일단 보

이는 것들이 화려하고 자극적이기 때문에 보이지 않는 것들의 울림을 지나치게 되는 것이다. 출장을 가서도 마찬가지였다. 아트페어나 경매장에 나온 작품의 대단한 외형, 내 1년 치 연봉을 털어 넣어도 불가능한 그 값어치에만 관심을 기울이다 보면, 그 이면의 서글픈 이야기들은 외면하기 일쑤였다. 소비 도시 홍콩에선 그러기가 더 쉬웠다. 아마도 그 출장이 이토록 기억에 오래 남은 건, 보이는 것의 이면에 대해 생각해본 드문 기회였기 때문인 것 같다. 이를테면 모국에서 버림받은 입양아의 첫 침대와 필리핀 마사지사의 깡마른 손가락 같은 것.

그 출장 후에도, 봄이면 홍콩을 생각한다. 한자와 영어가 뒤섞인 이국적인 간판들의 거리와 패들paddle을 들고 흥정하는 부유한 중국인들. 그리고 간간이, 그 도시에서 며칠간 뒤척이며 보낸 밤의 흔적이 기록된 침대를.

사랑에
발목 잡히다
—
로버트 인디애나와
LOVE

2013년 5월
미국 바이널헤이븐 섬

돌발 상황으로 점철된 기자 생활을 하면서, '아, 정말 죽어버리고 싶다'는 생각이 들 정도로 위기를 느낀 적이 몇 번 있다. 내 존재를 무화無化시켜서라도 이 위기에서 벗어날 수 있다면, 연기처럼 사라지는 게 낫겠다 싶을 때가. 미 동부 현지 시각으로 2013년 5월 6일 오후 6시 30분 보스턴 로건 국제공항에서 나는 딱 그런 심정이었다.

열네 시간 15분간 비행기를 타고 인천에서 뉴욕까지 날아왔다. 맨해튼의 숙소에 짐만 놓고 JFK 공항으로 돌아와 다시 비행기를 한 시간 반 타고 보스턴에 도착했다. 6시 반에 메인 주州 록랜드Rockland로 출발하는 비행기를 기다리는데, 탑승 시간이 다 됐는데도 도무지 안내 방송이 나오지 않는 것이었다. 뭔가 이상하다 싶어서 불안해지려는 찰나, 이런 안내 방송이 나왔다.

"록랜드행 비행기는 안개로 결항되었습니다."

'청천벽력 같은 소식'이란 아마 이런 상황을 위해 만들어진 말이겠지. 안 돼, 절대 안 돼, 내가 왜 여기까지 왔는데……. 뭉크의 「절규」 속 인물처럼 손

으로 귀를 막고 비명을 내지르고 싶은 심정이었지만, 너무 어이가 없으니 오히려 웃음만 나왔다. 다음 날 아침 10시 40분에 메인 주 바이널헤이븐Vinal-haven 섬에서 로버트 인디애나Robert Indiana, 1928~와의 인터뷰가 예정돼 있었다. 딱 네 글자 'LOVE'로 유명해진 남자. 서울, 뉴욕, 도쿄, 런던, 상하이 등 전 세계 대도시 중심가에 심장처럼 박혀 있는 조형물 'LOVE'의 작가. 좀처럼 인터뷰를 하지 않는 그를, 근 반 년 전부터 접촉하여 어렵게 잡은 인터뷰였다. 그런데 결항이라니⋯⋯. 록랜드행 비행기를 운항하는 케이프 에어 카운터로 가 "다음 비행기는 언제냐"라고 물었더니 "내일 아침 9시 10분 비행기가 가장 빠르다"라는 답이 돌아왔다. 록랜드에서 바이널헤이븐 섬까지는 페리로 한 시간 반. 인터뷰 약속 시간에 닿으려면 다음 날 8시 55분에 록랜드에서 출발하는 배를 타야 하는데 9시 10분 비행기라니, 다시 절망감이 밀려왔다. 여기서 인터뷰를 못하고 한국에 돌아가면⋯⋯ 분노에 가득 찬 부장 얼굴이 눈앞에 어른거리면서 죽어도, 무슨 일이 있어도, 걸어서라도, 오늘밤 내에 그 록랜드라는 곳에 가야겠다는 생각이 들었다. "비행기가 없다면, 버스가 있을 거예요. 버스를 알아봐요." 혹시 다른 비행기 편이 있는지 알아보느라 정신이 없는 한국 측 에이전트 H씨에게 그렇게 말한 후 함께 공항 안내 데스크로 가 록랜드에 가는 법을 알려달라고 부탁했다. 한참 책을 뒤적이던 안내 데스크 직원은 다행히도 "7시 반에 포틀랜드로 가는 버스가 있어요. 포틀랜드에서 다시 택시를 타야 할 거예요"라고 알려주었다.

포틀랜드? 어릴 적 어느 책에서 '포틀랜드산 망아지'라는 단어를 본 적은 있지만, 내 인생에 한 번도 끼어들리라고는 생각해본 적 없는 지명이었다. 우리는 다시 물어보았다.

"포틀랜드까지는 시간이 얼마나 걸리나요?"

"두 시간 반이요."

"그럼 거기서 록랜드까지는요?"

"두 시간 정도요."

열여섯 시간 비행기를 타고 날아왔는데, 또 네 시간 반 동안 차를 타야 한다니……. 기가 막혔지만 어쩌겠는가, 포기할 수는 없는 일. 종일 먹은 거라곤 JFK 공항에서 사서 보스턴발 비행기 이륙 직전 흡입하듯 삼킨 햄버거밖에 없어 허기가 졌지만, 밥 먹을 시간 따윈 없었다. 우리는 버스 정류장으로 달려가 티켓을 사고, 매점에서 물과 과자 한 봉지를 사 들곤 포틀랜드행 버스에 올랐다. 커다란 코치 버스의 좌석은 생각보다 안락했다. 좌석 옆 콘센트에 핸드폰 충전기를 꽂자 순간 마음이 놓여서 긴 비행과 시차, 갑작스러운 재난에 지친 우리는 어느새 약속이라도 한 듯 잠이 들어버렸다.

버스가 멈춰 서는 기색에 눈을 떠보니 어느새 포틀랜드였다. 밤이었고, 사위四圍는 컴컴했다. 안개가 짙었다. 터미널 밖으로 나가자 공기 중의 물방울이 뺨에 묻었다. 그렇게 짙은 안개는 태어나서 처음이었다. '아, 이렇게 안개가 짙으니 비행기가 안 뜰 만도 하구나' 하고 중얼거리며 예약해놓은 택시를 탔다. 택시는 에드워드 호퍼의 그림이나 히치콕 영화 속에서나 나올 법한 어둡고, 인적 없고, 무서운 길을 꼬불대며 하염없이 지나갔다. 꾸벅꾸벅 졸다가 깨서 눈을 떠보면 차창 밖으로 유령 같은 수풀이 덮쳐왔다. 나는 왜 미국 메인 주에 사는 스티븐 킹이 그렇게 으스스한 소설을 썼는지 단번에 이해할 수 있었다. "이 사람이 우리를 길에 버리고 가면, 우린 여기서 쥐도 새도 모르게 죽을 거야" 나는 H에게 속삭였지만, 다행히도 택시 기사는 선한 사람이어서,

무사히 우리를 록랜드의 숙소까지 안내해주었다. 이미 자정이 넘은 시각, 배가 고파서 호텔 리셉션에 근처에 밥을 먹을 수 있는 곳이 없냐고 물어보았더니 "한참을 걸어 나가야 맥도날드가 있다"라는 답만 돌아왔다. 한밤중에 지친 몸을 이끌고 다시 걸어 나갈 엄두가 나지 않아서, 저녁 식사를 포기하고 고픈 배를 움켜쥔 채 간신히 잠자리에 들었다.

마크를 만난 건 다음 날 아침 호텔 레스토랑에서였다. 아버지 때부터 로버트 인디애나의 에이전트 역할을 하고 있다는 마크와는 원래 전날 저녁을 함께 먹기로 했었지만 갑작스러운 결항으로 약속을 취소할 수밖에 없었다. 메인주의 특산물이라는 로브스터 베네딕트로 아침을 먹으면서 인디애나에 대한 이야기를 들었다. "밥Bob(로버트의 애칭)은 말이야, 굉장히 예민한 사람이야. MoMA 관계자들이 그를 만나자고 했을 때도 거절했어. 그러니까 그에게 질문을 할 때는 주의해야 해. 그리고 알지? 그는 노인이야. 힘들어 하니까 무리하면 안 된다는 걸 잊지 마." 끝없는 주의사항에 지쳐 나는 창밖을 내다보았다. 날이 좋으면 대서양이 보인다는데, 그날도 전날과 마찬가지로 자욱한 안개 때문에 바다 따위는 보이지 않았다. 갈매기 한 마리가 우리가 아침식사 하는 모습을 구경하고 있었다. 안개 자욱한 잔디밭 위에 빨간 플라스틱 의자가 점처럼 놓여 있었다. 이기봉1957~의 회화처럼 몽환적인 풍경이라고, 그 와중에도 생각했다.

식사를 마치고 차를 홀짝이다가 궁금증을 참지 못하고 물어보았다. 서양

사람들에게 결혼 여부를 묻는 건 실례라고 하지만, 인터뷰를 하려면 알아둬야 할 것 같아서였다. "그런데, 로버트 인디애나는 결혼은 안 했어? 부인과 아이들은 없어?" 마크는 웃으며 답했다. "그는 결혼하지 않았어. 그는 게이야."

전날 겪은 불운이 워낙 인상 깊어서 이번엔 배가 뜨지 않는 게 아닐까 걱정했지만, 다행히 배는 제시간에 출발했다. 자동차도 실을 수 있는 거대한 페리였다. 안개 낀 바다를 넘실대며 지나가는 배 안에서 인터뷰 자료를 훑어보다 말고 나는 다시 잠에 빠져들었다. 그리고 마침내 배는 인디애나가 산다는 섬, 바이널헤이븐에 도착했다. 미국 부유층의 대표적인 여름 휴양지라는 그 섬은 5월임에도 불구하고 을씨년스럽고 추웠다. 흐린 날씨 때문에 더 스산해 보였는지도 모르겠다. 인구 1,500명 정도의 고요한 어촌. 주민들은 대개 어업에 종사한다고 했다. 휴대전화는 터지지 않았고, 인터넷도 3년 전에야 겨우 연결된 벽지僻地였다. 까다로운 인디애나의 아침 휴식시간을 방해할까 봐 인근 카페에서 주스를 마시며 인터뷰 시간을 기다리다가, 정확히 오전 10시40분에 인디애나의 집으로 갔다.

빅토리아 양식의 4층짜리 건물 대문은 성조기 문양으로 뒤덮여 있었다. 9.11 때 뉴욕에서 월드 트레이드 센터가 무너지는 걸 목격한 인디애나는 그 이후 집으로 돌아와 대문을 성조기로 뒤덮고선 평화를 주제로 한 '피스 페인팅Peace Painting'에 몰두했다고 한다. 집의 이름은 'The Star of Hope', 즉 '희망의 별'이다. 인디애나는 1969년 바이널헤이븐 섬을 처음 방문했을 때 이 집을

바이널헤이븐 섬에 있는 로버트 인디애나의 자택. 오른쪽에 인디애나가 대리석으로 만든 '愛' 조각이 보인다.

보고 한눈에 반했는데, 빅토리아 양식 건물에서 살아보는 게 오래전부터 그의 꿈이었기 때문이다. 원래 『라이프』지의 사진작가가 살았던 이 건물은 결국 나중에 인디애나의 소유가 되었다. 문 앞에 대리석으로 만든 인디애나의 작품 '愛'가 놓여 있었다. 전 세계 모든 언어로 '사랑'을 표현하는 것이 그의 꿈이라고 마크가 설명해주었다.

문설주에 놓인 돌멩이를 집어 문을 두들기자, 바스라질 듯 연약한 표정의 수척한 노인이 나타났다. 끼고 있던 안경 한쪽 유리는 금이 가 있었고, 베이지 색 스웨터의 소매에는 음식물 얼룩이 묻어 있었다. 지팡이를 짚고서야 거동을 할 수 있었고, 귀가 잘 들리지 않았다. 그 모습을 보자 비로소 '아, 이

사람은 노인이구나' 싶었다. 현관 입구에 한자로 '平'이라고 쓴 그림이 걸려 있었다. 그의 작품 '피스 페인팅'의 일종이다.

"한국 사람을 만난 건 태어나서 당신들이 처음이야. 이건 정말 대단한 경험이군. 게다가 참 재미있군. 북한이 못되게 굴고 있는 이때에 나를 만나러 오다니."

북한의 도발로 전 세계가 술렁이던 시점이었다. 1978년 뉴욕을 떠나 외딴 섬에 자신을 유폐하다시피 한 이 남자는, 라디오와 신문을 통로 삼아 세상의 소식에 귀 기울이고 있는 모양이었다. 그는 방명록에 사인을 하라고 하더니 우리를 3층 거실로 안내했다.

거실은 기이한 동물원 같았다. 기린과 개, 캥거루를 비롯한 수백 마리의 동물 인형이 가득했다. 몇몇 동물 인형은 인디애나가 배나 목을 누를 때마다 소리를 내며 짖거나, 울거나, 노래를 불렀다. 그가 인형 이름을 거명하며 소개할 때마다 나는 그의 비위를 거스르지 않기 위해 인형들에게 인사를 해야

로버트 인디애나의
'피스 페인팅'

로버트 인디애나의 거실. 수많은 동물 인형과
그가 자신의 '드림 스튜디오'라고 부르는 종이 성이 서 있다.

만 했다. 압권은 방 안에 도열한 수십 마리의 기린 인형이었다. 의자에 쓰러져 있는 기린을 가리키며 내게 "Oh, he is exhausted(오, 애는 완전히 뻗었어)" 할 때부터 심상치 않았는데, 인터뷰 중간에 "나는 기린이 참 좋아. 아주 다정하거든. 너도 기린을 좋아하니? 한국에도 기린이 있어? 몇 마리나?" 하더니만 급기야는 수십 마리의 기린 인형과 함께 사진을 찍자고 했다. 그는 동물 이야기를 즐겨 했다.

"어릴 때부터 동물을 좋아했어. 동물에 둘러싸여 있었지. 사람보다 낫잖아. 뉴욕에서 바이널헤이븐으로 올 땐 밴에 스물한 마리의 고양이를 싣고 왔었지. 나중에 병에 걸려 다 죽었지만."

나는 고소공포증으로 비행기를 못 타는 그가, 고양이 스물한 마리와 함께 차를 타고 머나먼 여행을 하는 장면을 상상했다. 그때엔 그도 젊었겠지.

그는 "한국에서도 동물 인형을 만드니?"라고도 물었는데, 내가 "물론 만든다"라고 하자 "그런데 왜 인형은 모두 다 중국제야?"라고 반문했다. "노동력이 싸기 때문이 아닐까"라는 내 답을 들은 건지 못 들은 건지 그는 계속 자기 이야기를 늘어놓았다. 그 많은 동물 인형이 선물 받은 게 아니라 대부분 직접 구입한 거란 사실이 놀라웠다.

의자에 놓인 송아지만 한 개 인형이 짖어대고, 발치에선 그가 키우는 강아지 워피와 페드로가 레슬링을 시작해 정신없는 가운데 어쨌든 인터뷰는 시작되었다.

로버트 인디애나, 「아메리칸 드림 I」, 캔버스에 유채, 183×152.7cm, 1961, MoMA

인디애나는 1960년대의 '스타 작가'였다. 앤디 워홀과 함께 영화 작업을 하기도 했고 33세 때 MoMA 그룹전에 내놓은 작품 「아메리칸 드림 I」이 알프레드 바 MoMA 초대 관장의 찬사와 함께 MoMA에 소장되며 유명해졌다. 그 작품은 내가 인디애나 인터뷰를 마친 후 MoMA를 방문했을 때 상설 전시실에 걸려 있었다.

1966년 'LOVE'를 주제로 연 세 번째 개인전은 TV로 방영될 정도로 대성황을 이뤘다. 대표작 「LOVE」는 1964년 MoMA의 크리스마스카드를 위해 고안한 작품. 그는 "원래 네 개의 별을 꼭대기에 놓았다가 네 개의 글자 'LOVE'로 교체했다. O자를 얌전하게 세웠더니 어쩐지 재미가 없어서 살짝 기울여

로버트 인디애나, 「LOVE」,
실크스크린, 86.3×86.3cm, MoMA
© 2015 Morgan Art Foundation /
ARS, New York – SACK, Seoul

다이내믹하게 만들었다"라고 설명했다. 그의 'LOVE'는 MoMA에서 가장 인기 있는 카드였고, 인디애나의 명성도 함께 높아졌다.

사랑의 깊이를 단 네 글자로 표현하겠다는 아이디어는 어디에서 얻었느냐고 묻자 그는 종교 이야기를 했다. "'LOVE'는 크리스천 사이언스의 핵심이야. 나는 어릴 때부터 종교 생활을 하면서 'LOVE'를 알게 되었지. 서울에도 크리스천 사이언스가 있어?"

'크리스천 사이언스'가 뭔지 몰랐던 내가 고개를 갸우뚱하자, 그는 이내 화제를 돌렸다.

「LOVE」로 유명해진 이 남자는, 그러나 그 「LOVE」 때문에 불행해졌다. 작품에 대한 저작권 등록을 하지 않아 그 이미지를 누구나 다 베꼈기 때문이다. 티셔츠, 머그컵, 카드⋯⋯. 1998년 마침내 저작권 등록이 이루어질 때까지 이미지는 남용되었고 그에겐 '싸구려 작가' '상업 작가'라는 오명이 덧씌워졌다. 정작 본인은 저작권이 없어 한 푼도 벌지 못했는데도 콧대 높은 뉴욕 미술계는 그에게서 등을 돌렸다. 평론가들은 그에 대해 글을 쓰지 않았다. 당연히 전시 제의도 줄었다. 그가 1978년 뉴욕을 떠나 바이널헤이븐에 틀어박힌 건 그런 사연에서였다. 그러나 뉴욕이 그를 외면하는 동안, 전 세계가 그를 찾았다. 그의 「LOVE」는 세계 곳곳에 설치됐고, 작품은 점점 더 유명해졌다.

2013년은 그에게 기념비적인 해였다. 내가 그를 만났을 때는 뉴욕 휘트니 미술관이 그해 9월 열릴 그의 회고전을 준비하는 중이었다. 자신을 버린 뉴욕에서 다시 부름을 받은 그는 다소 들떠 있었다. "정말 흥분된다. 뉴욕에서 열리는 내 첫 미술관 회고전 아닌가. 나는 오랫동안 이를 기다려 왔다. 내 「아메리칸 드림」, '숫자number' 연작, 그리고 「LOVE」, 모든 걸 다 보여줄 거다"라며

결의를 다졌다.

거실 입구 복도에 그의 그림들이 걸려 있었다. 타로 카드를 연상시키는 배경에 여자와 남자가 각각 그려진 그림 두 점이 특히 눈에 띄었다. 인디애나의 「어머니」와 「아버지」다. 인디애나의 본명은 로버트 클라크Clark. "전화번호부에 클라크가 너무 많아서" 1954년에 고향인 인디애나 주州 이름을 따 개명했다고 한다. 갓난아기 때 입양된 인디애나는 히피 성향의 양부모에게서 큰 영향을 받았다. 가스 회사에 근무하던 아버지는 자동차에 가족을 태우고 미국 전역을 떠돌아다녔다. 열일곱 살 때까지 자그마치 스물한 번 이사를 할 정도였다. 이사가 잦다 보니 친구를 사귈 수 없어서 어린 그는 도로 표지판을 그리며 외

거실 입구 복도에 걸린 인디애나의 그림들 위쪽에 걸린 「어머니」와 「아버지」가 눈에 띈다.

로움을 달랬다. 시카고 아트 인스티튜트 졸업 후 그가 도로 표지판에서 영감을 받아 작업한 것은 자동차 생활을 했던 어린 날의 영향이었던 것 같다.

거실에 종이로 만든 거대한 성城이 놓여 있었다. 그는 어린아이처럼 흥분해 설명을 시작했다. "이게 내 '드림 스튜디오'야. 각각의 타워에서 다른 예술 작업을 하고 싶어. 탑 하나에선 그림 그리고, 또 다른 탑에선 조각하고……." 인터뷰 시간이 충분하지 않은 나는 계속해서 시계를 보며 마음을 졸이는데, 인디애나는 "네 목소리가 너무 부드러워. 좀 더 크게 말해"라고 하면서 계속 딴청을 부렸다. 예민하기 짝이 없다는 그가 기분 상해 입을 다물까 봐 노심초사하고 있는 내 마음도 모르고, 그는 또 사진을 찍자고 하면서 다시 인형 하나하나를 소개해주기 시작했다. 끊어질 듯 이어지고, 또 다시 끊어질 듯 이어지는 아슬아슬한 인터뷰였다.

그를 만나기 전 가졌던 궁금증 중 하나는 그가 왜 'love'나 'hope' 같은 글자로 작업하는가였다. (그는 2008년 미국 대선 때 작품 「HOPE」를 팔아 번 돈을 오바마 캠프에 기부하기도 했다.) 글자로 작업하는 예술가들에 대해 나는 항상 '그림을 잘 못 그려서가 아닐까'라는 의심을 가져왔으니까. "왜 구상화는 그리지 않나. 그림을 잘 못 그리나?"라는 질문에 그는 막 웃더니 "나는 사실 리얼리스트였다"면서 고등학교 때 그렸다는 그림을 보여주었다. 사촌이 운영했다는 가게와 아버지가 몰고 다니던 초록색 자동차를 '사실적'인 터치로 표현한 그림. 그는 "1960년대 뉴욕은 추상표현주의가 지배하고 있어서 그걸 안 하면 평론가들에게서 대접을 못 받았는데, 추상표현주의가 싫었던 일군의 무리들이 팝아티스트가 됐다"라고 덧붙였다.

나는 그의 'LOVE'가 무엇을 의미하는지도 궁금했다. 사랑엔 신神의 사랑,

로버트 인디애나가 고등학생 시절 그린 그림

부모의 사랑, 남녀 간의 사랑 등 다양한 빛깔이 있으니까. 인디애나의 대답은 간명했다. "Mainly from my mother(내 어머니에게 받은 사랑이 중심이지)."

"누구나 '사랑'이라고 하면 어머니를 떠올리지 않나. 나는 효심이 지극한 아들이었어. 아버지는 차가웠지만, 어머니는 정말 따뜻한 사람이었지. 엄마의 이름은 카르멘이었는데, 집시 이름을 가진 사람답게 열정적이었어. 외할아버지가 비제의 오페라를 아주 좋아해서 엄마 이름을 카르멘이라고 지었거든."

그는 아직도 사랑에 주린 어린아이 같았다. 캥거루 인형을 가리키며 "그의 이름은 호세. 캥거루는 수컷도 새끼를 돌보지. 한국에서는 안 그럴지도 모르지만"이라고도 했다. 아버지가 새 여자에게로 떠난 후 인디애나의 어머니는 생계를 위해 식당을 운영했다.

인디애나 집 1층의 자료실에 놓인 어린 시절 그림과 사진 들

가족 이야기가 나오니 추억에 젖은 그는 자기가 어떤 사람인지 알려주겠다며 1층으로 내려가자고 했다. 1층은 그야말로 '인디애나 박물관'. 인디애나의 사진, 기사 등을 모은 스크랩북이 가득했다. 그가 여섯 살 때 그렸다는 그림 몇 점이 벽에 걸려 있었다. 잔디 깎는 외할아버지를 그린 그림과 청소하는 엄마와 자신을 그렸다는 그림……. 문외한인 내 눈에도 근사해 보였으니, 그는 아마도 '그림 신동'이었던 모양이다. 그는 "최근에 고등학교 때 그려 10달러에 팔았던 그림을 이베이에서 발견하고 6,000달러에 도로 사들였다"라면서 신나 했다.

그의 'HOPE' 레이블이 붙은 와인 병이 눈에 띄었다. 인디애나는 "오바마

캠프의 캠페인을 위해 만든 작품이다. 티셔츠 등 여러 가지를 했다. 미스터 오바마에게 100만 달러짜리 선물을 준 셈"이라며 자랑스러워했다. "오바마를 지지했느냐"라는 물음엔 자신 있는 답이 돌아왔다. "예스, 예스. 너는 그 희망을 보지 못했니?"

히브리어로 제작해 예루살렘에 세웠다는 그의 또 다른 「LOVE」 작품 모형을 내게 구경시켜준 그는 이윽고 장황한 추억 이야기를 늘어놓았다. 가족, 친척, 동료 예술가 등 그의 인생을 스쳐간 수많은 사람들이 사진첩에 담겨 있었다. 그는 연인 관계였던 화가 엘스워스 켈리 이야기를 꺼내더니 "그가 내 인생에 가장 큰 영향을 준 예술가다. 정말 프로페셔널한 사람. 내 인생의 멘토"라고 했지만, "당신의 사랑 이야기를 들려달라"라고 하자 "그런 건 없었다"라며 시치미를 뚝 뗐다. 베네수엘라 출신의 여성 조각가 마리솔의 젊었을 때 사진을 보여주며 그녀와 함께했던 전시 이야기를 들려주기도 했다. 가족사진도 잔뜩 보여주었는데, 자신을 가리키며 "이건 나야"라고 하지 않고 아기들이 하듯 This is Bob(이게 밥이야)"이라고 하는 게 인상적이었다. 식구들은 그를 '바비'라고 불렀다고 한다. 자라지 못한 아이. 노인의 외피 속에 살고 있는 가엾은 소년. 그를 인터뷰하는 동안 가장 많이 했던 생각이었다. 사진은 끝없이 이어졌다. 학창시절 사진, 3년간 공군에서 복무했을 때의 사진, 부모님의 젊은 시절 사진……. 그는 그 방에 추억을 가둬놓고, 그 안에서 살고 있는 것처럼 보였다.

"왜 뉴욕을 떠났느냐"라는 내 물음에 처음엔 "너무 복잡해서. 집세가 너무 비싸서 감당이 안 됐다"라고 했던 인디애나는 시간이 흐르자 마음속 이야기를 털어놓기 시작했다. 1층 자료실 벽에 금색 바탕에 검은색으로 알파벳을

쓰고, 각각의 글자 아래에 두 개의 검은색 공을 그려넣은 그림이 걸려 있었다. 인디애나의 근작 '블랙 알파벳'이다. 그는 "알파벳을 검은색으로 칠한 건 뉴욕과의 내 관계가 암울dark했기 때문이다. 두 개의 공은 내가 뉴욕에서 배척blackball당했단 걸 상징한다. 나는 평화와 행복을 찾아 섬으로 도망쳤다"라고 했다. "그럼 저 바탕의 황금색은 뭐냐"고 물었더니 "축하celebration, 내 인생에 대한 축하"라는 답이 돌아왔다. 나는 상처를 건드리는 게 미안해서 조심스럽게, 그러나 직업상 하는 수 없이 다음 질문을 이어갔다.

"저작권 등록을 못해 다른 사람들이 당신 작품을 베껴서 돈을 벌 때 기분이 어땠습니까?" 격렬한 분노를 기대했지만, 오랜 시간 스스로를 유폐시켰던 이 노인은, 의외로 초연하게 이렇게 말했다.

"다 잊었다. 내 마음속에서 그 일들을 다 몰아내버렸다. 나는 거기에서 도망쳐서 이 섬으로 왔다."

차분한 그 답변에서 세월의 힘이 느껴졌다. 나는 순간 뭉클해졌다.

인디애나 작품의 근간은 '긍정'이다. 그는 'LOVE' 'HUG' 'YIELD' 'HOPE' 같은 긍정적인 단어로 주로 작업해왔다.

나는 물었다.

"당신은 낙관주의자인가."

그는 대답했다.

"세상이 너무 비관적이잖아. 재난의 연속이야. 최근에 클리블랜드에서 세

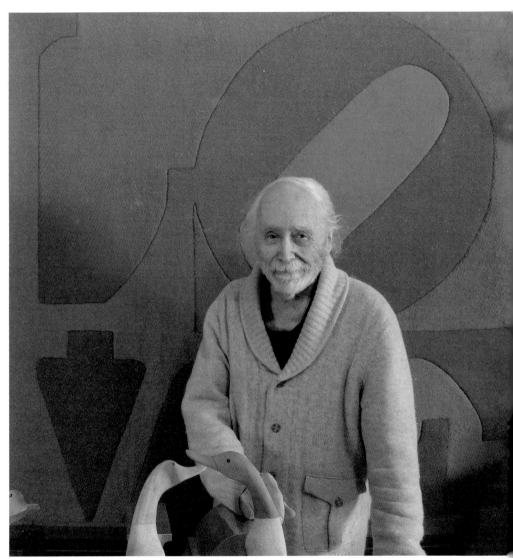

목각 오리들과 함께 「LOVE」 태피스트리 앞에 선 인디애나

명의 소녀가 납치당했다가 발견되는 사건이 일어났어. 그 사건 덕에 북한 얘기가 쏙 들어갔지."

학생 때 한국전쟁 반대 벽화를 그려 상을 받은 적 있었던 인디애나는 한국에 굉장히 관심이 많았던 모양으로 끊임없이 질문을 퍼부었다.

"한국에도 내 작품이 있냐"라고 물었다가 "있다"라고 답하자 "그런데 왜 한국 사람들은 내게 편지를 안 쓰냐"라고 되묻기도 했고, 한국어가 일본어나 중국어와 비슷하냐고도 물었다. 종이에 한국어로 '사랑'이라고 써주고선 발음해주었더니, 서툴게나마 몇 번이나 발음을 따라했다. 인터뷰용 사진 촬영을 작품 앞에서 하자고 했더니 집 앞에 있는 '愛' 자 앞에서 찍자고 고집했던 건, 아마도 한국 사람들이 알파벳보다는 한자에 더 익숙할 거라고 생각했기 때문인 것 같다. "나는 중국어의 '아이愛'를 좋아해. '아이 I'는 내 이름의 이니셜이기도 하니까. 그런데 북한에서도 한자를 쓰니?"

기력이 쇠한 노인을 촬영하는 일은 쉽지 않았다. 그가 디자인해 인도에서 제작했다는 LOVE 태피스트리가 집 벽에 걸려 있어서 그 앞에 인디애나를 세웠다. 태피스트리 앞 테이블 위에 목각 오리들이 놓여 있었다. 그는 "오리에게 LOVE가 그려진 운동화를 신겨 놓았다"라면서 "오리도 함께 사진에 나올 수 있느냐"라고 물었지만 거리가 짧아 내 똑딱이 카메라엔 오리가 다 들어가지 않았다. 그가 케이프타운에서 사왔다는 곰돌이 인형의 가슴팍을 누르자 나탈리 콜의 노래 「러브」가 흘러 나왔다. 나는 그에게 손가락으로 하트를 만들어달라고 부탁했지만, 그는 "왜 이걸 해야 하느냐"라면서 도무지 이해를 하지 못한 듯했다. 결국 어정쩡한 포즈의 사진 몇 장만을 손에 넣었을 때, 마크가 배 시간이 다 되었다며 재촉하기 시작했다. 인디애나가 한 무리의 기린 인

형과 함께 찍은 기념사진을 조수를 시켜 인쇄하더니 뒷면에 사인을 해서 건네주었다. 그때는 몰랐지만, 그 나름으로는 내게 귀한 선물을 해준 셈이었다. 인터뷰가 끝나자 그는 태엽 풀린 인형처럼 쇠약해졌다. 종잇장처럼 얇아 보이는 노인을 포옹하고 그 집을 나서다가, 깜박 잊어버린 질문이 하나 생각나서 다시 계단을 달려올라가 그에게 물었다.

"당신에게 예술이란 뭐죠?"

그는 간결하나 명확하게 즉답했다.

"Everything. What I live for(모든 것, 내가 사는 이유)."

배는 정시에 떠났다. 다시 한 시간 반이 걸려 록랜드로 돌아온 우리는 택시를 타고 판스워스 미술관으로 향했다. 그 미술관 정원에 인디애나의 작품 「러브 월Love Wall」이 놓여 있었고, 미술관 옥상엔 또 다른 대표작 「EAT」가 설치돼 있었다. 인디애나가 "잠시도 가만히 못 있는 여자"라고 표현했던 그의 양어머니 카르멘이 임종 직전 마지막으로 남긴 말이 'Eat'다. 어머니가 8월생이라 그는 8이 어머니를 상징하는 숫자라고 생각하는데, 'eat'의 과거형 'ate'가 'eight'와 발음이 같은 것이 그 상징성을 심화시켜준다고 믿고 있었다. 숫자는 인디애나의 작품 세계에서 중요한 의미를 갖는다. 삶의 모든 것에서 작품 아이디어를 얻는다는 이 예술가는 "생일, 몸무게, 지번地番, 전화번호…… 우리는 항상 숫자에 둘러싸여 있다. 단어보다, 'LOVE'보다 더 많은 숫자에 묻혀 있다"라며 숫자의 중요성을 강조했다.

위_ 판스워스 미술관 정원에 놓인 로버트 인디애나의 「러브 월」
아래_판스워스 미술관 옥상에 설치된 로버트 인디애나의 「EAT」

그 미술관에 내가 좋아하는 앤드루 와이어스의 그림이 잔뜩 걸려 있었다. 나는 문득 와이어스가 메인 주에서 활동했다는 사실을 상기했다. 인근의 와이어스 처치에서는 삽화가였던 앤드루 와이어스 아버지의 전시가 열리고 있었다. 우리는 비행기 이륙 시간까지 와이어스 작품을 감상하며 시간을 보냈다. 동양인이 드문 동네라 그런지 눈을 마주치는 사람들마다 우리에게 "어디에서 왔느냐"라고 물어보았다. 전날의 안개와 함께 전날의 어두웠던 기억들도 물러갔다. 화창하고 깨끗한 날씨였다. 노란 꽃들이 바람에 한들거렸다. "휴가를 온 것이었다면 얼마나 좋았을까……." H와 나는 작은 탄식을 내뱉었다.

　공항은 아주 작았다. 공항 식당에서 점심을 먹으려 했지만 식당은 이미 문을 닫은 상태였다. 배고파 하는 우리를 보다 못해 친절한 항공사 직원이 냉장고에서 치즈와 땅콩을 꺼내줬다. 손으로 일일이 쓴 비행기 티켓. 9인승 경비행기의 손님은 우리까지 여섯 명이었다. 세 명의 공항 직원이 꼼꼼하게 짐 검사를 했다. 산 넘고 물 건너, 약수를 찾아 나선 바리공주라도 된 듯 '모험'을 무사히 마친 나는, 비행기 안에서 고꾸라지듯 잠이 들었다가 멀미가 시작돼 결국 보스턴 공항에서 약을 사 먹었다. 그리고 다시 뉴욕.

　다음 날 아침 뉴욕 6번가에 있는 「LOVE」를 찾아갔다. "뉴욕에 있는 내 「LOVE」 봤어?"라고 하는 인디애나에게 "뉴욕에 가면 보겠다"라고 답했던 약속을 지키기 위해서였다. 아침부터 쏟아지던 폭우는 내가 「LOVE」 앞에 도착하자 약속이라도 한 듯 그쳤다. 브라질에서 왔다는 한 무리의 관광객이 그 앞에서 사진을 찍고 있었다. 나는 기묘한 기분에 휩싸여 작품을 바라보았다. '「LOVE」로 인디애나를 상처 입힌 도시 뉴욕에서 「LOVE」는 여전히 사랑받고 있구나…….'

그날 휘트니미술관에서 인디애나 회고전 〈로버트 인디애나—LOVE를 넘어 Robert Indiana: Beyond LOVE〉를 기획한 큐레이터 바버라 허스켈을 만났다. 파란 눈을 반짝이며 그녀가 말했다. "인디애나는 저평가돼 있었다. 그러나 최근 15년간 그에 대한 평가가 활발히 이루어지고 있다. 그는 가장 미국적인 작가다. 미국인들은 '사랑'을 습관처럼 입에 담지만, 그 심오한 의미를 이해하지 못한다. 인디애나의 「LOVE」는 간결한 디자인에 수많은 의미를 담고 있다."

사람은 누구나 살면서 장애물을 만난다. 때론 가장 사랑하는 것, 명성을 안겨준 것, 자신의 트레이드마크가 발목을 잡기도 한다. 그 장애물을 어떻게 극복하느냐가 인생의 향방을 결정하는 것 같다고, 35년 만에 다시 뉴욕에 도전장을 내미는 인디애나를 보며 생각했다.

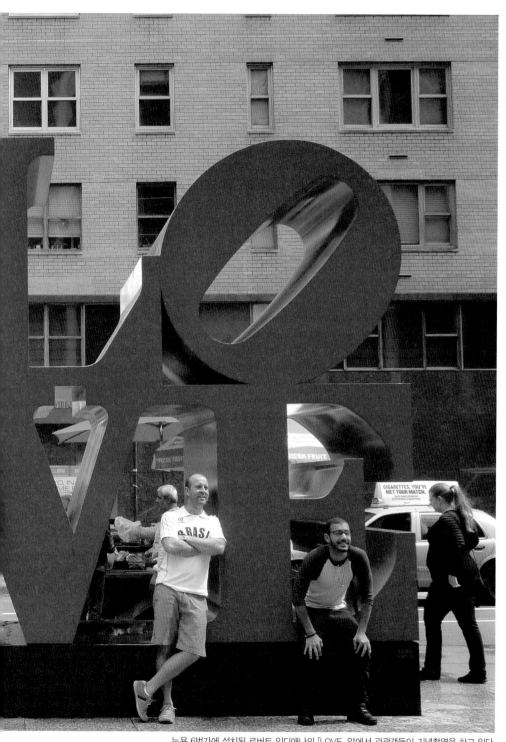

뉴욕 6번가에 설치된 로버트 인디애나의 「LOVE」 앞에서 관광객들이 기념촬영을 하고 있다.

'미술'을 가림막으로 한 국가 간 경쟁의 장 — 베니스 비엔날레

2013년 6월
베니스

신발이 벗겨지고 옷에 흙탕물이 튀었다. 비바람이 몰아치고 바람은 찼다. 2013년 6월 31일 아침 베니스 본섬 자르디니 공원. 오전 10시, 공원의 문이 열리자 줄을 서 있던 관객들이 일제히 달리기 시작했다. 모두들 달리니 따라서 달리는 수밖에 없었다. 헐떡이며 달리는데 나를 추월하던 노년의 사내가 웃으며 외쳤다. "Run for art(예술을 향해 달려)!" 전前 암스테르담 시립미술관장이라고 신분을 밝힌 헤이스 판 타일Gijs van Tayl. 그는 "1972년부터 매번 베니스 비엔날레에 왔는데 달리기를 해가면서까지 전시를 보기는 처음"이라고 했다. '베니스의 러너'들이 숨을 헐떡이며 도달한 곳은 알바니아 출신 미디어 아티스트 안리 살라Anri Sala, 1974~를 내세운 베니스 비엔날레 프랑스관館. 프리뷰 첫날부터 전시가 좋다고 입소문이 나 입장 대기 시간이 평균 두 시간 이상인 곳이었다. 안리 살라의 특기는 이미지와 사운드를 감각적으로 엮는 것. 이번에 선보인 「라벨 라벨 언라벨Ravel Ravel Unravel」에서는 모리스 라벨의 「왼손을 위한 피아노 협주곡」을 연주하는 두 피아니스트의 손을 클로즈업했다.

안리 살라, 「라벨 라벨 언라벨」의 스틸 컷

콘서트홀 못지않은 음향이 20분 45초간 관객을 매혹했다.

———

왜 난 춥고 비 오는 날에 달리고, 넘어지고, 신발 벗겨지며 난리를 쳐야만 했을까……. 타사他社 기자들이 머리를 써서 지적인 분위기가 나도록 기사를 쓰는 와중에 왜 혼자 몸으로 때워야만 했을까. 1년여가 지나 그때 기사를 다시 읽어보니 그런 생각이 든다. 당시 부장이 "뻔한 기사 보내지 마"라고 엄포만 놓지 않았어도 그냥 쉽게 가는 건데……. 2013년 5월 29일부터 6월 2일까지 나는 베니스에 있었다. 6월 1일 개막해 11월 4일까지 열린 제55회 베니스 비엔날레 취재를 위해서였다.

2년마다 열리는 베니스 비엔날레는 각국이 마련한 국가관館에 국가 대표 아티스트들의 작품을 전시하는 미술계 올림픽이다. 올림픽 때 취재 기자단이 꾸려지는 것처럼, 베니스 비엔날레를 위해서도 기자단이 꾸려졌다. 마침 베니스 비엔날레 직전 프랑스 낭트에서 있었던 시인詩人 고은의 낭송회를 취재하러 일부가 미리 출국했고, 베니스 비엔날레만 취재하기로 한 나는 느지막이 떠났다.

그런데 이번 베니스행은 불운의 연속. 6월 베니스는 찜통이라는 선배 기자들의 조언을 받잡아 반바지와 반팔 티셔츠 등으로 짐을 다 싸놓았더니, 베니스에 먼저 가 계셨던 원로 조각가 한 분이 전화를 주셨다.

"곽 기자, 여기 이상 저온으로 너무너무 추워. 늦가을 내지는 초겨울 날씨니 꼭 긴 바지 입고 오고, 스웨터 가져 와."

결국 야근하고 늦게 퇴근한 새벽, 이미 싸놓았던 짐을 풀고 다시 챙기기 시

작했다. 밀짚모자를 빼고 캐시미어 카디건을 집어넣고, 민소매 원피스는 꺼내고 가을 원피스에 스타킹을 챙겨 넣었다. 그 난리를 친 후 새벽 4시 반에 기상하여 인천공항에 갔더니 발권 창구 앞이 인산인해인 거다. 파리에서 떠난 비행기에 응급환자가 발생해 회항하는 바람에 두 시간 연착됐다고. 나는 원래 파리에서 오후 4시에 베니스로 떠나는 비행기를 타기로 되어 있었는데, 다음 비행기는 6시랑 9시, 그중 6시 비행기 이코노미석은 만석이라고 했다. 밤 9시 비행기를 탄다고 치면 11시나 돼서야 베니스에 도착하는데, 대체 어쩌란 말이지? 다행히 내 앞에 줄을 서 있던 남자가 연착으로 자기 비즈니스가 엉망이 됐다며 거세게 항의했다. 남자의 항의에 혼이 빠진 인천공항 항공사 직원은 "저 오늘 죽어도 6시 비행기 타야 해요" 한마디에 두 말 없이 파리~베니스 간 비행기 티켓을 비즈니스로 승급해줬다.

파리에 도착해 무사히 베니스행 비행기를 탄 것까진 좋았는데 베니스 공항에 내리니 또 난관이 기다리고 있었다. 일행의 짐은 모두 도착했는데, 내 짐만 사라졌다. 항상 최악의 경우에 대비하는 유비무환 곽아람답게 다행히 노트북 컴퓨터와 카메라, 핸드폰 충전기 등을 가지고 탔고, 배낭에 집업 카디건과 머플러도 하나 넣었으니 망정이지 그것마저 없었으면 시쳇말로 '멘붕'일 뻔했다. 취재에는 아무 지장이 없다는 사실에 그나마 마음이 놓였다. 항공사에서는 티셔츠 하나, 치약과 칫솔, 스킨 샘플이 들어 있는 파우치를 하나 주면서 "짐을 찾는 대로 연락 주겠다"라는 말만 남겼다. 공항에서 배를 타고 호텔로 오는데, 어두운 창밖으로 물이 넘실거렸고, 멀리 마크 퀸의 기이한 조각 작품이 보였다. 무거운 마음으로 호텔에 들어오자 밤 11시가 넘었다. 기진맥진한 상태로 일단 잠을 청했다.

짐을 잃어버린 불운한 기자에게도 노동의 새벽은 밝아왔다. 다음 날 아침, 다른 한국 기자들과 함께 배를 타고 베니스 비엔날레 본전시를 보러 갔다.

베니스 비엔날레의 중점 관람 포인트는 두 곳, 아르세날레와 자르디니다. 19세기 조선소를 개조한 아르세날레에선 그해 총감독이 기획하는 본전시가 열리고, '정원'이라는 뜻의 자르디니에서는 각 국가관 전시가 열린다.

그해 본전시의 기획은 2010년 광주 비엔날레 총감독이었던 마시밀리아노 지오니가 맡았다. 지오니가 정한 주제는 '백과사전식 궁전The Encyclopedic Palace'. 세상의 모든 지식을 한자리에 모은 상상 속 박물관인 '백과사전식 궁

본전시장에 놓인 '백과사전식 궁전'의 모형

칼 구스타프 융의 『레드 북』

전'의 디자인을 1955년 미국 특허청에 등록했던 이탈리아인 마리노 아우리티 Marino Auriti에게서 영감을 얻었다고 했다.

미국 사진가 신디 셔먼이 큐레이팅 했다는 그해 전시는 칼 구스타프 융 1875~1961이 1913년부터 16년간 집필한 원고와 손수 그린 삽화를 엮은 『레드 북』으로 시작되었다. 광주와 유사한 작가군, 비슷한 구성의 전시였다. 참여 작가 153명 중 브루스 나우만, 신디 셔먼, 폴 매카시, 티노 세갈 등 36명이 2010년 광주 비엔날레와 겹쳤다. 지나치게 개념적인 작가보다는 쉽고 강렬한 이미지를 내놓는 작가 위주로 전시를 꾸미고, 작품 설명 카드를 상세히 써서 관객을 배려한 점이 인상적이었다. 전시장에서 만난 한국 미술계 인사들은 "광주에서 '연습 게임'하고, 베니스에서 '본게임'을 했다"는 반응을 보였다. 본 전시에 한국 작가를 한 명도 초대하지 않았다는 것에 대해 씁쓸함을 표하기

2013 베니스 비엔날레 본전시에 출품된 찰스 레이의 「Fall 91」

2013 베니스 비엔날레 본전시에 출품된 로즈마리 트러클의 「플라이 미 투 더 문」

도 했다.

나는 푸른 슈트를 챙겨 입은 마네킹을 만들어낸 찰스 레이의 「Fall 91」 앞에서, 요람에 담긴 아이의 얼굴에 파리가 달라붙는 것도 무시한 채 게임에 빠진 젊은 엄마를 묘사한 로즈마리 트러클의 「플라이 미 투 더 문」 앞에서 사진을 찍었다.

다행히 그날 오후에 호텔로 짐이 왔다. 캐시미어 카디건, 실크 스카프, 캐시미어 머플러, 새 원피스 두 벌, 새 티셔츠 세 벌, 새 반바지 두 벌, 운동화, 워터슈즈, 잠옷, 갖가지 화장품 등을 되찾은 나는 마음의 안정을 되찾았다. 미술 담당을 오래 한 선배 기자들이 한마디 했다. "베니스에서는 항상 사건이 벌어져. 기자들이 짐 잃어버리는 건 비일비재해. 그래서 나는 베니스 출장을

베니스 비엔날레 독일관(왼쪽)과 프랑스관 앞에 늘어선 사람들. 이 해 베니스 비엔날레에서 독일과 프랑스는
서로의 국가관 건물을 바꿔 전시했다.

올 땐 항상 짐을 최소한으로 줄이고 기내에 가지고 들어가."

올림픽과 마찬가지로 베니스 비엔날레도 '미술'을 가림막으로 내세운 국가 간
정치 게임의 장場이다. 오랜 숙적 프랑스와 독일은 양국 우호조약 체결 50주
년을 기념해 서로 국가관 건물을 바꿔서 전시를 열었다. 서로 마주 본 이 두
전시관 앞에는 프리뷰 기간 내내 경쟁이라도 하듯 긴 줄이 늘어서 있었다.
"각 국가관이 줄을 더 길게 보이게 하려고 전략적으로 소수 인원만 들여보내
고 있다"라는 소문이 돌기도 했다.

독일관에 설치된 중국 작가 아이웨이웨이의 「쾅(Bang)」

한국관의 작가 김수자의 〈호흡–보따리〉

강대국들은 '정치적 올바름'을 강조하기 위해 제3세계 작가들을 적극적으로 내세웠다. 독일은 참여 작가에 중국 반체제 작가 아이웨이웨이를 비롯해 남아공, 인도 작가 등을 포함시켰다. 프랑스관의 대표 작가 안리 살라 역시 알바니아 출신이다. 미국관도 중국계 여성 작가 사라 지를 내세웠다. 국가관 황금사자상은 올해 처음 출전한 앙골라에 돌아갔다.

유리로 만든 한국 국가관의 그해 참여 작가는 미디어 아티스트 김수자 1957~였다. 그녀는 태초太初의 어둠과 태초의 빛을 끌어들여 창세기의 도입부처럼 전시를 구성했다.

우선 어둠. 전시장 모퉁이에 빛과 소리가 완전히 차단된 밀실密室을 설치해 진행 요원의 안내를 받아 입장하도록 했다. 꽁꽁 묶인 시각 대신 촉각이 곤두선다. 발아래에서 느껴지는 폭신한 카펫의 감촉. 공포스러웠던 어둠이 아늑하게 느껴질 때쯤 다시 문이 열린다. 이번엔 빛. 어둠에 익숙해졌던 눈에 수천, 수만 개의 무지개가 쏟아진다. 바닥, 천장, 벽면에 암흑에서 막 벗어난 관객 자신의 모습이 비친다.

김수자는 원래 통유리였던 한국관 벽면에 반투명 필름을 감싸, 빛이 꺾이는 효과를 만들어냈다. 필름에 닿은 햇살은 무지갯빛으로 흩어진다. 햇살이 쨍하게 좋은 날이면 한국관 전체가 찬란한 무지갯빛에 휩싸인다. 바닥과 천장, 벽 일부엔 알루미늄 거울을 붙여 관객이 빛 속에서 여러 개의 자기 모습을 관찰하도록 했다. 간간이 숨소리도 들린다. 작가 자신의 숨소리를 녹음한 사운드 퍼포먼스 「더 위빙 팩토리The Weaving Factory」다.

"전시를 구상하는 동안 뉴욕에 허리케인 샌디가 들이닥쳐 단전斷電을 경험했다. 문명 이전의 어둠, 자궁 속의 어둠을 염두에 두고 암실을 만들었다. 빛

과 어둠이 둘이 아니라 하나라는 걸 보여주고 싶었다."

전시장에서 만난 김수자의 말이다. 1999년 베니스 비엔날레 본전시에서 코소보 전쟁 난민들에게 헌정하는 보따리 트럭 작업을 선보였던 작가는 이번에는 한국관 자체를 빛과 어둠, 생명의 숨소리가 공존하는 '거대한 무지갯빛 보따리'로 재해석했다.

1995년 완공된 한국관은 공원 내 화장실을 개조한 것이다. 설계 구조를 변경하지 말고, 바다가 보이는 경관도 해치지 말라는 비엔날레 측의 요구 탓에 고육지책으로 '유리 전시장' 형태를 택했다. 뉴욕과 파리를 오가며 활동하는 김수자는 "1999년 한국을 떠나면서 '망명 작가'처럼 살았다. 이번 기회에 모국과의 관계를 새롭게 만들어보자고 생각했다"라고 했다. 생명과 모성母性의 위무慰撫를 주제로 한 전시의 제목은 〈호흡―보따리To Breathe: Bottari〉였다.

웅장한 사운드의 세계를 펼쳐 보인 안리 살라의 프랑스관과 함께, 특히 내 눈을 사로잡은 건 러시아관이었다. 전시실 1층에는 여성만 입장 가능하다. 입구에 비치된 우산을 쓰고 전시실에 들어가면 하늘에서 '신뢰·통일·자유·사랑'이라고 적힌 금빛 동전이 비처럼 쏟아진다. 2층 발코니에서 남자 관객들이 이 장면을 지켜본다. 작품 제목은 「다나에」. 작가 바딤 자카로프는 황금비雨로 변한 제우스와 교접해 페르세우스를 낳은 그리스 신화 속 공주의 이야기에 착안해 작업했다. 티치아노를 비롯한 유럽 옛 화가들에 의해 수없이 그려진 '다나에'는 서구인들에겐 친숙한 이미지다. 신화와 역사가 그해 베니스 비엔날레의 주요 코드였다. 미국 작가 두에인 핸슨Duane Hanson, 1925~96 등 본전시 참여 작가 152명 중 60퍼센트가 이미 '역사'가 된 고인들이다. 세상의 모든 '이미지'를 한곳에 모으겠다는 전시 주제 '백과사전식 전당'도 구약성서의 바

러시아관의 작가 바딤 자카로프의 「다나에」

벨탑을 연상케 한다.

　전시를 관람한 미술계 전문가들은 "훌륭한 기획력을 보여준 잘된 전시"라는 데는 동의하면서도 "'새로운 담론 제시' '새로운 스타 탄생'이라는 비엔날레 본연의 기능엔 부합하지 않는다"라며 고개를 갸우뚱했다. 그해 비엔날레가 '고고학적 회귀'였다는 평가를 받았던 것도 그 때문이다.

　그러나 복고復古풍의 이 비엔날레가 그 어떤 현대미술 전시보다도 새롭고 신선하다는 시각도 있었다. 큐레이터 출신의 한 국내 미술계 인사는 "소위 '실험 미술' 위주로 거칠게 꾸며졌던 기존 비엔날레와 전혀 다른 관점을 제시한 덕인지 이번 비엔날레가 오히려 새롭다"라고 했다. 관객의 호응도 뜨거웠다. 러시아관과 함께 관객몰이를 한 루마니아관에서는 다섯 명의 댄서가 샤갈, 마

티스, 클림트, 로댕 등 미술사 거장의 작품 흉내를 냈다.

전통적으로 '미술'은 '시각'에 호소하는 것을 전제로 하지만 개념미술이 득세하면서 미술이 '공허한 말의 성찬盛饌'이 되는 경향도 짙어졌다. 눈으로 보기보다는 머리로 '해석'해야 하는 미술이 된 것이다. 피로감을 느꼈던 게 비단 나뿐만은 아니었던 것 같다. 연신 작품 사진을 찍어대던 이탈리아 관객 마리 라라의 전시평은 이랬다. "Cool and funny(멋지고 재밌어)!"

본전시장과 국가관을 오가며 취재하는 틈틈이 베니스 곳곳의 미술관에서 열린 전시도 관람했다. 산마르코 광장의 두칼레 궁전에서는 마네의 「올랭피아」와 마네에게 영감을 준 티치아노의 「우르비노의 비너스」를 나란히 선보인 전시가 열리고 있었다. 페기 구겐하임 미술관에서는 로버트 마더웰 전시가 열렸고, 세계적인 컬렉터 프랑수아 피노 프랑스 PPR 그룹 창업자가 세관 건물을 개조해 연 미술관 푼타 델라 도가나Punta della Dogana에서는 이탈리아 아르테 포베라와 일본 모노하 작품을 모은 〈프리마 마테리아〉전이 개막했다.

피노가 세운 또 다른 미술관 팔라초 그라시Palazzo Grassi에선 이탈리아 작가 루돌프 스팅겔 전시가 열렸다. 2007년 뉴욕 휘트니 미술관 벽을 은박지로 뒤덮었던 이 작가는 붉은 카펫으로 미술관의 벽과 천장, 바닥을 온통 감싸고 그 위에 은지銀紙 위에 그린 유명인의 초상, 혹은 성화聖畵 들을 걸었다. 시각적 임팩트가 대단한 전시였다.

그해 베니스에서 가장 많은 관람객을 끌어 모은 전시는 프라다 재단 미술

푼타 델라 도가나에서 열린 〈프리마 마테리아〉전 전경

팔라초 그라시에서 열린 루돌프 스팅겔 개인전에 나온
2011년 작 「무제(프란츠 웨스트)」

관에서 열린 〈태도가 형식이 될 때〉였다. 스위스의 전설적 큐레이터 하랄트
제만1933~2005이 1969년 베른에서 연 전시를 독일 사진가 토마스 데만트와 네
덜란드 건축가 렘 콜하스가 재해석했다고 했다. 미술관 입구의 좁은 골목에
관람객들이 장사진을 이루고 있었다. 미술관 최대 수용 인원이 200명이라 시
간을 정해놓고 사람들을 들여보냈다. 입장 대기 시간 평균 4시간. 전 세계 미
술계 관계자들이 꼼짝 않고 줄을 서 있었다. 새치기하는 사람들 때문에 고성
高聲이 오갔다.

2013년 베니스 비엔날레 시간 동안 가장 많은 관객을 끈
전시 〈태도가 형식이 될 때〉 전경

"친구 자리까지 맡아주지 말아요! 여기 친구 없는 사람이 어디 있어요!"

한 프랑스 여자는 입구에 서서 직접 새치기하는 사람들을 감시하기 시작했다. 한 시간쯤 줄을 섰지만, 도무지 줄어들 기미가 보이지 않았다. 이러다가는 취재도 제대로 못할 텐데……. 나는 한 무리의 관람객들을 미술관 직원들이 데리고 어딘가로 가는 것에 주목했다. 뒷문이었다. 미술관 뒷문에서 VIP로 추정되는 관람객들이 직원의 안내를 받아 입장하고 있었다. 나는 슬쩍 그들 틈에 끼어들었다. 누군가 나를 제지한다면, 왜 이들은 뒷문으로 입장하는

데 나는 안 되느냐고 따질 심산이었다. 그러나 아무도 나를 막지 않았다. 그렇게 힘들여 입장한 미술관 전시는, 그러나 지나치게 개념적이라 내 상식으로는 이해하기 힘들었다. 44년 전 전시작 중 요제프 보이스, 에바 헤세, 브루스 나우만, 월터 드 마리아, 리처드 세라 등의 개념미술 작품 등을 대거 선보였다. 나는 생각했다. 프라다 가방이나 지갑이 물질적인 사치품이듯, 전시라는 것도 지적 사치품인 걸까.

———

프라다 미술관 전시를 본 그날은 베니스에 온 지 사흘째 되던 날이었다. 베니스 도착 이래 처음으로 날씨가 맑았다. 그 전엔 계속 비가 오고 흐렸다. 학부 때 배운 베니스 화파 화가들의 특징—푸른 하늘과 쾌청한 색채—이 거짓말처럼 여겨질 정도였다. 그날 오후, 호텔 근처의 아카데미아 미술관에 들렀다. 2000년 유럽 여행 때 피곤한 몸을 이끌고 미술관 의자에서 잠시 눈을 붙였던 이후로 13년 만이었다. 조르조네Giorgione, 1477?~1510 의 「폭풍우」가 그때와 마찬가지로 그곳에 있었다. 당시엔 그냥 조르조네가 유명한 화가니까, 미술사학도로서 대표작을 보고 싶었다. 13년 후 같은 미술관에서 나는 비로소 조르조네가 왜 훌륭한 화가인지 알게 되었다. 「폭풍우」보다도 그의 다른 작품 「노파」를 보고서 깨달은 것이었다. 나이 듦의 서글픔을 알게 되었기 때문일까. 조르조네의 「노파」에서, 그리고 벨리니의 「피에타」에서, 늙은 성모의 주름에서, 노쇠해가는 엄마가 보였다. 그래서 애틋해졌다.

그날 저녁은 컵라면으로 때웠다. 나뿐 아니라 모든 기자들이 다 그렇게 했

다. 그날 밤까지 마감을 해야만 했기 때문이다. 우리가 묵었던 호텔은 좁은 골목길에 위치한 예스러운 곳이었다. 방마다 고풍스러운 책상이 놓여 있었다. 나는 노트북 컴퓨터를 켜고 기사를 쓰기 시작했다. 다른 방에서 '적들'이 집필에 돌입했을 거라고 생각하니 수능 시험장에 와 앉은 수험생처럼 긴장이 되기 시작했다. 겨우 한 단락을 썼을까, 창 밖에서 경쾌한 음악소리가 들려오기 시작했다 창문을 열어보니 골목에서 아저씨 한 분이 신이 나서 손풍금을 켜고 계셨다. 전날 밤엔 술 취한 여자가 골목길에서 소리 지르며 울었는데……. 나는 페이스북에 적었다. '이탈리아는 공부를 열심히 하기엔 적합하지 않은 환경인 것 같아. 곳곳에서 노랫소리가 울려 퍼지는, 정말 놀기 좋은 곳. 이런 환경에서 공부를 열심히 해 훌륭한 학자가 된 이탈리아 사람들은 대단한 자제력을 지닌 게 아닐까.'

그날 밤 기사를 송고하고, 다음 날 로마를 경유해 한국으로 돌아왔다. 돌아오자마자 비엔날레 관련 기사를 더 내놓으라고 다그치는 부장의 주문에 다시 머리를 쥐어짜 기사를 쓰다 보니 베니스에서의 일은 금세 추억이 되어버렸다.

다시 내게 베니스 비엔날레를 관람할 기회가 주어질지 모르겠다. 어쩌면 일생에 한 번 가질 만한 기회였는지도 모른다. 주마간산 격으로 전시를 훑어보았던 단 한 번의 기회가 내게 현대미술에 대한 심미안을 길러주었을 거라고 생각하지도 않는다. 다만 누군가 내게 왜 베니스에서의 일들이 의미가 있었느냐고 묻는다면, 니콜라 푸생의 그림 「아르카디아의 목자들」에 그려진 비명碑銘을 패러디해 말하겠다. "Et in Venetia Ego." 그때 베니스에 내가 있었다고.

돈이 지배하는
예술
—
아트바젤 인 바젤

2013년 6월
스위스 바젤

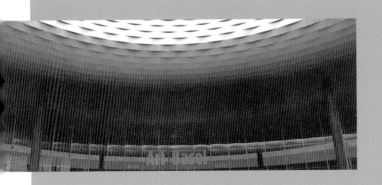

아트바젤 인 바젤Art Basel in Basel에서 초청장이 왔을 때, 윌리 웡카의 초콜릿 공장에서 초대장을 받은 찰리만큼이나 설렜다. 세계 최대의 아트페어라는 아트바젤 인 바젤. 이야기는 여러 번 들었지만 가보지 못했던 곳, 갈 기회가 몇 번 주어졌지만 사정상 갈 수 없었던 곳이었다. 미술 담당이 된 지 햇수로 3년째 되던 2013년, 나는 '3대륙 아트바젤 모두 정복'이라는 그해의 목표를 세웠다. '아트바젤 인 홍콩'(아시아), '아트바젤 인 바젤'(유럽), '아트바젤 인 마이애미비치'(미국)에 모두 가겠어!

야심 찬 계획을 세우게 된 계기는 아트바젤 인 홍콩에서 날아온 초청장이었다. 그전에도 아트바젤 인 홍콩 취재를 갔지만, 아트바젤 공식 초청은 아니었다. 아트바젤과 같은 세계 유수의 아트페어에서 한국 기자를 초청하는 일은 거의 없었다. 세계 미술시장에서 한국은 변방 중의 변방이었고, 그들의 입장에서는 '변방의 기자'에게 돈을 쓸 이유가 없었다. 국력國力의 문제는 기자 개인의 힘으로 극복하기 어려운 것이었지만, 나는 종종 자존심이 상했다. 돌이

켜보면 소위 국제적인 취재 현장에서는 늘 그랬던 것 같다. 구미권 기자들이 활발하게 취재할 때, 나는 꾸어다 놓은 보릿자루처럼 뒷자리에 가만히 앉아 있는 수줍은 동양 기자였다.

자존심의 뇌관雷管을 건드린 건 2012년 11월의 카타르 취재였다. 세계 10개국 기자들이 모인 그 자리에서 나는 담임선생님의 시선을 한 번도 끌지 못한 채 교실 구석에서 잊혀가는 조용한 열등생이 된 것 같은 기분을 한 번 더 느꼈다. 『파이낸셜 타임스』에 기고한다는 영국 여기자가 평소 안면이 있던 에드 돌먼 전前 크리스티 회장과 힘찬 악수를 나눌 때, 중동 전문이라는 프랑스 칼럼니스트가 우아한 몸짓으로 담배를 피워대며 "나는 이곳 도하 취재만 다섯 번째예요" 할 때, 그들이 자기들끼리 열띤 취재 경쟁을 벌일 때, 나는 그림자처럼 그들 뒤에 있었다. "어디서 왔다고? 한국? 아, 「강남 스타일」!" 미약하게나마 내 존재감을 유지시켜준 싸이가 고마울 지경이었다. 그 출장에서 돌아와 나는 '적敵'들의 기사를 시시 때때로 검색해보면서, 그들의 오류와 취재의 미흡함을 발견하면서, 내가 그들보다 못하지 않다는 안도감에 위안 받았고, 그와 함께 영어나 프랑스어가 아니라 한글로 기사를 쓴다는 것 때문에 내가 입게 된 불이익을 떠올리면서 분개하곤 했다.

그런데 홍콩에서 초청장이라니. 2000년대 중반부터 중국이 주요 미술시장으로 성장했고, 홍콩이 중국 진출의 교두보가 되면서, 아시아에서 드물게 컨템퍼러리 미술을 이해하는 한국 컬렉터들이 주목받게 된 게 원인이었다. 아트바젤 인 홍콩의 홍보를 맡은 영국계 홍보회사의 직원은 한국어를 할 줄 알았고, 내게 이렇게 말했다. "우리는 너에 대한 모든 정보를 가지고 있어. 네가 대학에서 미술사를 전공했다는 것도 알고 있고, 네가 미술 관련 책을 두 권

썼다는 것도 알고 있지. 네 기사는 물론이고 블로그도 읽어보았어. 그래서 네게 접촉한 거야." 봄에 있었던 그 홍콩 출장은 함께 미술 담당을 하던 선배에게 넘기고 아트바젤 인 홍콩은 휴가를 내고 구경 갔지만, 나는 다음 타깃을 6월에 열리는 '아트바젤 인 바젤'로 잡고, 그간의 내 포트폴리오를 내밀며 말 그대로 '어플라이apply'했다. "나 아트바젤 인 바젤 취재하고 싶은데 초청해줄 수 있어?" 초청장은 기다림 끝에 왔다. 그들의 계획에 없던 초청이었고, 나는 아트바젤 인 바젤이 공식 초청한 최초의 한국 기자였다. 6월 10일 인천을 출발해 암스테르담을 경유한 후 바젤로 가는 네덜란드 항공 비행기에 올랐다. 4박 6일간의 일정이었다.

———

행사에 초대받은 소위 '아시아 기자'는 모두 여섯 명. 싱가포르에서 온 H, 중국에서 온 링, 홍콩 프리랜서 기자인 조, 홍콩 인터넷 매체 기자인 잉, 홍콩에 살면서 중국 매체에 영어로 기고하는 영국인 애나, 그리고 나. 링은 런던 특파원이었다. 그리하여 영어는 내가 가장 서툴고, 한국어는 내가 가장 잘 하고, 중국어는 나만 못하는 상황이 되어버렸다. 기자들의 특성상 다들 단독 기사에 목말라 있었는데 영어와 중국어를 쓰는 기자들끼리는 나름 경쟁을 하는 것 같았지만, 한국어로 기사 쓰는 나는 여기서도 열외였다. 며칠 동안 그룹으로 움직이다 보니 자연히 다른 기자들의 특성을 파악하게 되었는데, 그중 가장 인상적이었던 건 싱가포르 기자 H였다.

첫날 저녁에 아트바젤에서 주최하는 공식 만찬이 있었다. 일단 현장을 봐

스위스 바젤 메세플라츠의 '아트바젤 인 바젤' 전시장

야 할 것 같아서 RSVP(참석하겠다는 회신)를 보내 놓았는데, 다들 만찬에 가지 않고 행사의 일환인 영화 관람을 하러 간다는 거였다. 크리스티안 얀콥스키라는 독일 감독이라는데 영화에 문외한인 나는 처음 들어보는 이름이었다. 처음엔 만찬에 참석했다가 영화를 보러 갈 계획이었지만, 늦게 갈 거라는 내 말을 들은 H가 다짜고짜 이렇게 말하는 것 아닌가.

"왜 늦게 와? 아, 그 디너? 안 가도 돼. 이런 정킷junket을 올 때마다 느끼는 건데 아시아 기자들의 문제는 너무 순종적이란 거야. 모든 프로그램에 다 참석하지. 서양 애들은 안 그래."

"RSVP를 했기 때문에 꼭 가야 한다"라는 내 말에도 그는 아랑곳하지 않고 설교했다.

2013년 아트바젤 인 바젤 〈파르쿠르〉 행사에서 선보인 벤자민 마일피드의 「무빙 파트」

"RSVP 했다고 해서 꼭 가야 한단 생각을 버려. 여기 사람 엄청 많지? 거기 가면 득시글득시글 할 거야. 거기서 누가 너 찾을 거 같니? 거기 가면 넌 혼자야. 그냥 우리랑 같이 가자."

그래서 '순종적인 아시아 기자'인 나는 전혀 순종적이지 않은 H에게 휘둘려 취재의 일환이라고 생각하고 마음속 준비를 해왔던 그 디너를 건너뛰고, 그냥 그들과 저녁을 먹고, 영화를 보게 되었다. 영화는, 어려웠다. 영화 관람 후 호텔로 돌아와 장샤오강과 친구라는 링과 함께 트램으로 네 정거장 떨어진 슈퍼마켓으로 가서 물을 사 온 것이 그나마 만찬을 제낀 것에 위안이 되었다.

그리고 다음 날. 저녁에 퍼포먼스 행사인 〈파르쿠르Parcours〉('여정'이라는 뜻)가 있었다. 전설적인 안무가 머스 커닝엄의 「겨울」과 크리스토퍼 울의 작품

을 매개로 한 벤자민 마일피드의「무빙 파트」가 무대에 올랐다. 아트페어의 일환으로 현대무용 공연을 기획한 건, 공연예술도 한 장르로 포획한 최근 미술계 흐름을 컬렉터들에게 주지시키기 위한 포석으로 보이기도 했다.

행사가 저녁 7시부터라 저녁 6시 45분에 페어장 입구에서 만나기로 했다. 애나가 지각하는 바람에 공연에 6분 늦었는데, 입장 불가. 인터미션까지 기다려야만 했다. 먼저 시작한 머스 커닝엄을 놓쳐서 속상하지만 어쩔 수 없다고 생각했는데, H의 분노가 극에 달했다.

"나, 너무 화가 나. 우린 약속시간에 맞춰 왔는데, 저 무책임한 사람들 때문에 앞의 걸 놓치다니."

씩씩대던 그는 애나의 사과를 귓등으로 흘려버렸다. 잔디밭을 바라보며 망중한을 즐기는 것도 나름대로 괜찮지 않나? 인터미션 때 공연장에 들어가 자리에 앉았는데, H의 한마디가 나를 황당하게 했다.

"우리 너무 티가 나게 화냈나?"

아니, 여기서 왜 '우리'······. 화낸 건 너 혼자라고.

어이가 없어서 쳐다보고 있었는데 그는 계속해서 말을 이었다.

"그러나 우리에겐 화낼 권리가 있어. 제시간에 왔으니까. 만일 우리가 늦었다면 그들도 똑같이 화냈을 거야."

아, 그래?

H는 머스 커닝엄의 전설적 안무인 첫 피스를 놓친 게 너무 아까워서 9시 반 공연에 다시 올까 생각중이라고 했다. 머뭇대는 내게 너도 보라면서 9시 반 티켓을 친절하게 한 장 건네주기까지 했다. 공연이 끝나고 싱가포르 화랑에서 연 또 다른 행사에 참석했던 나는 9시에 일어나 다시 공연을 보러 갔다.

2013년 아트바젤 인 바젤 전시장 전경

이는 순전히 H가 '전설적 공연'이라고 떠들어댔기 때문이었다. 그러나 그 '전설적 공연'은 지나치게 전위적이어서 내 취향은 아니었다. 앞서 보았던 벤자민 마일피드가 훨씬 좋았다.

문제의 H는, 자기는 마감이 일러서 호텔에서 기사를 써야 한다며 결국 공연을 보러 다시 안 갔는데, 나중에 내가 공연장에서 돌아오며 보니 여전히 싱가포르 화랑이 주최한 행사장에 있었다. 결국 나는 그와 함께 호텔로 돌아오게 되었다.

나는 그에게 말해주었다.

"두 번째 걸 먼저 보길 잘했어. 머스 커닝엄 별로야. 음악도 없고, 소리 지르고."

공연장에 다시 안 가길 잘했다는 듯한 기색이 역력했지만, 대학에서 영화와 문학을 전공했다는 H는 사뭇 친절하게 이렇게 말했다.

"너 미술사 전공했다니 잘 알겠네. 미술사에서도 미술의 개념을 완전히 바꿔놓은 사람이 있잖아. 머스 커닝엄은 춤의 개념을 바꾼 사람이야."

이런 저런 이야기 끝에 그는 처음에 싱가포르에서 '가장 중요한' 일간지에 다니다가 나중에 '싱가포르의『파이낸셜 타임스』'인 현재 회사로 옮겼다고 했다. 이직移職의 이유는 지금 회사가 좀 더 지적이고 철학적이기 때문이라나. 밤을 새서 마감해야 한다면서 엄살과 함께 방으로 들어가는 그의 뒷모습을 보며 나는 마음속으로 생각했다. '음, 네가 얼마나 대단한 명작을 썼는지 나중에 검색해보겠어.'

위_ 루돌프 스팅겔의 「무제」(2012)가 걸린 아트바젤 전시장
아래_ 2013 뉴욕 프리즈에 설치된 폴 매카시의 「풍선 개(Balloon Dog)」(2013)

큰 기대를 안고 간 출장이었지만, 아트페어 자체가 크게 기억에 남지는 않았다. 아트페어는 아트바젤 홍콩의 확장판에 불과하다는 인상이었고, 아트바젤 홍콩과 마찬가지로 도떼기시장 같았으며, 규격화되어 있어서 지루했다. 예상 가능하게도, 한 달 전 베니스 비엔날레 때 대형 전시를 했던 루돌프 스팅겔의 작품이 그해 대형 갤러리들의 주력 상품이었다. 어딜 가나 볼 수 있었던 데이미언 허스트와 제프 쿤스에도 나는 좀 질려 있었다. 아트페어로만 따지자면, 같은 해 봄 취재하러 갔었던 프리즈Frieze 뉴욕이 훨씬 더 인상 깊었다. 맨해튼 동쪽 이스트 강江을 낀 랜달 섬Randall's Island에서 열린 프리즈 뉴욕은 캔버스 천으로 천막 형태의 전시장을 지어놓고선 파격적이고 실험적인 작품들을 늘어놓고 있었다. 전시장 북쪽 입구엔 높이 24.3미터짜리 빨간 고무 강아지가 서 있었는데, 이는 같은 모양의 제프 쿤스 작품을 크기와 재질만 바꿔 패러디한 폴 매카시의 작품이었다. 상업주의에 대한 이 같은 냉소가 프리즈 아트페어의 이념이다.

상업의 영역인 이 세계가 더 없이 낯설 때도 있었다. 지금은 흥미롭다고 생각한다. 이곳은 철저히 금력이 지배하는 세계. 세일즈 중인 화랑주들을 방해하지 않으려 나는 조용히 움직인다. 기자보다 더 많은 돈을 벌어주는 고객이 지금 그들에게 1순위니까. 이럴 때마다 '남의 밥그릇을 건드리지 마라'라고 엄하게 가르쳤던 아버지가 생각난다. 어쨌든 그 전시장에서 가장 인상적인 것은 잔디 깔린 내정內庭에서 사 먹은 핫도그 맛이었다.

아트바젤 인 바젤의 진가는 아트페어 전시장 안이 아닌 전시장 밖에서 드

'대담과 살롱' 프로그램에서 대화하는
토마트 슈테(왼쪽)와 마시밀리아노 지
오니

러났다. 앞서 언급한 파르쿠르 프로그램을 비롯한 강연, 영화, 공연 등 '지적
소유'의 향연이 펼쳐졌다. 12일 오전 10시, 나는 전시장 옆 회의실에서 '대담
과 살롱Conversation & Salon' 프로그램이 열리길 기다리고 있었다. 이 프로그램
의 첫 문은 독일 작가 토마트 슈테와 베니스 비엔날레 총감독 마시밀리아노
지오니가 열었다. 강연은 무료로 대중에 공개됐고, 이른 시간이었지만 120여
석 객석을 꽉 채우고, 바닥까지 점령한 방청객들이 진지하게 수준 높은 토론
을 들었다. 예술을 주제로 한 대담은 딱딱할 줄 알았는데 의외로 유쾌했다.
독일 남자와 이탈리아 남자의 조합이라 그런지 모르겠다. 맨 앞자리엔 언제나
그렇듯 기자들이 진을 치고 앉아 있었다. 내 자리 통로 건너편에 앉은 오스트
리아 기자가 슈테에게 "작품 값은 어떻게 핸들링하느냐"라는 예민한 질문을
던졌다. 나 역시 용기를 내어 지오니에게 "비상업적 미술 행사의 대표 격인 베
니스 비엔날레 총감독으로서 상업적인 행사인 아트바젤에 대해 어떻게 생각
하느냐"라고 물었다. 그는 광주 비엔날레 총감독 출신답게, 서울 국립중앙박

영국 사진가 댄 홀즈워스의 사진으로 꾸민 명품 시계 브랜드 오데마르 피게의 VIP라운지

물관의 한국 불상을 예로 들어 답했다. "세상엔 작품의 가격price을 묻는 사람들과, 힘power을 묻는 사람들이 존재한다. 나는 작품의 가격과는 상관없는 작품의 힘을 느끼게 해주고 싶다. 국립중앙박물관의 불상이 지닌 그런 힘 말이다." 대담을 들은 독일 화랑 관계자는 "바쁜 시간에 왜 여기 와 있느냐"라는 내 질문에 이렇게 말했다. "작품 정보 못지않게 작가의 내면을 파악하는 것도 중요하니까. 관심 있는 작가의 육성을 들을 수 있는 기회라 열일 제쳐놓고 왔다."

1~2층 전시장에서 화랑들이 열띤 흥정을 벌이는 동안, 3층 VIP 라운지에서는 '아트바젤' 후원 기업들이 "우리도 예술에 관심이 있다"라면서 잠재 고객인 컬렉터들을 교묘하게 호객呼客했다. 전시장을 둘러보는 데 지친 나는 자주 VIP 라운지의 의자에 몸을 던진 채 휴식을 취했다. 내가 즐겨 앉았던 그 의

자가 시가 800만 원을 호가하는 비트라 제품이라는 걸 알게 된 것은 나중의 일이었다.

의자에 앉아 간식을 사 먹으며 VIP라운지 후원 기업들의 면면을 살펴보는 것도 하나의 재미였다. 개당 평균 가격이 3만 스위스프랑(약 3,600만 원)에 달하는 스위스 명품 시계 브랜드 오데마르 피게는 영국 사진가 댄 홀즈워스의 사진을 통해 본사本社가 위치한 발레드주의 아름다운 풍경을 선보였다. "우리 시계에는 예술가의 장인정신이 담겨 있다는 걸 알려주고 싶었다"라는 게 오데마르 피게 측의 설명이다. 보드카 회사 앱솔루트는 아트바젤 기간 동안 전시장 근처에서 미국 작가 미칼렌 토머스가 디자인한 바$_{bar}$를 운영했다. 시가 회사 다비도프는 예술가 레지던시 프로그램 운영 방안을 발표했고, 개인 전용기 회사 넷젯은 라운지를 찾는 고객들에게 홍보용 판촉물을 나눠 줬다. 20년 전부터 아트바젤을 공식 후원해온 UBS사의 CEO 세르조 에르모티는 "우리 고객들은 미술품 투자에 관심이 많다. 아트바젤 후원은 개인 미술품 컬렉션을 갖고 싶어하는 우리 '파워 클라이언트'들에게 미술시장에 직접 접근할 수 있도록 하는 기회가 된다"라고 말했다. 에르모티의 말처럼 아트바젤 후원 기업의 고객은 아트바젤의 주고객과 겹친다. 미술품은 개인 전용기나 고급 시계와 마찬가지로 '사치품'이라는 사실을 다시 한 번 깨닫게 되는 순간이었다. 사흘간 VIP라운지를 드나들면서, 가장 궁금했던 것은 'Vienna'라는 부스의 정체. '대체 저건 뭐하는 회사일까' 생각만 하다가 마지막 날 가서 물어보았다.

"여기 뭐하는 회사예요?"

내 물음에 부스를 지키던 여자가 눈을 동그랗게 뜨고 대답했다.

"비엔나 몰라요? city!"

알고 보니 오스트리아의 수도인 빈 관광청에서 빈을 현대미술의 중심지로 프로모션 하기 위해 야심차게 설치한 부스라고. 나는 의문이 풀린 것을 흡족해 하며 부스에서 친절하게 건네준 빈산 와인을 홀짝거렸다.

———

바젤에 도착한 지 사흘째 오후, 나는 트램을 타고 한적한 교외로 나갔다. 더이상 아트페어 장에 있어봤자 새로운 기사가 나오지 않을 것 같았고, 머리도 식히고 싶었다. 바젤 교외의 바이엘러 미술관에서 막스 에른스트 회고전이 열리고 있었다.

바이엘러 미술관은 아트바젤 설립자인 전설적인 화상畫商 에른스트 바이엘러Ernst Beyeler, 1921~2010가 자신의 소장품을 바탕으로 1997년 설립한 곳. 유명한 미술관이지만 작은 도시에 있다는 선입견 때문에 큰 기대를 하지 않았는데 내 예상이 빗나갔다. 렌초 피아노가 설계했다는 건물은 물론이고 소장품이 좋았는데, 특히 큐레이팅이 훌륭했다. 모네의 커다란 수련과 르왕 성당이 마주 걸린 방에 엘스워스 켈리의 단순한 조각이 놓여 있었다. 그리고 통유리창 바로 바깥의 연못에 피어 있는 수련. 모네의 그림이 그대로 창밖에 펼쳐진 셈이었다. 옆방에선 금방이라도 걸어 움직일 듯한 자코메티의 조각을 긴 금발의 여성 관람객이 올려다보고 있었다. 나는 자코메티가 왜 훌륭한 작가인지 처음으로 이해하게 되었다. 그가 인간의 육신에서 정수精髓만을 취해 형상화했다는 생각 따위는 그전에는 해본 적이 없었다.

기획 전시실에는 박제된 말 다섯 마리가 벽에 머리를 처박은 채 매달려 있

었다. 전시실에 있는 '작품'이라곤 그게 전부. "이것뿐이냐"라고 물었더니 안내 데스크의 직원은 "글쎄, 나도 더 있을 줄 알았는데 이것뿐이라 놀랐다"라며 고개를 내저었다. '엽기 작가'로 이름난 이탈리아 작가 마우리치오 카텔란 전시에 나온 작품은 딱 이 한 종류. 단출한 전시 내용에 비해 충격은 컸다. 느닷없이 말 엉덩이와 맞닥뜨린 관객들은 일단 놀랐다가, 웃었다가, 카메라를 들고 사진을 찍기 시작했다.

카텔란을 지나 다시 앤디 워홀 전시장으로 갔다. 은빛 풍선으로 가득한 복도에서 창밖에 펼쳐진 녹지를 보면서, 생각했다. '나중에 사랑하는 사람과 꼭 다시 와야지.' 미술관을 많이도 다녔지만, 다음에 누군가와 같이 오고 싶다는 생각을 하게 한 곳은 그곳이 처음이었다. 그런데 내 마음속의 고즈넉함은 누군가 내 이름을 부르면서 와장창 깨어졌다.

싱가포르 기자 H는 내게 언제 왔느냐고 묻더니, 자긴 한 시간 전에 왔다면서 또 장광사설을 늘어놓기 시작한다. 나는 혼자 한적하게 전시를 보고 싶은데, "막스 에른스트 좋아해? 같이 볼래?" 하는 바람에 차마 거절도 못하고 그에게 말려들어갔다. 조각작품을 보면서 "너무 아름답지 않니" 어쩌고, 그림을 보더니 "봐. 지금 현대미술가들 같지? 컨템퍼러리라고 해도 믿을 거야. 세상에 새로운 건 없어" 어쩌고.

아, 그쯤은 나도 안다고……

내가 미술관에서 사진 촬영이 되느냐고 물어봤더니 그는 아주 확신을 갖고 "카메라는 안 되는데 휴대전화론 돼"라고 말했다. 아니, 요즘 휴대전화 카메라 화질이 얼마나 좋은데 무슨…… 나중에 직원에게 따로 물어봤더니, 역시나, 사진 찍어도 된다고 한다.

모네의 「수련」이 걸려 있고 엘스워스 켈리의 조각이 놓인 전시실. 바로 바깥 연못에는 수련이 피어 있다.

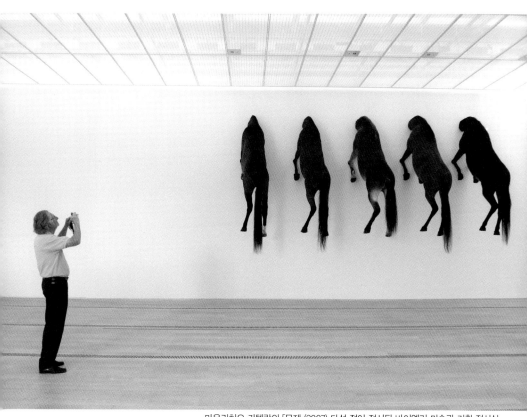

마우리치오 카텔란의 「무제」(2007) 다섯 점이 전시된 바이엘러 미술관 기획 전시실

앤디 워홀의 헬륨 풍선 작품 「실버 클라우드」가 설치된 바이엘러 미술관 복도

그가 워낙 떠들어대길래 내가 연차가 높으면 그를 권위로 진정시킬 수 있을지도 모르겠다고 생각해 "너 10년차라며? 난 10년 반 일했어"라고 했더니 그는 천연덕스럽게 말했다. "일찍 시작했겠네. 보통 여자들이 일을 일찍 시작하지." 싱가포르에도 군복무 제도가 있다는 걸 몰랐던 내 실수였다. 그는 "2년 반 동안 아주 힘든 시간을 보냈다"라면서 계속 군대 이야기를 늘어놓기 시작했다.

바젤에 있었던 4박 6일간, 바이엘러 이외에도 여러 미술관을 보았다. 헤르초크 & 드 뫼롱이 리노베이션 했다는 샤울라거 미술관에서는 영국 영화감독 스티브 맥퀸 개인전을 열고 있었다. 스위스에서 가장 오래된 공립미술관(1662년 창립)인 바젤 미술관에서는 피카소 회고전이 열리고 있었으며, 스위스 조각가 장 팅글리의 업적을 기리기 위해 설립된 팅글리 미술관은 미국 작가 질 비나스 켐피나스의 개인전을 선보였다.

그중 가장 기억에 남았던 곳은 역시나 바이엘러였다. 그리고 바젤미술관의 상설전이었는데, 그중에서도 홀바인 작품이 인상 깊었다. 홀바인이 바젤에서 활동했다는 사실을 나는 몰랐다. 그의 대표작은 「대사들」(1497)이지만, 그 웅장함과는 거리가 먼 자그마하고 아름다운 작품들이 바젤미술관에 소장돼 있었다. 풍상에 찌든 아내와 귀여운 자녀를 그린 그림, 성녀와 성인의 초상, 그리스도의 주검을 그린 작품 앞에서 나는 멈춰 섰고 조용히 사진을 찍었다.

마지막 날엔 '리스트'와 '볼타'를 비롯한 아트바젤의 위성 페어를 둘러봤고, 앱솔루트 보드카가 주최한 만찬에 참석해 칵테일을 거듭 마시며 거나한 저녁을 먹었다. 그리고 찾아온 극심한 감기. 열에 휘청대는 몸을 감당하지 못해 경유지였던 스히폴 공항 의자에 누워 한 시간 넘게 잠을 청했다가, 돌아오는

바젤미술관의 상설전에 전시된 한스 홀바인의 작은 초상화들

비행기 안에서 내내 앓았다.

정신없었던 4박 6일. 그곳에서의 경험은 시간과 함께 퇴색하고, 결국 남는 건 사진뿐. 출장에서 돌아온 지 1년 반이 지난 지금, 원고를 쓰면서 사진을 정리 하다 보니 아무것도 버리지 못하고 요령 없는 내 성격이 그대로 드러나 한숨 을 내쉬게 된다. 사진기자도 아니고, 사진을 배운 적도 없는 내게, 해외 취재 에서 가장 힘든 건 사진 찍는 일이다. 어떤 사람들은 '외신 사진 쓰면 되지' 하

고 아예 마음을 비우고, 어떤 사람들은 외부 사진가를 고용하며, 또 다른 사람들은 주최 측에서 제공받는다. 그런데 나는 바보처럼 "너도 찍어 와"라는 부장의 지시를 따르기 위해 스트레스 받아 가며 직접 찍고 있었다. 사진이 안 될 것 같은 곳에서도 요행을 바라며 찍는다. 순간을 놓치고서도 미련을 못 버리고 또 찍는다. 그러다 보니 돌아오면 카메라에는 같은 곳, 같은 인물을 찍은 사진만 수십 장이다. 그렇다고 해서 값비싼 카메라를 살 생각도, 사진 강좌를 들을 생각도 없다. '열심히 하다 보면 되겠지', 항상 그렇게 생각하며 나는 밀고 간다. 버릴 때는 과감히 돌아서야 하는데……. 역시 기자직에는 부적합한 성격일까.

그래도 사진들을 보고 있자니, 그 순간, 그 장소에서의 내가 떠올라서 좋다. 이 여자의 표정이 마음에 들어서, 이 남자의 동작이 인상적이어서 찍었던 사진. 내 작은 카메라로는 도저히 각도가 나오지 않을 줄 알면서도, 어떻게든 해 보려고 애를 쓰며 최대한 장소를 옮겨가며 찍었던 프리뷰 직전의 줄 서기 장면…….

나를 위해서가 아니라 신문을 위해, 기사를 위해, 회사를 위해 찍은 사진들. 선정되는 건 많아야 두 장이라는 걸 알면서도 찍은 수백 장. 그래서 다른 사람들의 눈에는 별 것 아니더라도 내 눈에는 밥벌이를 위한 분투의 흔적처럼 보여서 차마 버리지 못하는 장면들. 그 장면들에 기대어, 이 글을 썼다.

불완전하기에
아름다운
—
룩셈부르크에서 만난
이불

2013년 10월
룩셈부르크, 메츠

"룩, 룩, 룩셈부르크. 아, 아, 아르헨티나—"

2000년대 중반, 입사 동기들과 노래방에 갈 때면 크라잉넛의 「룩셈부르크」를 자주 불렀다. '세계는 하나다'라는 메시지를 담고 있는 이 노래의 제목이 「룩셈부르크」인 것은, 아마도 이 나라가 우리나라 사람들에게 그만큼 생경하기 때문일 것이다. 포항 수준의 인구(약 50만 명)에 면적은 제주도의 1.4배 (2,586㎢)에 불과하지만 1인당 GDP는 세계 1위권인 나라, 룩셈부르크. 어릴 때 박수동의 만화 『솔봉이의 세계여행』에서 '베네룩스 3국'이라는 단어를 접한 덕에 이름을 외우고 있긴 했지만, 딱히 볼거리도 먹을거리도 없는 나라 룩셈부르크는 내게 굳이 가고 싶지도, 갈 일도 없을 것 같은 나라였다.

그 룩셈부르크에, 나는 두 번 갔다. 2012년 7월에 MUDAM_{Musée d'art moderne Grand-Duc Jean}(룩셈부르크 현대미술관) 초청으로 미술관 소개를 위해 한 번, 그리고 이듬해 10월에 MUDAM에서 있었던 설치미술가 이불_{1964~} 개인전을 위해 다시 한 번. 두 번째 출장이었던 2013년, 출국 일주일 전에 출장 통

지를 받고 황급히 준비하면서 나는 '사람 일이란 참 알 수 없다'라고 생각했다. 그와 함께 또 생각했다. '대체 이 나라와 나의 인연은 무엇인가.'

———

시작이 불안한 출장이었다. 인천공항에서 룩셈부르크까지는 직항이 없어서 어딘가에서 경유를 해야만 한다. 주최 측에서는 뮌헨을 경유하는 루프트한자 티켓을 끊어주었는데 환승 시간이 단 40분. 단 40분 만에 환승이 가능할지, 과연 그 짧은 시간 내에 짐은 제대로 따라올지 불안했던 나는 몇 번이나 주최 측에 "환승 시간이 너무 짧아 불안하다"라고 이야기했는데 돌아온 대답은 "여행사에서 괜찮다고 했어요"뿐.

떠나는 날 아침, 인천공항 루프트한자 카운터. 체크인을 하면서 직원에게 "환승 시간이 40분밖에 안 돼 불안하다"라고 했더니 직원은 웃으며 "전혀 걱정할 필요가 없다. 뮌헨 공항은 아주 작다"라고 했다. 그러면서 "전산 문제로 뮌헨까지의 표밖에 못 끊어준다. 뮌헨에서 다시 룩셈부르크행 표를 끊으라"라고 했다. "환승 시간이 40분밖에 안 되는데 언제 표를 끊느냐"라고 했더니 "게이트에서 표를 받도록 처리해주겠다"라는 거였다. 걱정이 된 나는 짐을 부치지 않고 가지고 탔다. 카운터에서 시킨 대로 승무원에게 환승 시간이 걱정된다는 이야기를 했더니 내 걱정이 민망할 정도로 "비행기가 예정보다 40분 일찍 도착할 거라 시간이 충분하며, 뮌헨 공항은 아주 작으니 걱정 말라"라고 했다. 짐을 부칠걸 괜히 들고 탔나 후회가 될 정도였다. 깜빡 잊고 트렁크에서 빼놓지 않아 검색대에서 빼앗긴 맥가이버 나이프가 아까워지기도 했다.

그러나 40분 일찍 도착한다던 비행기는 겨우 10분 일찍 도착했다. 사색이 되어 승무원에게 사정을 이야기했더니 돌아오는 대답. "걱정 마세요. 25분 만에 환승하는 사람도 있어요. 그런데 꼭 오늘 거기 가야 해요?"

비행기는 착륙했고 나는 짐을 끌고 달렸다. 에스컬레이터에 운동화 끈이 끼어서 다시 묶느라 시간을 허비해 애간장이 탔다. EU 입국심사를 끝내고 환승게이트에 도달해 다시 짐 검사. 그런데 "보딩 패스 소지자만 입장을 허가한다"라는 안내문. 나 보딩 패스 없는데, 게이트에서 받아야 하는데……. 직원에게 물어봤더니 자동발권기를 가리킨다. 자동발권기를 시도했는데 시간이 촉박해 체크인이 불가능하다는 메시지가 뜬다. 다시 검색대에서 직원에게 사정을 설명했더니 또 표를 끊어 오란다. 이번엔 창구로 갔더니 직원 왈, "경유하는 건 표 없어도 돼. 네가 더 강하게 우겼어야지." 말도 안 통하는 타지에서 어쩌라고? 어쨌든 표를 받아 다시 보안 검색대로 갔다. 나는 6시 비행기를 타야 하는데 벌써 5시 40분이다. 내 앞에 한 무리의 중국인 관광객이 몰려 있었는데 검색을 꼼꼼히도 한다. 보안 검색대 직원한테 "나 6시 비행기인데 먼저 해주면 안 되느냐"라고 물어보았더니 "안 된다. 줄 서서 기다리라"라는 답변. 겨우 검색대 통과했더니 5시 53분. 나는 게이트를 향해 달렸다. 누가 뮌헨 공항이 작다 그랬나. 달리고, 달리고, 또 달려서 게이트 도착했더니 5시 57분. 게이트는 닫혔고, 직원 한 명이 정리 중이었다. 내가 헐떡이며 여권을 내밀었더니 직원의 말, "기다리고 있었어요." 간신히 비행기에 올라타고 숨을 고르면서 그리스 신화 속의 무녀巫女 카산드라가 된 듯한 느낌이 들었다. 이루어질 예언을 말하는데도 아무도 믿어주지 않는 저주에 걸린 카산드라. 우여곡절 끝에 호텔에 도착했는데 또 해결되지 않은 여러 가지 문제들이 널려 있

었다. 지칠 대로 지친 나는, 비행기를 놓치지 않은 것만도 다행이라고 생각하곤 그냥 잠자리에 들었다.

———

다음 날엔 딱히 일정이 없어서 아침부터 3시간 걸려 기차를 타고 브뤼셀에 갔다. 허락받은 여유였다. 출장 지시를 하면서 부장이 말했다. "간 김에 하루 구경하고 와. 벨기에에 가면 '뚜껑 없는 미술관'이라고 불리는 도시가 있어. 기차 타면 하루 만에 다녀올 수 있어"라고 먼저 이야기해주었다. 기자가 견문을 넓히는 것이 중요하다고 생각하는 신문사의 특성상 누릴 수 있는 배려인 것 같다. 부장이 이야기한 도시는 브뤼허였지만, 나는 브뤼셀에 가고 싶었다. 대학교 2학년이었던 2000년의 배낭여행 때, 나와 함께 간 일행은 음침하다는 이유로 새벽에 브뤼셀을 떠나버렸다. 돌이켜보면 밤에 도착했기 때문에 그 도시가 을씨년스럽게 느껴질 수밖에 없었던 것이었는데, 단독 행동을 할 수 없었던 나는 그들과 함께 브뤼셀 구경을 포기할 수밖에 없었다.

13년 만에 다시 찾은 브뤼셀은 우아하고 사랑스러운 도시였다. 화창한 날씨 덕분이었다. 고풍스러운 광장, 그랑 플라스에서 나는 5.5유로짜리 와플을 사 먹었다. 생각보다 더 자그마한 오줌싸개 동상을 구경하고 난 직후였다. 내 옆에서 한 무리의 남자들이 샌드위치를 먹고 있었다. 광장의 인포메이션 센터 직원은 영어를 할 줄 알았으나 불친절했다. 영어는 못하지만 친절한 꽃 파는 아저씨가 다정하게 길을 일러주었다. 나는 미술관에 가고 싶었다. 르네 마그리트 미술관과 벨기에 왕립미술관이 브뤼셀에 있다.

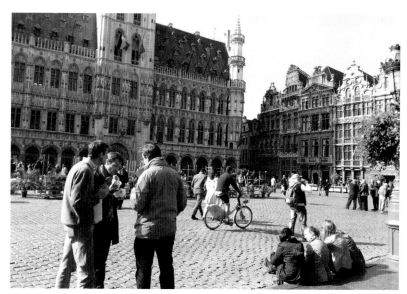

브뤼셀의 그랑 플라스

　미술관은 브뤼셀이 한눈에 내려다보이는 언덕 위에 있었다. 푸르른 수목이 싱그러운 정원에서 사람들이 여유를 즐기고 있었지만, 단 하루의 여유밖에 없는 나는 서둘러 관람을 해야만 했다. 르네 마그리트 미술관은 훌륭했지만 크게 인상적이지는 않았다. 고식古式의 취향을 지닌 내게 인상적이었던 건 왕립미술관이었다. 나는 독서중인 성모聖母가 수줍은 자태로, 대천사 가브리엘이 가슴 설렐 정도의 미소년으로 그려진 플레말의 거장Master of Flémalle의 「수태고지」 앞에서, 성모의 앳된 얼굴이 평온한 제라르 다비드의 「우유 수프를 먹이는 성모」 앞에서, 그 유명한 다비드의 「마라의 죽음」 앞에서 한참을 서 있었다. 그리고 또 다른 작품인 브뤼헐의 「이카로스의 추락」 앞에서 오랫동안.

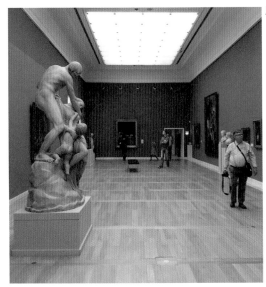
브뤼셀 왕립미술관 전시실

　휴직하고 대학원에 다니던 2006년 가을 도쿄 우에노의 국립서양미술관에서 나는 브뤼헐의 「이카로스의 추락」을 보았다.

　당시 국립서양미술관에선 벨기에 왕립미술관 특별전이 열리고 있었다. 나는 그 그림을 알고 있었다. 최영미의 미술 에세이 『시대의 우울』에 실린 그림이었으니까. 고3 때 대입 면접 준비를 하면서 『시대의 우울』을 읽은 나는, '고고미술사학과에 입학하게 되면 최영미 같은 일을 하는 사람이 되어야지' 생각했다. 세월이 지나 2006년의 그 추석 연휴에 나는 몹시 괴로운 일을 겪고 있었다. 보다 못한 어머니가 나를 데리고 여행을 갔다. 여행지를 도쿄로 정한 건 나였다. 굳이 도쿄여야만 할 이유가 있었다. 그때, 처음 가본 도쿄에서, 다리를 버둥대는 이카로스 앞에서, 나는 인간의 무력함과 신의 위대함, 운명

피터르 브뤼헐, 「이카로스의 추락」, 나무에 붙인 캔버스에 유채, 73.5×112cm, 1558년경, 벨기에 왕립미술관

의 잔인함 등에 대해 생각했던 것 같다. 나는 익사 직전의 이카로스처럼 발버둥 치며 안간힘을 쓰고 있는데, 무심히 수레를 밀고 지나가는 농부처럼, 혹은 제 할 일을 하는 낚시꾼처럼 세상은 아무 일 없다는 듯 잘만 돌아갔다. 르네 마그리트의 「빛의 제국」을 실제로 본 것도 그 전시에서였다. 찬란하나 입장을 허용하지 않을 것만 같은, 그, 빛.

나는 서울로 돌아왔고, 이듬해 복직했고, 수원으로 파견 갔고, 그리고 그 이듬해 첫 책을 썼다. 책에 「이카로스의 추락」에 대해 썼다. 정말 하고 싶은 이야기는 따로 있었지만, 차마 쓸 수 없어 다른 이야기를 썼다. 그 그림을 다시 보게 될 날이 올 줄은 몰랐다. 그날, 2013년 10월 2일의 브뤼셀에서, 그림 앞에서, 나는 최영미 같은 글을 쓰고 싶다고 여겼던 고3 때와, 인간의 무력함

에 신을 원망했던 스물여덟 살 때를 떠올렸다. 시간은 무심하고 무섭게 지나갔다. 그 모든 일들이 내 세계를 확장시키기 위해 일어났다고 생각했던 것도, 벌써 수 년 전이었다. 나는 잠시 웃었다. '그래, 이것도 당신의 계획이라면, 받아들여주겠어.' 당신 뜻대로 하시라고 무릎 꿇고 싶은 마음은 그다지 들지 않았지만, 어쨌든, 스티븐 호킹의 책 제목처럼 '위대한 섭리The Grand Design'일까. 아마 시간이 지나면 알게 되겠지. 이 모든 일들도 어떤 거대한 계획의 일부였음을. 그리고 그때에 나는 세상을 떠나게 될 것이라고, 생각했다.

브뤼헐의 그림에는 한 가지가 빠져 있었다. 이카루스의 추락에 비통해했을 단 한 사람의 인물, 아버지 다이달로스. 부모의 비통함이 삭제된 것은 화가의 의도일까, 잠시 의아해하며 나는 폐관 직전의 미술관 카페에서 이른 저녁을 먹고 다시 기차에 탑승해 룩셈부르크로 돌아왔다.

다음 날, 이불 작가는 감기에 잔뜩 걸려 열에 들뜬 채로 인터뷰 장소인 전시장에 나타났다. 미술 담당을 한 지 3년째였지만 그녀와 개인적으로 인터뷰를 갖는 건 처음이었다. 2012년 초 도쿄의 모리 미술관에서 열린 그녀의 전시를 취재한 적이 있지만 단체 출장이었고, 그룹 인터뷰에서 인터뷰이에게 친밀감을 갖기란 어려운 일이다.

솔직히 이야기하자면, 썩 내키는 출장은 아니었다. 이미 MUDAM에 가본 적이 있었던 나는, 그곳에 있는 수많은 전시실 중 작은 곳 하나에서 열리는 전시일 거라고 예단했다. 큰 기대 없이 갔는데 막상 미술관에 가보곤 내 예상

이불 개인전이 열린 룩셈부르크 현대미술관 MUDAM

이 틀렸다는 걸 깨달았다.

높이 22미터의 중앙 홀 천장에 한쪽 팔다리와 머리가 없는 이불의 흰색 사이보그가 대롱대롱 매달려 있었다. 그리고 지진 직후의 지층처럼 꺾이고 뒤틀린 합판 구조물이 깔린 바닥. 인간의 과욕이 초래한 디스토피아, 유리를 투과한 햇살이 격자무늬 그림자를 드리웠다. 루브르 피라미드를 설계한 중국계 건축가 이오밍 페이의 작품인 MUDAM 중앙홀은 이오밍 페이 특유의 유리 격자 구조와 강렬한 빛이 워낙 압도적이어서 웬만한 작가들은 작품을 설치할 엄두를 내지 못하는 곳이다. 이불은 그 공간을 완벽하게 장악한 것처럼 보였다. '미술가란 공간을 장악하는 사람이구나', 그런 생각이 들었다.

이불은 설명했다.

"미술관 건물과 내 작품을 관통하는 '건축적 언어'를 찾아냈다. 유리 천장의 철鐵 구조, 햇살, 사이보그, 그리고 바닥 구조물의 선線이 겹쳐 보이도록 했다. 그렇게 해서 드라마틱한 풍경을 만들었다."

2013년 10월 5일 개막해 2014년 6월 9일까지 열렸던 이불 전시는 MU-DAM 최초의 아시아 작가 개인전이자, 유럽 미술관에서 열렸던 이불 개인전 중에서 규모가 가장 컸다. 도쿄 모리미술관에 이어 작가는 다시 자신의 과거와 현재를 펼쳐 보였다. 과학기술의 윤리를 묻는 1990년대 후반 '사이보그' 시리즈부터 거울로 자아自我를 되돌아보는 당시의 근작, 그리고 작업의 모태가 된 드로잉 400여 점까지가 총망라돼 있었다.

벌거벗은 채 천장에 거꾸로 매달려 낙태 퍼포먼스를 하고, 뉴욕 MoMA에 날생선을 전시해 썩는 냄새가 진동하게 했던 1990년대 '여전사女戰士'도 어느덧 나이를 먹었다. 감기를 가라앉히기 위해 뜨거운 차를 홀짝거리며 그는 "사이

보그 작업할 때만 해도 공격적이라는 이야길 참 많이 들었다. 어느 날 정신을 차려보니 내가 참 오만했더라"라고 조용히 말했다.

지하 1층 전시장에 거울 미로 「부정을 통해Via Negativa」(2012)가 설치돼 있었다. 작가의 젊은 날, 나아가 인류의 오만함에 대한 반성문 같은 작품이다. 미로에서 길을 잃고 헤매는 동안 관람객은 거울에 비쳐 일그러지는 자기 모습을 끊임없이 마주한다. 마침내 미로 끝에 도달하면, 전구 수백 개의 빛이 관람객을 감싸 안는다. 이불은 말했다.

"대지진 이후 밤 비행기에서 도쿄를 내려다보는데 그런 끔찍한 일에도 불구하고 도시가 미친 듯 반짝였다. 참 애틋했다. 때론 재앙을 겪지만, 결국은 빛을 향해 나아가는 인간의 힘, 그게 참 아름답다고 느꼈다."

자신의 작품 「부정을 통해」 앞에 선 이불

괴물(「몬스터」), 아크릴 비즈와 스테인리스스틸이 녹아내리는 파괴적 건축물(「브루노 타우트 이후」), 차갑고 기계적인 미래 도시(「나의 거대한 서사」) 등 끔찍하거나 기괴한 이미지를 만들어 온 이불은 정작 "궁극적으로는 아름다움이 가장 중요하다고 생각했다"라고 했다. 그는 전시의 하이라이트인 중앙 홀을 가리키며 "작품의 콘셉트를 이해하지 못하더라도, 관객들은 이곳에서 굉장한 시각적 아름다움을 느끼게 될 것"이라고 단언했다.

과연 어땠을까? 인터뷰 다음 날 전시장에서, 관람객들에게 감상을 물었다. 독일 아헨에서 왔다는 굴덴 블랙케르트(65, 체육 교사) 부부는 2층 난간에서 중앙 홀을 내려보다가 "참 아름답다"라고 했다. 이불 작품은 기괴할 뿐 아름답다고 생각해본 적이 없던 나는 궁금하여 "왜 이 작품이 아름다운가" 물었다. 남편이 이렇게 설명했다.

"이 건축물은 완벽하다. 그러나 이 작품들은 불완전하다. 완벽함과 불완전함 사이의 대비contrast, 그게 아름다운 거다."

———

돌이켜보면 그 출장 내내 나는 지독하게 쓸쓸했다. 시차 적응이 되지 않아 낯선 호텔방에서 눈을 뜨면 부옇게 해가 떴고, 유럽의 서늘한 기후에 적응하지 못해 꽁꽁 싸매고 다시 호텔로 돌아가는 길엔 해가 졌다. 혼자 오도카니 서서 도시의 해 지는 풍경을 바라보고 있노라면 괜히 감상적이 되어서 눈물이 나기도 했다.

그 전해에 만나 안면을 터놓았던 엔리코 룽기 MUDAM 관장은 내게 "작년

에 네가 이곳에서 살아보고 싶다고 말한 것이 기억나느냐"라고 물었다. 녹지가 많고 한가로워 보였던 그 도시가 당시의 나는 부러웠다. 그 말을 했을 땐, 평생 룩셈부르크에 다시 올 일이 없을 줄 알았다. 인생이란 정말 알 수 없는 것이다. 작가 인터뷰를 했던 그날 저녁엔 호텔에 틀어박혀 미술관 카페에서 사 온 키슈를 저녁 대신 먹었다. 메뉴에는 없는 것이었는데 친절한 셰프가 특별히 만들어주었다(심지어 2유로 깎아주기까지 했다). 항공권 발권을 시작으로 계속해서 이어진 주최 측의 무성의함에 화를 내다 못해 포기하고 싶은 심정이 들던 참이었다. 인간은 아는 사람의 불친절에 상처 받고, 낯선 사람의 친절에 치유 받는 것 같다고, 그날 밤 새벽까지 인터뷰 기사를 쓰면서 계속 생각했다. TV에선 프랑스어가 쏟아져 나왔다. 영어, 프랑스어, 독일어, 룩셈부르크어……. 모두 4개 국어가 통용되는 그 나라에서, 영어 빼고 그나마 익숙한 언어가 프랑스어였다. 내 집의 익숙한 내 거실에서 드라마 「주군의 태양」을 보면 원이 없겠다고 생각했다. 돌아가고 싶은데 하루 더 있어야만 했다.

출장 마지막 날인 토요일, 나는 새벽 6시에 일어나 다시 '출근' 준비를 하고선 기차 안에 앉아 있었다. 이번에는 프랑스 북동부 로렌 주의 주도州都 메츠로 가는 길이었다. 기차 안에서 생각했다. '국경을 넘나들며 일하는 이런 삶, 어릴 때 동경했는데 그땐 뭘 몰라서 그랬던 것 같아.' 그런 삶이 시작되기 전엔 나도 잦은 해외 출장을 가는 사람들을 부러워했었다. 세계를 주유하며 일하다니 멋지다고 생각했다. 그러나 삶의 고민이란 원하던 것이 주어지는 순간 함께 시작되는 것이다. 우리는 항상 내 것이 아닌 삶을 동경한다. 장거리 비행과 시차, 한국과 현지 두 개의 시간에 맞춰야 하는 상황이 거듭되자 나는 이내 서울의 내 집에 가만히 앉아 있는 안온한 생활을 그리워하게 되었다.

반 시게루가 설계한 퐁피두 메츠 ©Shigeru Ban Architects Europe et Jean de Gastines Architects, avec Philip Gumuchdjian pour la conception du projet lauréat du concours/mets Métropole/Centre pompidu–Metz/Photo Roland Halbe

퐁피두 메츠에 설치된 프랑스 아티스트 다니엘 뷔렝의 장소특정적 설치 작품 「에코, 그 자리의 작품(Échos, worlds in situ)」

기차가 메츠 역에 가까워지자 차창으로 날개를 활짝 편 백로 같은 흰색 지붕이 눈에 들어왔다. 비바람이 몹시 치는 날이어서, 백로는 산뜻하다기보다는 흠뻑 젖어 초췌한 몰골이었다. 일본 건축가 반 시게루1957~는 빛은 투과시키면서 방수가 되는 특수 재질 천에 1,600개의 나뭇조각을 갖다 대 77미터 높이의 육각 지붕을 만들었다. 파리 퐁피두센터 분관, '퐁피두센터 메츠'다. "햇살, 바람, 비 등의 자연을 담아내도록 설계했다. 밖에서 보면 마치 '요술 램프'처럼 보인다." 엘렌 귄 퐁피두센터 메츠 수석 큐레이터의 설명이다. 메츠는 카롤링거 왕조와 그레고리안 성가聖歌의 발상지인 유서 깊은 도시였으나 근대에 들면서 점차 활력을 잃어갔다. 그러나 2010년 5월, 역 근처 유휴지에 6,933만 유로(약 1,007억 원)를 들여 미술관을 세우면서 새로운 '명소'가 되고 있었다. 당시 메츠 시 인구(12만 명)의 네 배 가까이 되는 관람객이 매년 미술관을 찾고 있었다. 미술관은 파리 바깥의 프랑스 문화 명소 중 가장 많은 사람이 찾는 곳이 됐다.

프랑스 정부의 퐁피두 메츠 설립은 지방 분산 정책의 일환이다. 파리까지 기차로 80분, 룩셈부르크·독일·벨기에까지 두 시간 거리인 교통의 요지라는 게 유리하게 작용했다는 것이 미술관 측의 설명이었다. 연면적 1만700제곱미터(3,236평)로 네 개의 전시실을 갖췄지만 소장품이 없다는 것도 미술관의 특징. 7만 점의 작품을 소장한 파리 퐁피두센터, 인근 룩셈부르크 현대미술관 등에서 작품을 빌려 온다. 자체 소장품 없이도 매년 4~6개의 전시를 연다. 엘렌 귄 큐레이터는 "'21세기적 콘텐츠를 담는 21세기형 미술관'을 모토로 좋은 전시를 여는 게 우리의 목표다. 작품 구입은 우리의 '미션'이 아니다"라고 했다. 로렌 주정부가 대는 미술관 1년 예산 1,000만 유로(145억 원)는 전

시, 라이브 아트 프로젝트, 워크숍에 투입된다.

취재를 마치고 비바람이 들이치는 미술관 야외 카페에서 점심을 먹었다. 어릴 때 읽은 알퐁스 도데의 「마지막 수업」에 프랑스 사람들이 알자스 주와 로렌 주를 독일에 빼앗기지 않기 위해 애쓰는 이야기가 있었다. 그 로렌 주에 왔으니 로렌 주 음식을 먹어야겠다고 결심하고 키슈 로랭을 시켜 콜라와 함께 먹었다. 그리고 버스를 타고선 메츠 대성당에 갔다.

샤갈의 작품인 스테인드글라스로 유명한 메츠 대성당은 내가 가본 유럽의 대성당 중 가장 친절한 설명문을 붙여놓은 곳이었다. 옛날에 메츠 사람들은 괴물의 지배를 받았는데, 이곳의 첫 번째 주교가 괴물을 물리쳐줬고, 그래서 사람들은 더 이상 우상을 섬기지 않게 되었다고 한다. 나는 성모상 앞에 1유

메츠 대성당에 있는 샤갈의 스테인드글라스 ⓘⓢJacques MOSSOT

로짜리 초를 켜고 앉아 기도했다. 성당에 온 것은 오랜만이었다. 로만 가톨릭 시대의 세례용 물통이 옆에 놓여 있었다. 1,600년간 이 성당은 수많은 사람들의 기원을 들었겠지.

성경 구절 읊는 사람들을 그다지 좋아하지 않는데, 그날은 설명문의 성경 구절 하나하나가 사무쳐서 뭉클해졌다. 미술 출장이 종교 출장이 되는 건 순식간이었다.

그날 저녁의 식사 초대가 없었더라면, 룩셈부르크 출장은 쓸쓸하고 외로운 기억으로만 점철됐을 것 같다. 출장 중에 발생한 갖가지 문제들로 내가 지쳐 있다는 걸 알아챈 건 엔리코 룽기 MUDAM 관장이었다. 그는 "여기까지 왔는데 계속 약속이 있어서 너랑 시간을 보내지 못해 미안하다"라고 하더니, 마지막 날 저녁 자신의 집에서 열린 조촐한 저녁 파티에 이불 작가와 전시 담당 큐레이터, 이불 작가 스튜디오의 스태프들과 함께 나를 초대해주었다. 메츠에서의 취재 일정이 몇 시에 끝날지 짐작이 가지 않아 나는 망설였지만, "우리 집이 바로 역 근처야. 꼭 와"라고 그가 당부했던 게 생각나 룩셈부르크로 돌아오자마자 역 근처 마트에서 꽃다발을 사 들고 갔다.

편안한 분위기의 저녁이었다. 고고학자라는 엔리코의 부인 카트린은 편한 청바지에 니트 차림으로 요리하느라 정신이 없었다. 포르투갈 와인 한 모금으로 7시 반에 시작된 식사가 자정이 넘어 끝났다. 관장 부인이 스트라스부르 출신이라 알자스와 알자스 요리, 문화에 대해 배울 수 있는 기회가 되기도 했

MUDAM 관장 엔리코 룽기의 집에서

다. 프랑스 사람들은 원래 샐러드를 맨 뒤에 먹는데, 알자스에서만 맨 앞에 먹고, 알자스에선 개인 접시 없이 큰 접시의 샐러드를 함께 나눠 먹는다는 걸 배웠다. 알자스 전통 겨울 요리인 '빵 굽는 사람의 오븐_{Baeckeoffe}'은 쇠고기와 돼지고기, 감자와 화이트 와인을 넣고 푹 삶은 거라는 것도. 카트린은 '비장의 무기'라며 스트라스부르에서 어렵게 구해 온 치즈를 내놓았다. 워낙 오래 삭힌 치즈라 사람들이 냄새 때문에 기겁할까 봐 가죽 재킷으로 꽁꽁 싸매고 기차를 탔는데, 집에 와 보니 재킷에 치즈 냄새가 배어 못 입게 되었다는 이야기를 들으며 우리는 함께 깔깔대며 웃었다. 거기서 나는 또 다시 알퐁스 도데의 「마지막 수업」 이야기를 했다. 그 작품 덕에 내겐 알자스라는 곳이 친숙하다고. 관장 부인은 흥미로워하며 기뻐했고, 이불 작가는 내게 물었다. "자기는 어떻게 그런 걸 다 기억해?"

스케줄은 꼬이고, 몸은 힘들었지만 그래도 그 출장이 행복한 기억으로 남은 것은 결국 마지막 날, 좋은 사람들과 함께한 그 따스한 저녁식사 덕이었던 것 같다. '끝이 좋으면 모든 것이 좋아'라고, 나는 그날의 일기에 적었다.

어둠 속에서
빛나는 천사를 만나다
—
트레이시 에민

2013년 12월
미국 마이애미비치

거리는 삭막하고 빈곤했다. 나는 분명히 미국에 있었는데, 그 거리에서 가장 피부가 하얀 사람은 나였다. 화사한 빛깔의 원피스를 입은 사람도, 선글라스를 낀 사람도 나밖에 없었다. 검은 피부, 허름한 옷차림의 덩치 큰 사내들이 거리를 서성이고 있었다. 아무리 기다려도 택시는 오지 않았다. 30분 후에 인터뷰가 있는데……. 조바심이 나서 행인들을 붙들고 "마이애미비치로 가려면 어떻게 해야 하느냐"라고 물어보았더니 "버스를 타거나 근처 맥도날드에 이야기해서 택시를 부르라"라는 답이 돌아왔다. 그 동네에서 버스를 타는 건 위험하다는 이야기를 해준 건 전날 만난 갤러리 관계자였다. 극빈층만 이용하는 버스를 외국인이 혼자 탔다가는 무슨 일이 벌어질지 모른다는 거였다. 그래, 여긴 총기 소지가 허용된 미국이니까. 나는 더듬더듬 맥도날드를 찾아가 점원에게 "택시를 불러달라"라고 했지만 그녀는 "버스를 타라"라며 정류장을 가리켰다. 정류장에서 언제 올지도 모르는 버스를 기다리면서 나는 다시 초조해졌다. 어렵게 잡은 인터뷰 시간에 늦을 수는 없었다.

미국 동부 시각으로 2013년 12월 5일이었던 그날 아침, 나는 플로리다 주의 호화로운 겨울 휴양지, 마이애미비치의 한 호텔 로비에서 제렌을 기다리고 있었다. 뉴욕의 화랑에서 일하는 제렌은 그날 아침 나를 노스마이애미 MOCA(노스마이애미 현대미술관)에 데려다주기로 했다. 영국 작가 트레이시 에민Tracey Emin, 1963~의 첫 미국 미술관 개인전이 그 미술관에서 있었다. 그날 오후 트레이시 에민을 인터뷰하기로 돼 있었던 나는 인터뷰 전에 미리 전시를 보기로 했다.

아무리 기다려도 제렌의 차는 나타나지 않았다. 조바심을 내고 있던 찰나 전화가 걸려왔다. "나 지금 차 사고가 났어. 미술관엔 너 혼자 가야겠어. 나중에 인터뷰 장소에서 만나." "넌, 넌, 괜찮은 거야?" 놀란 내 물음에 대답하지 않고 제렌은 전화를 끊어버렸다. 하는 수 없이 택시를 잡았다. 행선지를 대자 두어 명의 택시 기사가 고개를 흔들며 나를 스쳐 지나갔다. 세 번째 택시가 승차를 허락했다. 택시 기사가 말했다. "네가 가려는 데는 마이애미가 아니야. 노스마이애미지. 사람들이 거길 잘 몰라. 우리 집이 그 근처라 난 알지만." 마이애미비치와 마이애미, 노스마이애미의 차이는 대체 뭘까? 갸웃거리며 나는 택시에 올랐다.

머리에 터번을 쓴 이란인 택시 기사는 "내가 '사악한 나라evil country'에서 온 거 알아? 미국 사람들은 우리를 그렇게 생각하지"라며 한참 미국 욕을 했다. 그의 욕설과 함께 30여 분간 택시를 타고 다다른 동네는 그야말로 슬럼가. 호화로운 개인 요트가 즐비한 마이애미비치와는 천국과 지옥 차이였다.

미술관은 주름지고 마디 굵은 손가락에 끼워진 다이아몬드 반지처럼 엉거주춤한 상태로 그 동네에 '삽입'되어 있었다. 트레이시 에민은 잠언이나 시구詩句를 연상시키는 글귀를 네온으로 적어 제시하곤 하는데, 이번 전시엔 그녀의 네온 작품 60여 점만 모았다고 했다.

어두컴컴한 전시장은 네온으로 적힌 글귀로 반짝였다. 사랑에 관한 경구들이 많아서 나는 마치 어떤 연애의 주인공이라도 된 것처럼 설렜다가 쓰라렸다. 하트 안에 적힌 'Love is what you want(사랑이 네가 원하는 것)'라는 문장 앞에서 흰 원피스를 입은 동양 여자가 멈춰 섰다. 'The Kiss was beautiful(그 입맞춤은 아름다웠지)'이라는 작품 앞에 선 갈색 머리의 남

노스마이애미 MOCA 전경

293

노스마이애미 MOCA에서 열린 트레이시 에민 전시 전경

위_ 트레이시 에민,
「너는 나를 멀리 떨어진 별처럼 사랑했지」, 네온, 147.3×165.1cm, 2012

아래_ 트레이시 에민,
「주님만이 내가 선하다는 걸 아시지」, 네온, 50.81×297.72cm, 2009

자가 골똘했다. 관람객들은 저마다 끝나버린 사랑의 미망末忘 속에 갇혀 있는 것처럼 보였다. 붉은 하트 안에 푸른 글씨로 쓴 'You Forgot to Kiss my Soul(당신은 내 영혼에 입 맞추는 걸 잊었지)' 'I promise to Love You(나는 너를 사랑하리라 약속해)', 붉은 글씨로 절규하듯 갈겨 쓴 'I know I know I know(알아, 알아, 안다고)'……. 두근거림과, 희망과, 열정과, 분노와, 애틋함의 문장들. 수많은 문장 중 두 문장이 나를 아프게 했다. 분홍 하트 안에 푸르른 글씨로 쓴 'You Loved me like a distant star(너는 나를 멀리 떨어진 별처럼 사랑했지)', 그리고 연두색 글씨로 휘갈긴 'Only god knows I'm good(주님만이 내가 선하다는 걸 아시지)'. 멀리 떨어진 별빛처럼, 아스라이 소중하게 비현실적으로 사랑받았던 적이 내게도 있었다. 아프게 끝난 사랑 때문에 괴로워하며 내가 잘못하지 않았다는 걸 알 텐데, 하느님이 정말 계시다면 왜 나를 도와주지 않느냐고 절규한 적도…….

나는 다소 서글프고 숙연해져서 미술관을 나왔다. 그런데 택시가 없을 줄이야……. 전시를 보면서 흔들렸던 감정의 파고波高가 더 높아지면서 낯설고 험상궂은 동네에서 나는 당황하고 두렵고 서러워졌다.

———

종종대며 손을 흔들어 보았다가, 주변 사람들에게 하소연도 해보았다가, 어쩔 줄 몰라 하고 있던 나를 구원한 건 『톰 아저씨의 오두막』에서 방금 빠져나온 것 같은 흑인 할머니였다. 머리엔 수건을 쓰고, 커다란 귀고리를 하고, 월남치마 같은 후줄근한 치마를 입은 그녀는 스마트폰도 아닌 폴더형 핸드폰을

꺼내 콜택시 회사에 전화를 하는 동시에, 멀리서 오는 택시를 발견하자 내 손을 덥석 잡고 길을 건너더니 온몸으로 택시를 불렀다. "택시, 택시!" 굵고 낮은 목소리로, 그러나 크고 우렁차게.

그녀는 그렇게 몇 대의 택시를 놓치고, 겨우 한 대를 잡았다. 나를 어느 식당의 주차장에 세워놓고 그녀는 교통경찰처럼 손짓을 해가며 택시를 인도했다. 눈물 나게 고마운데, 달리 감사를 표할 방법이 없었다. 나는 지갑에서 지폐를 꺼냈다. "많진 않지만, 받아주세요." 몇 번이나 사양하다 겨우 돈을 받는 그녀 앞에서 나는 값싼 동정과 위선으로 무장한 싸구려 인간이 된 것 같아 다소 무참해졌다. 동네의 분위기만 보고 그곳에 선의善意가 부재할 것이라 예단했던 것도 부끄러웠다. 그녀의 이름을 물어볼 것을, 주소를 물어보고 편지를 쓸 것을……. 내가 탄 택시가 떠날 때까지 지켜보고 있던 그녀의 모습에서 비로소 그런 생각을 했다.

30여 분간 택시를 타고 다시 마이애미비치로 돌아왔다. 아트바젤 인 마이애미비치 기간이라 거리는 값비싼 차들로 붐볐다. 아트바젤 인 마이애미비치는 세계에서 가장 권위 있는 아트페어인 아트바젤이 미국 부자들을 겨냥해 여는 '겨울 시장'이다. 참여 화랑 중 절반이 미국·라틴아메리카에서 온다. 전 세계 31개국에서 화랑 258곳이 참여한 2013년 출품작 총액은 30억 달러(약 3조 원)로 추산되었다. VIP 프리뷰 첫날인 전날 들렀던 전시장은 '가장 비싼 생존 작가' 중 한 명인 제프 쿤스로 도배되어 있었다. 미국 가고시언 화랑이 내놓은 900만 달러(약 95억 원)짜리 「바로크 에그」는 프리뷰가 시작되자마자 팔렸다. 행사장에 제프 쿤스가 나타나자 장내는 연예인이라도 나타난 듯 술렁였다.

그러나 마이애미비치의 그 모든 호화로움은 노스마이애미의 무채색 초라함을 경험하고 온 내 눈에 무의미하게 보였다. 나는 인터뷰 장소인 최고급 호텔 레스토랑에 앉아 창밖을 내다보았다. 야자수와 바다, 백사장이 펼쳐졌다. 12월인데도 낮 최고기온은 28도였다. 선탠으로 정성스레 피부를 그을린 여자들이 명품으로 치장한 멋진 몸매를 자랑하며 스쳐 지나갔다. 겨우 30분 거리에 이런 삶과 저런 삶이 있다니…….

트레이시 에민은 사인회를 하느라 바빴고, 나는 제시간에 갔음에도 한 시간을 앉아 기다려야 했다. 아침에 있었던 교통사고의 후유증이 채 가시지 않은 제렌은 "렌트한 차가 완전히 망가졌다"라면서 보험료 걱정을 하며 울상이었다. 화려한 미술계에서 일하는 그녀도 실상은 가난한 터키 출신 유학생이다. 나는 가만히 앉아 손을 비볐다. 손바닥에 그 할머니의 온기가 남아 있었다. 길을 건너오는 택시를 발견하자마자 덥석 내 손을 잡고 길을 건너던, 그 마디 굵고 단단한 손…….

트레이시 에민은 새된 목소리로 지저귀듯 빠르게 말했다. 영국 영어에 익숙하지 않은데다가, 터키 억양이 섞여서 도무지 알아듣기 힘들었다. 트레이시 에민은 아버지가 터키인인 터키계 영국인인데, 터키인인 제렌과는 죽이 잘 맞아서 둘이서 서로의 옷과 액세서리를 칭찬하며 떠들어대는 통에 나는 소외감마저 느꼈다.

트레이시 에민은 데이미언 허스트와 함께 영국 미술의 부흥을 이끈 yBa

트레이시 에민

그룹의 대표적인 작가로 꼽힌다. 사생활이나 자신의 감정을 텍스트화하여 천에 꿰매거나 네온으로 만드는 방식으로 작업한다. 많은 여성 현대미술가들이 그렇듯, 그녀 역시 불운한 과거를 재료 삼아 작업했다.

혼외婚外 관계인 부모는 자주 다퉜다. 트레이시는 열세 살 무렵 성폭행을 당했고, 거리를 헤매며 되는 대로 살았다. 두 번의 낙태, 한 번의 유산, 우울증과 자살 시도……. 그 비극이 그녀에겐 예술의 씨앗이 되었다.

트레이시 에민은 1997년 영국 유명 컬렉터 찰스 사치 초청의 그룹전 〈센세이션〉전에 「나와 함께 잔 모든 사람 1963~95」이라는 제목의 설치 작품을 내놨다. 연인, 가족, 낙태한 아기 등 102명의 이름을 천으로 만들어 자궁을 연

상시키는 텐트 안쪽에 일일이 꿰맸다. 이 작품으로 그녀는 '영국 미술계의 배드 걸bad girl'로 불리기 시작했다. 또 다른 대표작 「나의 침대」(1998) 역시 내밀하고 사적인 작품. 1999년 영국 최고 권위 미술상인 터너상 후보로 선정된 트레이시는 콘돔, 속옷, 술병, 담배꽁초 등이 어지럽게 널린 자신의 침대를 '작품'으로 내놓았다. 실연의 상처로 아파하며 파묻혀 지낸 침대의 '흔적'을 그대로 내놓은 작품은 센세이셔널했지만, 보수적인 평론가들의 눈살을 찌푸리게 했고, 이를 달갑지 않게 여긴 중국계 퍼포먼스 작가들이 "아직 덜된 작품을 마무리 지어주겠다"라며 그 위에서 베개 싸움을 벌인 일도 있었다. 어쨌든 그녀는 '아름다움'이 아니라 '충격'과 '스토리'를 파는 현대미술 시장이 원하는 예술가상에 안성맞춤이었고, 결국 '영국 대표작가'로 자리매김했다. 나는 더듬

트레이시 에민, 「나와 함께 잔 모든 사람 1963~95」, 아플리케 한 텐트·매트리스·조명, 122×245×215cm, 1995

더듬, 그녀는 속사포처럼 쏘아붙이는 가운데 인터뷰는 진행되었다.

내밀한 사생활, 숨기고 싶지 않나? 왜 사생활을 소재로 작업하나?

왜 반 고흐는 그렇게 했을까? 에곤 실레는? 뭉크는? 그들에게는 안 물어 보면서 내겐 왜 그런 질문을 하지? 나는 아티스트다. 내 안에 있는 것들을 매개로 작업한다. 내 작품 「나의 침대」를 봐라. 그 작품을 보면 작품이 더 이상 사적으로 느껴지지 않을 거다. 작품은 그냥 하나의 '이미지'일 뿐이고 관람객들은 내 침대에 저마다의 이야기를 투영한다. 내 작품이 프라이빗 private하다는 건 고정관념일 뿐이다.

'관심을 끌려고 사생활을 판다'라는 비판도 있다.

노No, 절대 아니다. 내가 처음 작업을 시작한 30년 전 나는 그냥 학생일 뿐 이었다. 유명해지려 작품을 한 것도 아니고, 같은 작품을 되풀이한 적도 없 다. 나는 아이도, 남편도, 연인도 없다. 섹스도 하지 않는다. 오직 아트만 한다.

왜?

세상을 크리에이티브하게 만드는 것. 그게 예술의 중요한 메시지다.

사람들의 '감정'을 불러일으키는 게 당신 작품의 강점인 것 같다.

내가 감정이 풍부하니까 진짜처럼 다가오겠지. 그리고 패셔너블하기도 하 니까. 내 작품은 사람들에게 판타지를 주는 측면이 있는 것 같다.

트레이시 에민, 「나의 침대」, 혼합매체, 79×211×234cm, 1998, 사치 갤러리 컬렉션

판타지는 어떻게 만드나.

다양하다. 다른 사람들이나 음악, 가사를 생각할 때도 있다. 나는 대개 즉흥적으로 작업한다.

사랑을 소재로 작업을 많이 했다. 당신에게 사랑이란 뭔가.

내 고양이를 사랑하는 것과 비슷하다. 나는 무조건적인 사랑을 사랑한다.

한국 전시 계획이 있나.

아마도 2015년에. 늘 한국에 가보고 싶었다. 한국 친구가 많았던 아버지가 내게 "너는 꼭 한국에 가야 한다. 한국 사람들은 예술에 대한 접근법이 다르기 때문에 네 예술을 이해해줄 것"이라고 했다. 아버지는 내게 한국 왕관 이미지를 보여주기도 했다. 그래서 한국은 내게 친숙한 곳이다.

"왜 텍스트로 작업하나"라고 묻자 그녀는 대답 대신 내 손에서 펜을 빼앗아 내 수첩에 이렇게 끄적였다. 'This is why I use Text because I have beautiful Handwriting(이게 내가 텍스트를 사용하는 이유다. 내 글씨는 아름다우니까).' 과연 서예처럼 유려한 필체였다.

인터뷰를 마치고 나자 허기가 찾아왔다. 나는 비로소 점심을 굶었다는 사실을 깨달았다. 제렌과 나는 허겁지겁 햄버거와 포테이토칩으로 끼니를 때웠

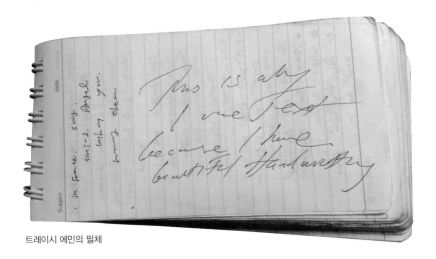

트레이시 에민의 필체

다. 오전에 노스마이애미에서 내가 겪은 모험을 들은 제렌은 "그래서 내가 너를 미술관으로 데리고 가려 했던 거야. 그 동네는 택시도 없고, 아주 위험한 곳이야"라고 했다. 식사를 마치자 제렌은 다시 렌트카 회사에 가봐야 한다며 안절부절못했고, 나는 그녀와 헤어져 호텔로 돌아왔다.

마이애미비치에서의 마지막 날이었다. 나는 택시를 타고 항구로 갔다. 시원한 바람이 불었고, 초현실적인 주황빛으로 해가 졌다. 유람선에 올라 일몰을 감상했다. 비로소 긴장감이 사라졌다. 어둠이 찾아오자 하늘에 달과 별이 뜨고, 도시의 네온이 반짝이기 시작했다. '꼭 트레이시 에민의 작품 같군…….' 나는 무심코 손을 모아 쥐었다. 그 할머니의 온기가 다시 느껴졌다. 야자수와 백사장도, 환상적인 일몰도, 화려한 아트페어도, 유명한 아티스트도 멀리 떨어져 있는 곳에 있는 별처럼 아득해졌다. 굳건하게 나를 잡아주었던 마디 굵은 손의 감촉만이 오직 생생했다.

그 출장을 다녀온 후 종종 트레이시 에민을 뉴스에서 만났다. 그녀는 2014년 1월 영국 왕실로부터 시각예술에 기여한 공로로 훈장을 받았다. 같은 해 7월엔 대표작 「나의 침대」가 크리스티 경매에서 예상 낙찰가의 두 배이자, 그녀의 작품 판매 최고가의 네 배가 넘는 254만 파운드(약 43억 원)에 팔려 화제가 되기도 했다. 그녀의 첫 미국 미술관 개인전 장소였던 노스마이애미 MOCA가 자치단체와의 불화로 다른 곳으로 이전한다는 뉴스도 보았다. "왜 이제야 첫 미국 미술관 개인전을 하느냐"라는 내 물음에 "미국 사람들은 영국 작가에게 배타적이니까"라며 코웃음을 치던 트레이시의 표정이 생생하다.

내게 택시를 잡아주었던 그 할머니는 트레이시의 전시를 보았을까? "나는 사악한 나라에서 왔으니까"라며 자조하듯 말했던 그 이란인 택시 운전수는? 미술관이 그 동네를 떠나도 그들은 아무런 상관이 없을까? 그들의 삶에 예술이라는 것이 과연 의미가 있을까? 나는 종종 그 혼란스러웠던 날, 미술관에서 보았던 트레이시 에민의 문장들을 떠올린다. 'You Loved me like a distant star' 'Only god knows I'm good'…… 머나먼 우주의 별처럼 반짝이는 사람이 그 동네의 어둠 안에 있었지…….

그 글귀들이 감정을 증폭시켜 마음이 서늘해질 때 다시 그 손의 따스함을 상기한다. 노동으로 굵어진, 거친, 그러나 믿음직스러웠던 할머니의 손. '그녀는 천사였을지도 몰라.' 나는 마음속으로 중얼거린다. 나를 그 할머니와 만나게 해 준 트레이시 에민의 전시 제목은 〈당신 없는 천사Angel without You〉였다.

시공을 넘나든
뉴욕 출장
–

프릭 컬렉션과 디아 비콘
그리고 클로이스터

2013년 12월
뉴욕

photo credit The Frick Collection, photo: Michael Bodycomb

그림은 제단 위의 성화聖畵처럼 경건하게 걸려 있었다. 2013년 12월 6일(현지 시각) 오후 7시 뉴욕 맨해튼 동쪽 70가街 1번지 프릭 컬렉션The Frick Collection 중앙 전시실 오벌 룸Oval Room. 네덜란드 화가 요하네스 페르메이르Johannes Vermeer, 1632~75(한국에서는 '베르메르'로 더 널리 알려져 있다)의 대표작「진주 귀걸이를 한 소녀」를 관람객들이 경배하듯 올려다봤다. 푸른색과 노란색 터번을 쓰고, 입을 살짝 벌린 채 신비스러운 눈길로 화면 밖을 보고 있는 소녀. 모델이 누구인지는 알려지지 않았다. 화가의 큰딸이 모델이라는 설이 있지만 확실한 건 아니다.

프릭 컬렉션은 평소 그림 열 점이 걸려 있던 이 방을 '북구北歐의 모나리자'로 불리는 이 그림 한 점을 위해 내줬다. 중앙홀 왼쪽 상설 전시실에는「장교와 웃는 소녀」「여주인과 하녀」「연주를 중단한 소녀」등 프릭 컬렉션 소장 페르메이르 그림 세 점이 나란히 걸렸다.

네덜란드 마우리츠하위스Mauritshuis 왕립미술관 소장품인 이 그림은 당시

프릭 컬렉션에 전시된 「진주 귀걸이를 한 소녀」 photo credit The Frick Collection, photo: Christine A. Butler

미술관 리노베이션으로 전 세계를 투어 중이었다. 2012년 도쿄에서 전시했고 이후 고베, 애틀랜타, 샌프란시스코를 거쳐 뉴욕 프릭 컬렉션에 왔다. 그림이 뉴욕에 온 것은 1984년 이후 처음이었다.

프릭 컬렉션은 렘브란트, 엘 그레코, 고야 등 유럽 옛 거장들의 작품 1,100여 점을 소장하고 있는 뉴욕의 대표적인 미술관 중 하나다. 1935년 펜실베이니아 출신 실업가 헨리 프릭1849~1919의 저택에 그의 소장품을 기반으로 세워졌다. 2013년 10월 22일, 프릭 컬렉션은 특별전 〈페르메이르, 렘브란트, 그리고 할스―마우리츠하위스에서 온 네덜란드 명화들〉을 개막했다. 「진주 귀걸이를 한 소녀」는 그 전시의 대표작이었다.

내가 전시를 보러 프릭 컬렉션에 간 그날 밤엔 비가 몹시 왔다. 붉은 제복을 입은 경비원들이 미술관 앞을 지키고 서 있었다. 이름을 이야기하자 명단을 꼼꼼히 확인하고선 들여보내주었다. 금요일이었던 그날은 폐관 시간을 6시에서 9시로 연장하고 6~9시 사이엔 기부금을 내는 회원들만 입장시키는 '멤버스 온리 이브닝'이 있는 날이었다.

프릭 컬렉션에 「진주 귀걸이를 한 소녀」가 와 있다는 걸 알려준 사람은 갤러리 현대의 도형태 부사장이었다. 그는 최근 뉴욕에 다녀왔는데, 마침 그 그림이 와 있어서 보고 왔다면서 그림이 얼마나 아름다운지를 힘 주어 이야기했다. 마침 뉴욕 출장이 예정돼 있던 나는, 어떻게든 그 그림을 꼭 보고 와야겠다고 결심했다. 트레이시 슈발리에의 소설 『진주 귀걸이를 한 소녀』와 스칼릿 조핸슨이 주연한 동명의 영화로 더 유명해진 그림. 그림의 소장처인 네덜란드에 여러 번 가보려 시도했으나 스히폴 공항을 빼놓고는 갈 기회가 생기지 않았다. 그림이 2012년 여름 도쿄도미술관에 왔을 때 '가볼까'도 생각했지만 이래저래 시간이 나지 않아 놓쳤던 참이었다. 외신을 검색해보니 페르메이르 열풍을 보도한 『뉴욕타임스』 기사가 눈에 띄었다. 더더욱 열망에 휩싸여 나는 그림을 보러 갈 계획을 짜기 시작했다. 뉴욕에서 내게 주어진 시간은 단 사흘. 나머지 이틀은 모두 일정이 있었기 때문에 도착한 날 오후만 전시를 보러 가는 게 가능했다. 홈페이지를 검색했더니 전시의 인기 때문에 사전예약을 실시하고 있고, 게다가 내가 도착한 날 저녁은 '멤버스 온리 이브닝', 입장이 과연 가능할지가 불투명한 상황이었다. 고심 끝에 프릭 컬렉션 홍보 담당

자에게 이메일을 보냈다. "한국 기자인데, 이번에 꼭 전시를 보고 싶다. 그런데 예약 없이 입장이 가능하겠느냐"라고. 낯모르는 홍보 담당자는 의외로 친절하게 "물론 가능해. 내가 입구에 프레스 킷 맡겨놓고 네 이름을 VVIP 명단에 올려놓을게"라고 답해왔다.

'아트바젤 인 마이애미비치' 출장과 이어진 출장이었다. 마이애미를 떠나기 전날 다시 프릭 컬렉션 홍보 담당자에게 이메일을 보내 "내일 저녁 6시쯤 갈 수 있을 것 같다"라고 했더니 그녀는 "아, 그래? 그럼 내가 입구에 나가 있을게. 6시 좀 넘게까지 있을 거야. 인사는 하고 가야지"라고 답해왔다. 그렇게 현관에서 나를 맞아준 그녀, 프릭 컬렉션의 홍보·마케팅 부장 하이디 로제노는 반짝이는 눈빛의 쾌활한 중년 여성이었다. 그녀는 프레스 킷과 프릭 컬렉션 소개 카탈로그를 내게 쥐여주었고, 내가 전시장을 둘러보는 동안 내 이메일로 전시 관련 자료며 사진을 몽땅 보내주었다. 딱히 취재할 생각 없이 전시를 볼 생각으로 미술관에 갔던 내가, 일정에도 없던 전시회 취재를 시작한 것은 순전히 그녀의 친절에 보답하기 위해서였다. 게다가 그 프레스 킷. 논문 한 편을 써도 될 정도로 꼼꼼하고 깊이 있는 보도자료라니. 『뉴욕타임스』의 전시 관련 기사가 훌륭했던 까닭이 기자가 뛰어나서라기보다는 자료가 훌륭해서일지도 모른다고 생각하자 약간 안도감이 들면서도 부러웠다.

저녁의 미술관은 조용하면서 차분했다. 우아한 옷차림의 관람객들이 품위 있는 자세로 전시를 둘러봤다. 그 고상함의 물결 속에서 나 혼자만 초라한 점처

럼 도드라지는 것 같은 느낌이었다.

나는 무척이나 지쳐 있었다. 아침 7시 비행기로 마이애미에서 출발해 뉴욕 호텔에 도착하니 12시였다. 호텔 체크인 시간은 오후 3시, 그날 잡혀 있던 인터뷰 예정 시각은 오후 4시…… 일단 호텔에 짐을 맡기고 호텔 근처에서 싸구려 피자와 콜라로 간단히 끼니를 때우고 나니 갈 곳이 없었다. 설상가상으로 비가 주룩주룩 쏟아졌다. 호텔 로비는 워낙 복잡해 앉아 있을 만한 공간도 없었다. 무작정 지하철을 타고 MoMA에 갔다. 세 번째 방문한 뉴욕에서 그나마 익숙한 곳이 그곳이었다. 며칠째 계속되는 강행군에 몸이 녹아내릴 지경이었다. 르네 마그리트 특별전이 열리고 있었지만 눈에 들어오지 않아 주마간산으로 훑었다. 그리고 한참을 모네의 「수련」 앞에 멍하니 앉아 있었다. 전시실 한쪽 벽을 가득 채운 그 그림은 모네 말년의 대작大作. 아무렇게나 휘두른 것 같은 붓끝의 물감덩이가 꽃송이로 화化하는 그 그림을 그렸을 때의 모네는 백내장으로 눈이 거의 멀었다고 했는데……. 그날의 나야말로 피곤해서 눈이 멀 지경이었다. 남들 눈만 없다면 의자에 쓰러져 인터뷰 시간 전까지 자고만 싶었다. 나는 생각했다. '누가 나를 커리어 우먼이라 했나. 그냥 글로벌 노숙자인 것을.'

그런 시간을 보내고, 다시 차이나타운으로 가 진 빠지는 인터뷰를 한 시간여 한 후에 도착한 곳이 그곳, 프릭 컬렉션이었다.

나는 그 그림, 「진주 귀걸이를 한 소녀」를 봤다. 가까이서 살펴보았다가, 멀리 떨어져서 조망하는 것처럼 보기도 했다. 전시장을 한 바퀴 돌고 와서, 스쳐 지나가듯 또다시 그림을 봤다. 그림 속 소녀의 눈동자가 촉촉이 젖어 있었다. 새카만 눈동자에 흰 점을 찍어 표현한 그녀의 눈빛이, 왼쪽 귓불에 달

요하네스 페르메이르, 「진주 귀걸이를 한 소녀」, 캔버스에 유채, 44.5×39cm, 1665년경, 헤이그 마우리츠하위스

린 진주의 영롱함과 조응했다. "그 그림을 실제로 보면 말이지. 그 진주 귀걸이가 말이야. 한두 번의 붓 터치로 그 형태와 빛깔을 표현했다는 걸 알 수 있어." 그림을 좋아하는 같은 부서의 선배는, 네덜란드 여행 때 그 그림을 만난 경험을 내게 그렇게 이야기해주었다. 어둠 속에서 갑자기 출현한 것 같은 소녀의 붉은 입술에서 이야기가 쏟아져 나올 것만 같았다. 거친 손가락이 뒷목을 잡아채는 것만 같은 출장의 긴장감, 노트북 컴퓨터와 가방의 무게만큼 누적돼 있던 피로감이 스르르 가셨다. 그림 앞에서, 성전聖殿과 같다 생각했던 그 미술관에서, 밖에는 비가 한참 쏟아져 부산스러운데 그곳만 외따로 고요한 것 같은 그 고풍스러움 안에서.

　생각해보면 처음 프릭 컬렉션을 찾았던 날에도 비가 내렸다. 같은 해 5월이었다. 로버트 인디애나 인터뷰를 하러 메인 주 바이널헤이븐 섬까지 갔다가, 다시 뉴욕으로 돌아온 다음 날. 오전에 잠시 시간이 비기에 프릭 컬렉션에 갔었다. 그곳에서 큐레이터로 일하고 있는 대학원 선배가 내가 뉴욕에 왔다는 이야기를 듣고 "시간이 되면 들렀다 가라"라고 해서 이루어진 만남이었다. 출장의 동행자인 H와 나는, 비가 내리는 날 젖어 있는 무거운 철문을 밀고, 직원 전용 출입구를 통해 미술관에 들어섰었다. 선배의 안내로 미술관을 돌아봤다. 벨라스케스의 「펠리페 4세」 초상화가 특유의 주걱턱을 내밀고 움푹 들어간 눈으로 관람객들을 내려다보고 있었다. 머리에 붉은 리본을 달고, 바스락거리는 하늘색 드레스를 입은 「오송빌 백작부인」이 통통하고 하얀 팔을 들어 손가락을 턱밑에 괴고 생각하는 듯한 눈동자로 화면 밖을 내다보았다. 그리고 풍성한 녹색 바지를 입은 엘 그레코의 「빈첸조 아나스타지」……. 석사 과정 때부터 엘 그레코에 천착해왔던 선배가, "내년에 이 그림을 주제로 작은

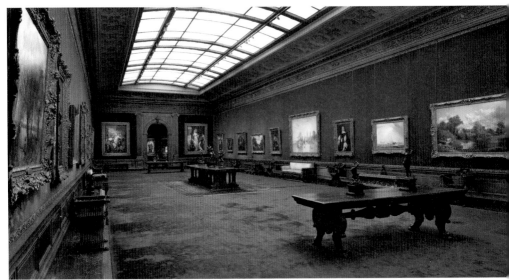

프릭 컬렉션의 웨스트 갤러리 전경 photo credit The Frick Collection, photo: Michael Bodycomb

전시를 열 것"이라고 했던 기억이 난다. (그 전시는 2014년 8월 개막했고, 『뉴욕타임스』 등 현지 언론에게서 대대적인 호평을 받았다.) 미술계에서 일하고 있지만, 유럽 고미술을 접할 기회가 없었다는 H가 내게 말했다. "타임머신을 타고 과거로 돌아간 것 같아요. 우리가 있었던 그 미술관만 다른 시공時空에 있는 것 같았어요."

기사를 쓸 때 참고하기 위해 메모를 해 가며 진지하게 전시를 보고 있는데,

경비원이 나를 불렀다. 그림을 건드리지도 않았는데 대체 무슨 일일까? 긴장하며 다가갔더니 그가 말했다. "숙제하고 있는 중이니? 오디오 가이드를 무료로 빌려주니 사용하렴." 학생으로 봐주다니 기쁜 일이었다.

전시는 성황이었다. 사전 예약 관람제를 도입, 20분 단위로 관람객을 입장시키고 입장료도 25달러(온라인 기준 약 2만6,000원)지만 폭발적인 호응을 얻었다. 당시 하이디는 "내년 1월 19일 전시 폐막 때까지 19만 명 정도가 들 것으로 예상하고 있다. 개관 이래 최고 인기 전시가 될 것"이라고 말했다.

페르메이르는 왜 사람들을 매혹시키나. 그 질문은 내 오랜 궁금증이었다. 도자기로 유명한 델프트 출신인 페르메이르는 40대에 요절했다. 사후死後 오랫동안 잊혀 있다가 19세기 중반 프랑스 미술 비평가 테오필 토레에 의해 재발견됐다. 그의 생애에 대해 알려진 것은 거의 없다. 페르메이르는 과작寡作이라 지금까지 그의 작품으로 판명된 그림이 고작 36점이다.

나는 전시를 본 소감을 친절하게 이야기해줄 것만 같은 관람객을 찾아 두리번거렸다. 마침 의자에 앉아 쉬고 있는 노부부가 눈에 띄었다. 내가 다가가 "전시에 대해 몇 마디 물어봐도 되겠느냐"라고 말을 걸자, 지적인 인상의 노신사가 웃으며 "숙제하는 중이냐"라고 물었다. "아니오, 저는 학생이 아니라 기자인데요"라고 말하자 그는 의외라는 듯 눈을 한 번 치켜뜨곤 "궁금한 걸 물어보라"라고 허락했다. 이미 네덜란드에서 「진주 귀걸이를 한 소녀」를 보았고, 프릭 컬렉션에서 그 그림이 어떻게 보이는지가 궁금해서 다시 보러 왔다는 여든의 노신사, 데이비드 페레즈 씨는 전시 성공 요인으로 '이야기의 힘'을 꼽았다. 그는 말했다. "「진주 귀걸이를 한 소녀」는 아름다운 그림이지만 프릭 컬렉션의 다른 소장품에 비해 특별히 뛰어나다고 하기는 어렵다. 그러나 트레

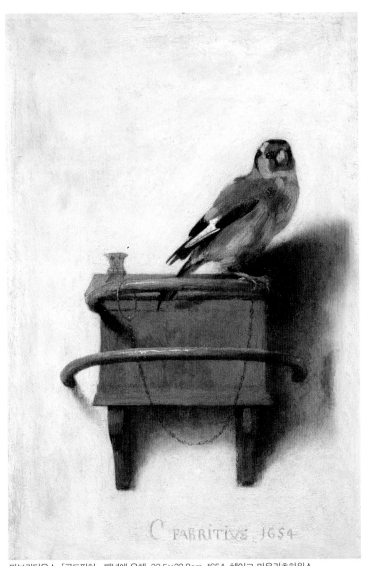

파브리티우스, 「골드핀치」, 패널에 유채, 33.5×22.8cm, 1654, 헤이그 마우리츠하위스

이시 슈발리에의 소설, 스칼릿 조핸슨 주연 영화로 널리 알려졌다. 게다가 함께 전시되고 있는 파브리티우스의 「골드핀치」를 소재로 한 소설도 최근 출간되었다. 그 덕에 이 전시가 더 관심을 모으게 된 것 같다." 의사가 직업이라고 밝힌 그는 풍부한 미술사적 지식을 동원해 전시에 대한 의견과 감상을 이야기하더니 "작가 활동도 하고 있다"라면서 내게 명함을 건네주었다.

　운치 있는 금요일 밤이었다. 살롱에서 티타임을 갖는 귀부인들처럼, 내정內庭에서 관람객들이 담소를 나누고 있었다. 전시회 관람과 취재를 모두 마친 나는 만족하며 라커에 맡겨놓은 우산과 짐을 찾았다. 조명에 「진주 귀걸이를 한 소녀」가 내뿜는 빛이 더해져 따스하면서도 음악적인 그 공간을 빠져나와 다시 싸늘하고 어두운 뉴욕의 겨울 밤거리로 발을 들이밀었다.

———

2013년 말의 그 뉴욕 출장은 단 사흘간이었지만, 신기할 정도로 많은 일을 했던 출장으로 기억한다. 첫날 오후엔 예술가 한 명을 인터뷰를 했고, 같은 날 저녁엔 프릭 컬렉션에서 페르메이르의 「진주 귀걸이를 한 소녀」가 나온 전시를 보고 취재를 했다. 이튿날 아침에는 첼시 화랑가에 갔다. 여러 전시를 보았지만, 프릭 컬렉션 못지않게 긴 줄이 늘어서 있었던 데이비드 즈워너 갤러리의 구사마 야요이 전시가 특히 기억에 남는다. 그날 오후엔 메트로폴리탄미술관에서 열리고 있었던 〈황금의 나라 신라〉 특별전을 관람했고, 메트에 갈 때마다 인연이 닿지 않아 보지 못했던 '덴두르 신전'도 마침내 구경했다.

　그리고 뉴욕에서의 마지막 날. 일요일이었지만 일찍 일어났다. 아침을 먹

고, 체크아웃을 하고 짐을 호텔에 맡겼다. 그날, 디아 비콘Dia:Beacon 취재가 있었다. 뉴욕에서 차로 한 시간 반가량 떨어진 도시 비콘에 위치한 현대미술관 디아 비콘은 맨해튼에 분관을 열려고 준비 중이었다. 국립현대미술관이 과천 본관을 두고 서울관을 지은 것처럼, 관람객들의 '접근성'을 확보하기 위해서라고 했다. 아침에 맨해튼의 디아 비콘 사무실에서 당시 관장이었던 필립 베르네를 만나 분관 설립 배경을 들은 후, 뉴욕의 화랑에서 일하는 니콜과 함께 차를 타고 디아 비콘으로 갔다. 흐리고 쌀쌀한 겨울날이었다. 원래 과자 공장이었던 건물을 개조해 만든 미술관은 허드슨 강가에 위치해 있었다. 봄이나 여름, 혹은 가을이었다면 좋았으련만 겨울이라 나무에 잎이 다 떨어져 황량했다. 그래도 간간이 노랗고 빨간 잎사귀들이 눈에 띄었다. "노란 건 '윈터 킹winter king'이라 불리는 꽃사과나무, 붉은 건 '윈터 골드winter gold'라 불리는 산사나무"라고 우리를 마중 나온 큐레이터 대니얼이 알려주었다. 나는 그의 설명을 받아 적으며 취재를 했다. 미술관 바닥에 원통, 사각형, 원뿔 모양의 20피트짜리 구멍을 파 놓고 '공간'과 '공空'의 힘을 보여주었던 마이클 하이저의 「동서남북」이 기억에 남는다. 그리고 미술관 카페에서 먹었던 샌드위치와 따뜻한 수프도.

취재는 1시간여 만에 끝났다. 뉴욕에서의 마지막 일정이었다. 나는 그날 자정 비행기로 뉴욕을 떠나기로 되어 있었다. 니콜이 내게 "하고 싶은 일이 없느냐"라고 물었다. 불현듯 머리를 스치는 곳이 하나 있었다. "저기, 클로이스

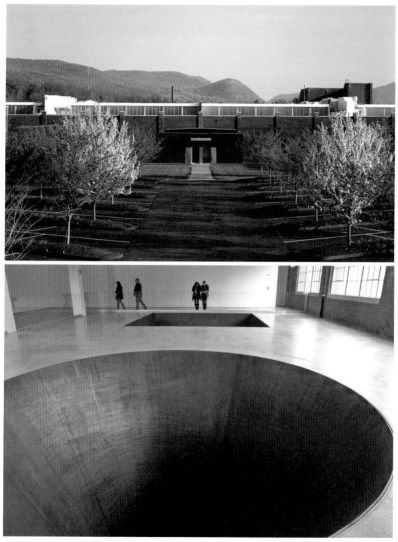

위_ 디아 비콘 전경
아래_ 마이클 하이저의 「동서남북」

터에 갈 수 있어?" 니콜은 아무 일 아니라는 듯 흔쾌히 답했다. "물론이지. 어차피 맨해튼으로 돌아가는 길목이야. 재닛 카디프 전시가 아마 오늘까지일 거야. 나도 아직 못 봤어. 그걸 보러 가자."

맨해튼 북부 포트 트라이언 파크에 위치한 클로이스터The Cloisters는 메트로폴리탄 미술관의 분관이다. 중세 프랑스 성당 건축을 옮겨 세운 이곳에는 중세 유럽 미술품을 별도로 전시하고 있다. 나는 로베르 캉팽Robert Campin, 1378~1444의 「메로드 제단화Mérode Altarpiece」를 보러 그곳에 가고 싶었다. '플레말의 거장'이라 불리는 캉팽의 대표작인 「메로드 제단화」는 수태고지를 그린 세 폭 패널의 그림이다. 잘 닦은 놋쇠 주전자가 정갈하게 반짝이는 방 안에서 성모마리아가 고요히 앉아 책을 읽고 있다. 갑자기 촛불이 꺼지더니 천사가 들어와 마리아에게 성령으로 잉태하였음을 알린다. 오른쪽 패널에서는 마리아의 남편 요셉이 목공 일을 하고 있고, 왼쪽 패널에는 이 그림의 봉헌자 부부가 그려졌다. 성스러운 장면을 당시 사람들의 일상생활 풍경에 녹여 넣었던 것이 플랑드르 회화의 특징. 그림은 매끄러운 표면과 정밀한 집안 묘사 덕에 유명해졌다. '메로드'는 그 그림을 마지막으로 소장했던 사람의 성姓이다.

그러나 컨템퍼러리 아트 전공자라는 니콜은 메로드 제단화엔 관심이 없는 듯했다. 그녀는 거듭 내게 말했다.

"재닛 카디프 전시를 꼭 봐야 해."

그녀가 워낙 흥분하기에 나는 물어보았다.

"대체 어떤 작품인데?"

"스피커 수십 개를 방에 세워놓고 그 스피커가 성가대처럼 합창하는 거야."

로베르 캉팽, 「메로드 제단화」, 오크 나무에 유채, 64.5×117.8cm, 1427~32년경

그 말을 들은 순간 2008년 옛 서울역사에서 열렸던 〈플랫폼 서울〉전의 한 장면이 머릿속을 스쳤다.

"그거 여러 대의 키 큰 스피커에서 노래 나오는 거지?"

"응."

"나, 그 작가 작품 본 적 있어."

과 선배 언니와 함께 갔던 그 전시에 기억에 남는 작품이 있었다. 방 하나를 가득 채운 어른 키만 한 스피커 수십 개가 끊임없이 노래를 들려주던 그 작품은 옛 서울역사의 고풍스러운 분위기와도 잘 어울렸던 것으로 기억한다.

그리하여 우리는 마침내 클로이스터에 도착했다. 폐관 시간을 한 시간여 앞두고서였다. 잘게 눈발이 휘날리기 시작했다. 나는 일단 「메로드 제단화」를

보고 싶었다.

"니콜, 「메로드 제단화」 먼저 봐도 되지?"

"그럼. 난 뉴욕에 살잖아. 언제든 올 수 있어. 하고 싶은 대로 해. 여긴 너의 성castle이야."

「메로드 제단화」와 유니콘 사냥 장면을 묘사한 태피스트리, 그리고 랭부르 형제가 그린 『베리 공의 호화로운 기도서』……. 도록에서만 보았던 화려한 중세 작품에 정신이 팔려 있다가 문득 정신이 들어 니콜에게 말했다.

"재닛 카디프, 대체 어디에서 하지?"

우리는 돌계단과 복도를 지나고, 안내원에게 묻고 또 물어, 그 '작품'이 놓인 곳을 찾아갔다.

마침내 작품이 놓인 12세기 예배당을 찾아냈을 때 거기 있던 것은 '소리'였다. 허공에 십자가가 매달려 있었고, 그 뒤편에 지친 표정의 늙은 성모가 아이를 안고 있는 그림이 있었다. 그리고 바닥엔 스피커 수십 개. 중세의 성가聖歌가 천사의 합창처럼 울려 퍼졌다. 예배당은 순식간에 '진짜' 예배당으로 변했다. 마침 성탄 무렵이었다. 관람객들은 눈을 감았다. 음악에 따라 몸을 흔드는 사람도 있었지만, 어떤 사람들은 팔을 움직여 지휘를 하기도 했다. 내 앞의 커플은 끌어안고 열렬히 키스했다. 지상의 모든 것들을 천상의 것으로 고양시키는 노래, 그리고 곧 크리스마스. 간곡한 마음이 들어 나는 나도 모르게 기도했다.

14분의 합창이 끝나자 경비원이 사람들을 내보내고 다음 관람객들을 들여보냈다. 니콜이 말했다.

"난, 울었어. 이런 건 처음이야. 사람들 반응 봤어?"

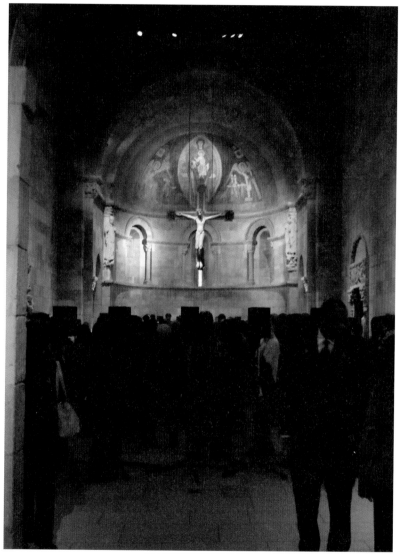

재닛 카디프의 「40파트의 모테트」가 울려 퍼지는 클로이스터의 예배당

"나도, 이런 건 정말 처음이야."

우리는 알 수 없는 감동에 차 있다가, 결국 다시 한 번 그 방에서 합창을 들었다. 이번엔 사진도 찍지 않았고, 그저 눈을 감고 들었다. 니콜이 말했다.

"신기해. 눈을 감으니까 소리가 더 잘 들려. 눈을 뜨고 있으면 사람들의 표정을 보게 되는데, 눈을 감으니까 소리 그 자체에 집중하게 돼."

캐나다 작가 재닛 카디프Janet Cardiff, 1957~는 이 작품 「40파트의 모테트40 Part Motet」에서 영국 튜더 시대 작곡가 토머스 탤리스의 성가 「내 희망은 오직 주님께Spem in Alium Nunquam Habui」(1573)를 40개의 목소리로 녹음해 들려준다. '모테트'란 '목소리만으로 연주하는 짧은 교회 음악'을 가리키는 말이다.

예술이 인간의 감정을 다루는 일이라고 할 때, 이 예술가는 소리를 통해 인간의 감정을 극대화시키는 셈이었다. 소리가 시공을 넘나드는 매개가 될 수 있다는 것을 나는 그 작품을 통해 처음 알았다. 나중에 한국으로 돌아와 검색해보니 클로이스터의 그 작품은 〈플랫폼 서울〉전에서 보았던 것과 같은 것이었다. 〈플랫폼 서울〉 때도 인상이 강렬했지만, 중세의 예배당에서 그 곡을 들었을 때의 체험만은 못했다. 작품 감상에서 공간이라는 것이 얼마나 큰 비중을 차지하는지, 나는 그 작품을 통해 알았다.

재닛 카디프는 클로이스터에서 전시를 가진 최초의 현대미술 작가다. 1938년 개관한 클로이스터가 75주년을 맞이해 과거와 현재를 매개하려 시도한 결과물이었다. 전시는 미술사 전공자이면서 현대미술 현장에서 일했던 내가 항상 가졌던 물음, '전통과 현대는 어떻게 만날 수 있는가'와 맞닿아 있기도 했다. 미술관은 곧 문을 닫았고, 우리는 다시 차를 타고 중세에서 현대로 타임슬립 하듯 눈보라치는 맨해튼으로 돌아왔다. 그리고 그날 밤 비행기로 나는

뉴욕을 떠났다.

그 뉴욕 출장 이후로 시간이 많이 흘렀다. 그러나 그 겨울 저녁 중세의 예배당에 울려 퍼진 천상의 합창, 그 순간 넋을 잃고 소리에 몸을 맡긴 낯모르는 관람객들, 크리스마스 즈음의 뉴욕, 십자가에 매달린 그리스도에게 바쳤던 기도, 그 모든 것들이 아직도 내 마음속에 있다.

이 책의 바탕이 된 기사

3박 5일 런던 출장 1·2
: 『조선일보』 2011년 8월 17일자 「내가 도살자? 너희가 예술을 믿느냐」

크리스티 경매사의 망치
: 『조선일보』 2011년 5월 30일자 「크리스티 '톱 5' 경매사 피우친스키 "경매 망치 소리도
 악기처럼 조율, 또 조율"」
: 『조선일보』 2011년 5월 30일자 「"그 수집가에게 물어보고 싶다 내 그림이 좋은지, 돈이
 좋은지"」

백화점, 연예인, 성스러운 심장
: 『조선일보』 2011년 4월 30일자 「내 재료는 싸구려지만 사람들에게 힘을 줘」

삶이 투영된 미술
: 『조선일보』 2012년 6월 26일자 「내 어머니의 쓰레기 더미… 작품입니다」

전통과 첨단이 공존하는 '미술 도시' 런던
: 『조선일보』 2012년 7월 23일자 「전시실 밖으로 나온 '원반(원반 던지는 사람)'… 런던은
 벌써 '문화 올림픽'」

느낌, 열정, 사랑
: 『조선일보』 2012년 9월 6일자 「세계적 건축가 프랭크 게리 방한 인터뷰 "뻔한 건 건축이
 아니다"」

신화가 된 남자를 사랑한 여자
: 『조선일보』 2012년 11월 6일자 「"아고리(이중섭의 별명)와 결혼한 걸 후회하냐고요? 함
 께하지 못한 것만을 후회하지요"」

신기루처럼 아름답고 비현실적인
: 『조선일보』 2012년 11월 20일자 「오일 富國 카타르, '문화 패권' 구매 중」

신화였던 도시, 뉴욕
: 『조선일보』 2013년 2월 12일자 「"회화, 찬밥이어도 괜찮아… 즐거우니까」

봄이면 떠오르는 아트 시티, 홍콩
: 『조선일보』 2013년 3월 11일자 「침대는 알고 있다, 지난 밤 내 '얼굴'을」

사랑에 발목 잡히다
: 『조선일보』 2013년 5월 21일자 「세상이 너무 사랑해서, 내겐 상처가 된 'LOVE'」

'미술'을 가림막으로 한 국가 간 경쟁의 장
: 『조선일보』 2013년 6월 3일자 「사운드와 퍼포먼스에 사로잡힌 '무경계'의 베니스」
: 『조선일보』 2013년 6월 3일자 「太初에 암흑, 그리고 무지개가 있었다」

돈이 지배하는 예술
: 『조선일보』 2013년 6월 17일자 「67억, 31억, 22억… 그림들이 무섭게 팔려나갔다」

불완전하기에 아름다운
: 『조선일보』 2013년 10월 7일자 「그녀의 불완전한 우주, 룩셈부르크를 삼키다」

어둠 속에서 빛나는 천사를 만나다
: 『조선일보』 2013년 12월 26일자 「"내가 사생활로 떴다고? 그럼, 반 고흐는?" 충격적 아
 이디어로 세계가 주목… 영국 대표 작가 트레이시 에민」

시공을 넘나든 뉴욕 출장
: 『조선일보』 2013년 12월 11일자 「뉴요커 줄 세운 '진주 귀걸이를 한 소녀'」

미술 출장

우아하거나 치열하거나,
기자 곽아람이 만난 아티스트, 아트월드
ⓒ 곽아람 2015

1판 1쇄 2015년 5월 18일
1판 4쇄 2023년 1월 20일
—
지은이 곽아람
펴낸이 정민영
책임편집 손희경
편집 임윤정
디자인 이현정
마케팅 정민호 이숙재 김도윤 한민아 정진아 이민경 정유선 김수인
제작처 더블비
—
펴낸곳 (주)아트북스
출판등록 2001년 5월 18일 제406-2003-057호
주소 10881 경기도 파주시 회동길 210
대표전화 031-955-8888
문의전화 031-955-7977(편집부) 031-955-2696(마케팅)
팩스 031-955-8855
전자우편 artbooks21@naver.com
트위터 @artbooks21
인스타그램 @artbooks.pub

ISBN 978-89-6196-235-3 03600

• 값은 뒤표지에 있습니다.
• 잘못된 책은 구입하신 서점에서 교환해 드립니다.